中共苏州市委宣传部2021年度姑苏宣传文化人才资助项目（项目标号：YS2021020）

中国苏州评弹博物馆藏
清代以降弹词评话小说绣像精选图录

孙伊婷 主编

苏州大学出版社
Soochow University Press

图书在版编目(CIP)数据

中国苏州评弹博物馆藏清代以降弹词评话小说绣像精选图录 / 孙伊婷主编. —苏州：苏州大学出版社，2023.8
 ISBN 978-7-5672-4523-5

Ⅰ. ①中… Ⅱ. ①孙… Ⅲ. ①曲艺－古籍－中国－图录 Ⅳ. ①J826－64

中国国家版本馆 CIP 数据核字(2023)第 167657 号

ZHONGGUO SUZHOU PINGTAN BOWUGUANCANG QINGDAI YIJIANG TANCI PINGHUA XIAOSHUO XIUXIANG JINGXUAN TULU

书　　名	中国苏州评弹博物馆藏清代以降弹词评话小说绣像精选图录
主　　编	孙伊婷
策划编辑	刘　海
责任编辑	刘　海
装帧设计	吴　钰
出版发行	苏州大学出版社（Soochow University Press）
出 品 人	盛惠良
社　　址	苏州市十梓街1号　　邮　编:215006
印　　刷	苏州工业园区美柯乐制版印务有限责任公司
E-mail	Liuwang@suda.edu.cn　　QQ:64826224
网　　址	www.sudapress.com
邮购热线	0512-67480030
销售热线	0512-67481020
开　　本	700 mm×1 000 mm　1/16　印张:33　字数:313千
版　　次	2023 年 8 月第 1 版
印　　次	2023 年 8 月第 1 次印刷
书　　号	ISBN 978-7-5672-4523-5
定　　价	138.00 元

凡购买本社图书发现印装错误,请与本社联系调换。服务热线:0512-67481020

编委会

顾问
朱栋霖

主任
施远梅

副主任
郭腊梅

主编
孙伊婷

编委（以姓氏笔画为序）
许如清　孙伊婷　陈端　周郁

主办
中共苏州市委宣传部

主管
苏州市文化广电和旅游局

鸣谢
苏州戏曲博物馆（中国苏州评弹博物馆）
苏州戏曲艺术研究所（苏州评弹研究室）

珠记》等10种传奇精刻版画问世。近代徽州刘氏暖红室传奇刊本以构图优雅、雕版印刷精细讲究，历来为识者珍藏。

苏州刻书业在明代居有重要地位。明胡应麟《少室山房笔记》评价道："余所见当今刻本，苏常为上，金陵次之，杭又次之。""凡刻之地有三：吴也，越也，闽也……其精，吴为最……其直重，吴为最。" 万历二十四年（1596）苏州刊本《笔花楼新声》中的版画由名画家顾正谊执笔，画中人物生动，与庭园花卉交融一体，层次分明，的为上乘。成书于万历四十四年（1616）的《吴歈萃雅》（苏州周氏刊本）中的版画插页，山水人物互为呼应，诗情画意宛然。天启年间《古今小说》与《喻世明言》（崇祯衍庆堂版）、《醒世恒言》（天启金阊叶敬溪版、叶敬池版）、《警世通言》（清初三桂堂版）、《拍案惊奇》（崇祯尚友堂版），都广受市民欢迎。才子作者与苏州书商的创意设计是每部书都有相当数量的版画插页，将小说中的玄幻桥段渲染得惊心动魄，令读者见所未见，闻所未闻，一下提升了小说的销量。崇祯年间苏州出版的《鼓掌绝尘》（龚氏版）也以版画绝妙著称。清康熙年间，苏州出版的《吴姬百媚》（贮花斋版）、《金陵百媚》（阊门萃奇斋版）等以版画为主的图书，名家挥毫，名媛作态，百媚相生，畅销江南。

直至19世纪上半叶西方石印技术进入我国，木刻雕版印刷的垄断地位才被动摇。石印技术方便快捷，节省成本。同光年间，石印印刷品激增。我国石印版画的代表作是清光绪年间吴友如的《点石斋画报》。但是在艺术上，就线条纤细繁复的独特韵味而言，石印版画终究不敌木刻雕版图画。

《中国苏州评弹博物馆藏清代以降弹词评话小说绣像精选图录》，辑《三笑》等长篇苏州弹词（13部）、《隋唐》等长篇苏州评话（小说）（5部）中的绣像近500幅，在评弹出版物中颇具特色。这些绣像虽是石印版，但艺术上并不逊于木刻雕版图画。如光绪上海书局石印版《新增笑中缘图咏》首页唐寅绣像，风流儒雅，顾盼生姿，颇得这位"三笑"主角风流才子的风韵。绣像"追舟"中舟随水流动感十足，与船家摇船的动姿相映衬，画工之艺术功力不俗，值得点赞。

苏州评弹崛起于清乾隆年间，初起时作品应该不多，我们所知有限。本书辑录的这18部作品多问世于道光与同治光绪年间，可见从乾隆年间（1736—1795）到道光年间（1821—1850）、同治年间（1862—1874），这18部作品已在苏州乃至江南书坛风行。因为若不是书场风行，听众甚多，口碑甚佳，书商决不会再推出文字版，将口头的说书转成绣像版，招徕更多的读者。《三笑》

《玉蜻蜓》《珍珠塔》是苏州弹词的"起家书""看家书",在道光年间就已闻名于世,有听众又有读者,又经几代名家不断丰富,继而在同光年间不断推出新的版本。《落金扇》《白蛇传》《十美图》《文武香球》与《描金凤》《倭袍》在同光年间也出版了图文并茂的绣像版。评话(小说)《隋唐》《岳传》《金枪传》的绣像版在光绪年间出版,《七侠五义》《英烈》"绣像小说"则在民国初年问世。

20世纪80年代苏州戏曲博物馆初建时,我曾应邀考察了该馆藏品室,当时看到有评弹手稿数十部,评弹旧版书更多,都静静地躺在藏品室里。这些年,评弹的文字版读物出版得不少,现在《中国苏州评弹博物馆藏清代以降弹词评话小说绣像精选图录》编辑出版,更多人士因此能够欣赏、解读到苏州评弹多姿多彩的另一面。

2008年,孙伊婷从扬州大学文学院毕业,考入苏州大学攻读硕士学位。她的硕士论文研究的是徐云志的《三笑》。2011年,孙伊婷进入中国苏州评弹博物馆、中国昆曲博物馆(苏州戏曲博物馆),专心致志于评弹和昆曲的研究,以及历史资料的汇集工作。外面的世界五光十色,博物馆所在平江历史文化街区更是川流不息的网红打卡地。她耐得住寂寞,时有收获。她出版了学术专著《苏州评弹艺术家评传(二)——徐云志与"徐派"〈三笑〉》,并担任国家新闻出版署"中华民族音乐传承出版工程精品出版项目"《莼江曲谱》的副主编,曾获得第七届"江苏曲艺芦花奖·理论奖"(江苏省文学艺术界联合会等),"苏州市第十三次哲学社会科学优秀成果奖"三等奖(苏州市政府),"姑苏宣传文化青年拔尖人才"(苏州市人才办、中共苏州市委宣传部),"苏州万名'最美劳动者'"(苏州市总工会等)等荣誉,还是上海师范大学中国评弹文化研究中心特聘研究员。多年来她与同仁参与并完成了昆曲、评弹等戏曲"非遗"文物典藏的征集、保护管理及数字信息化、科研及成果出版、展陈社教文案策划等20余个文博项目课题及相关工作,发表了近20篇学术论文、文艺评论与调研报告。

昆曲和评弹的工作,实在做不完。

<div style="text-align:right">
于读万卷堂

2023年7月13日
</div>

目　录

长篇苏州弹词

三笑 /003
《绣像三笑新编》（自光绪四年重梓校正无讹，周浦周秋帆先生批评）/005
《绣像合欢图》（道光甲辰年新镌，曹春江先生编，四友轩梓）/015
《新增笑中缘图咏》（光绪戊子年仲秋八月上海书局石印）/035

玉蜻蜓 /122
《绣像芙蓉洞》（道光丙申孟秋重刊，陈遇乾先生原稿，陈士奇、俞秀山先生评论校阅）/123
《增像蜻蜓奇缘》（光绪二十五年上海书局石印）/139
《绣像前后玉蜻蜓》（天成书局印行）/157

珍珠塔 /161
秘本新时雅调《绣像珍珠塔》（同治丁卯夏镌，苏城麟玉山房藏板）/162
珍珠塔秘本《绣像九松亭》（道光丁未夏镌，恒德堂梓）/172
《绣像珍珠塔》（光绪己丑无锡三益斋重刊）/182

描金凤 /192
《绣像描金凤》（光绪丙子孟冬重刊）/193

落金扇 /215
《绣像落金扇》（光绪庚子春日吹竿先生书并识）/216
《绣像落金扇》（同治癸西重镌，宫仙女史藏）/220

白蛇传 /234
《绣像义妖传》（同治己巳春镌，陈遇乾先生原稿，陈士奇、俞秀山先生评定）/235
《绣像义妖前后传》（民国八年岁次己未上海文益书局西法石印）/251

倭袍 /255
《绘图醒世善恶报》（光绪庚子仲春月惜红居士书序）/256

十美图 /315

秘本新时词调《绣像十美图》（同治戊辰春镌，古越文雅堂梓）/316

《绘图十美缘图咏》（民国三年上海文元书庄发兑）/326

文武香球 /331

《新增全图文武香球南词雅调》（光绪庚寅夏六月四明三乐轩校印）/332

《新增全图文武香球南词雅调》（宣统二年龙文书局印行）/348

《绣像文武香球》（同治二年荷月申江逸史书序，二酉室主人识）354

双金锭 /366

《绣像双金锭全传》（观澜阁批发）/367

双珠凤 /381

《南词雅调绣像双珠凤》（同治癸亥冬日海上一叶道人题序，净雅书屋本）/382

再生缘 /406

《绣像全图再生缘全传》（民国九年上海普新书局石印）/407

换空箱 /451

《绘图后笑中缘才子奇书》（光绪辛丑孟春上海书局石印）/452

长篇苏州评话（小说）

隋唐 /467

《精绘全图隋唐演义》（光绪甲辰夏月上海书局石印）/468

英烈 /474

《绣像英烈传》（民国十四年上海沈鹤记书局印行）/475

岳传 /479

《绘图精忠说岳全传》（光绪二十四年戊戌孟秋之月古吴景云氏程世爵识序）/480

《绘图精忠说岳全传》（光绪戊申年仲夏之月桐阴居士重志序于纳凉轩）/488

七侠五义 /498

《绘图七侠五义全传》（民国八年夏月出版、上海昌文书局印行）499

金枪传 /502

《绣像北宋杨家将》（光绪甲辰夏月古歙仙源山人书序于申江客次）/503

后记 /515

长篇苏州弹词

三 笑

《三笑》又名"九美图""合欢图""笑中缘",书情梗概①如下:明代江南唐伯虎、祝枝山、文徵明、周文宾四人为友。唐已娶八妻,戏言欲觅更美貌之九娘。一日游虎丘,遇无锡东亭华鸿山太师之夫人率婢女至禅寺烧香,惊其中一婢女秋香艳丽,紧随之。在观音殿拜跪时,唐故作痴态,秋香为之一笑。唐误以为秋香有意于己,待华夫人率众返官船启程后,雇小舟追之;官船停靠,小舟紧靠其旁,秋香向河中倒水,不慎淋湿唐衣襟,唐竟注视秋香而不觉,秋香不禁又为之一笑。至东亭,唐为追秋香轿子而跌倒,秋香再笑。唐遂改名康宣卖身华府为僮,取名华安,服役书房。华鸿山二子华文(亦作华同,即大踱)、华武(亦作华昌,即二刁),皆愚呆。唐玩弄二子于股掌间,又显示文才,为鸿山(亦作洪山)赏识而升任伴读。二子亦慕秋香之美,与唐同时追求之。一次唐与秋香相遇于备弄,唐诉说卖身投靠之由,并表明身份,反被秋香骗入柴房,狼狈不堪;一次二子分别纠缠秋香,秋香约大踱、二刁在牡丹亭相会,至时请出华夫人,二子狼狈逃窜。后唐被命绘观音像,令秋香倾心,但唐仍无计脱身。时唐妻陆昭容等因唐不告而别、离家日久,疑为祝枝山所诱,遂率众至祝家索夫。祝被逼无奈,至杭州周文宾处寻访。除夕,祝酒后逛街,见杭州人在门外贴无字对,戏写诅咒不吉的门联,触犯讼师徐子建。徐邀集众儒生在明伦堂责难祝枝山,祝圈断门联,变诅咒为赞颂,徐服输。元宵夜,祝以周文宾外号"周美人"

① 本书中长篇苏州弹词和长篇苏州评话(小说)的书情梗概,均依据《评弹文化词典》(汉语大词典出版社1996年2月版)相关条目内容修订而成。书情梗概中的人名均依通行本。同一个人物角色,在不同版本长篇苏州弹词和长篇苏州评话(小说)纸质文物及其绣像中的姓名或有差异,书名与边眉名亦或有不一致处,本书均保留原貌。

为由邀周男扮女装出游看花灯，兵部尚书之子、外号"王老虎"的王天豹强抢民女，周被抢入王府，宿于王妹秀英闺房。周与秀英私订终身，经祝枝山为媒成婚。此时，有人访得曾搭载唐伯虎的舟子，知唐在华府，祝乃返苏偕文徵明前往，暗为唐设计，假称愿以婢女相赠，邀唐离开华府转至祝处。华鸿山为挽留唐伴读，任其选婢女为妻。唐点中秋香，当夜成亲，半夜留诗，与秋香逃回苏州。华鸿山见诗，知华安即唐伯虎，怒而追至苏州问罪。祝枝山巧设妙计，反使华认秋香为义女。唐与九美团圆。

《绣像三笑新编》

（自光绪四年重梓校正无讹，周浦周秋帆先生批评）

人物

華太師

三笑新编

华太师

三笑新编 象

华夫人

三笑新编

大公子若愚

《三笑新编》象

二公子若拙

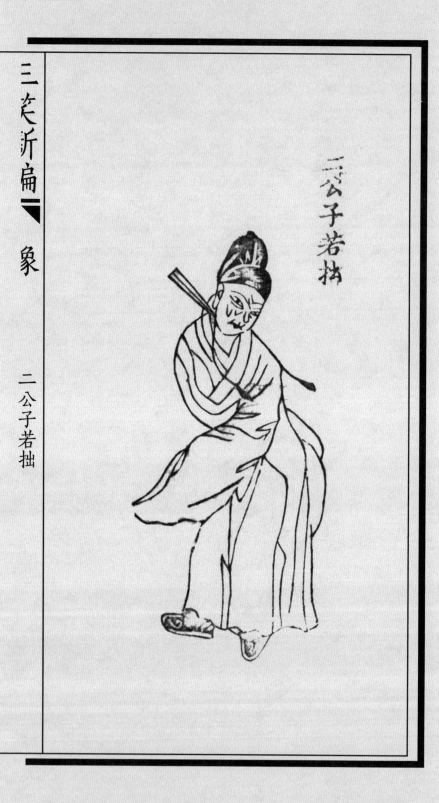

三笑新编

唐解元六如

三笑姻缘象

祝京兆枝山

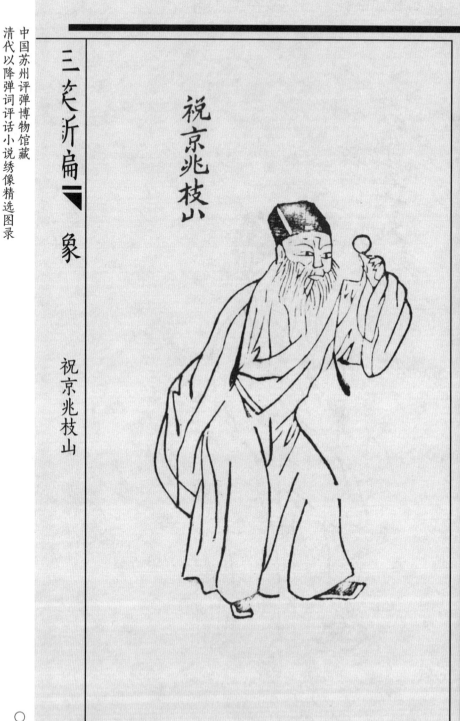

祝京兆枝山

三笑新编

文待诏徵明

文待诏徵明

中国苏州评弹博物馆藏
清代以降弹词评话小说绣像精选图录

三笑姻缘象

周解元文宾

周解元文宾

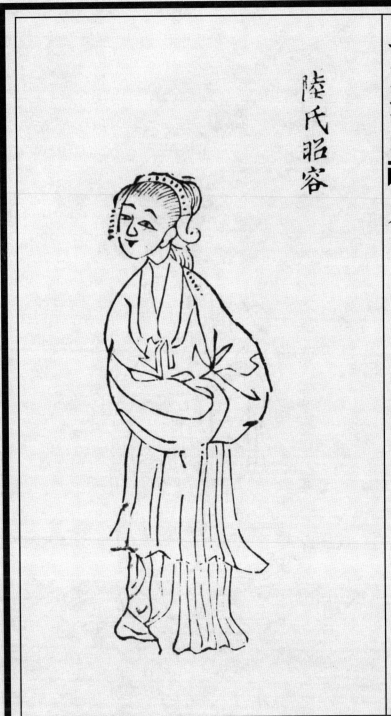

陆氏昭容

中国苏州评弹博物馆藏
清代以降弹词评话小说绣像精选图录

三笑新编·象

秋姑桂花

秋姑桂花

《绣像合欢图》

（道光甲辰年新镌，曹春江先生编，四友轩梓）

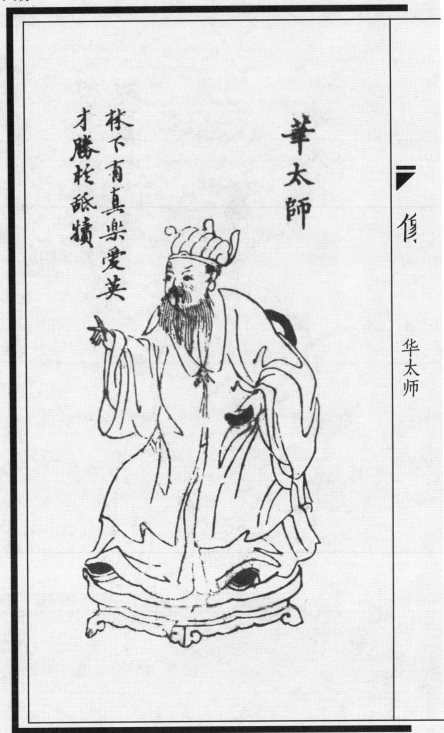

华太师

相夫内助羨生佳兒
卻喜有佳婦

老夫人

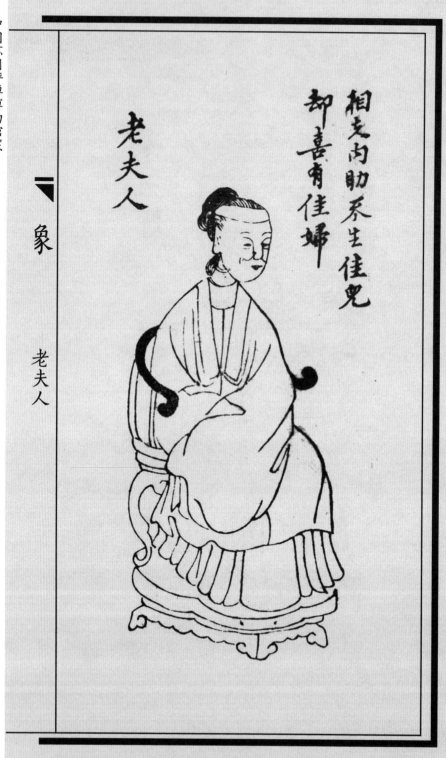

象　老夫人

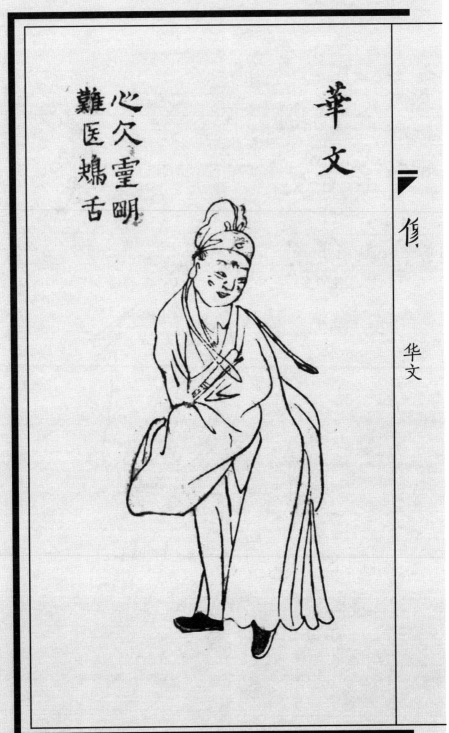

華文

心欠壺䁖
難醫鳩舌

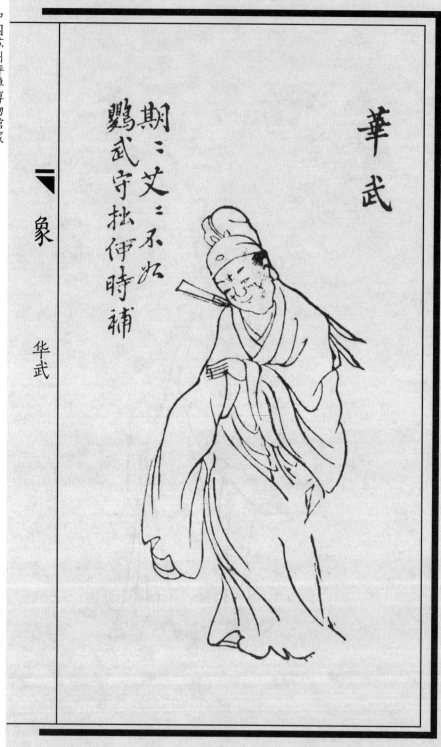

华武

逞風流以隨俗守
道學以全身誦其詩
讀其文乃知其人

唐伯虎

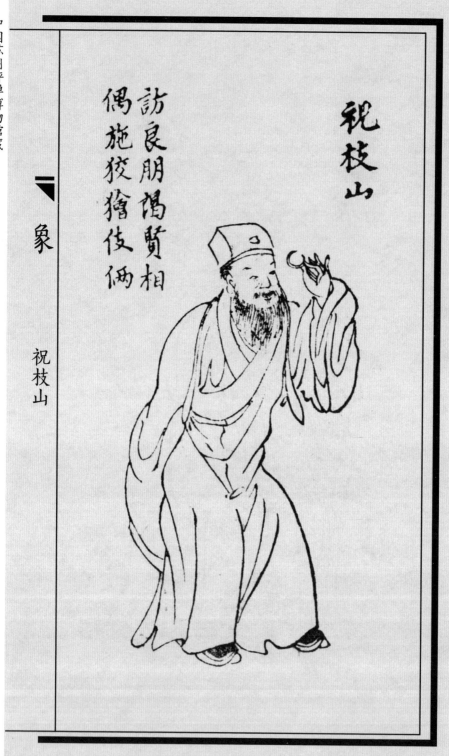

祝枝山

訪良朋謁賢相
偶施狡獪伎倆

▼象 祝枝山

蕭齋輝光
是真名士

文徵明

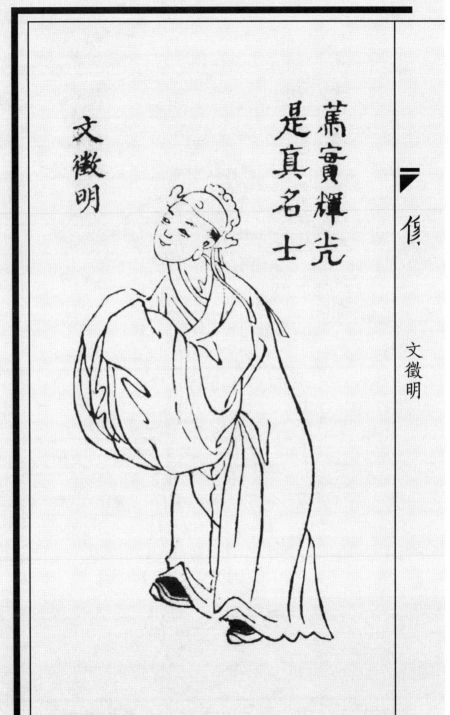

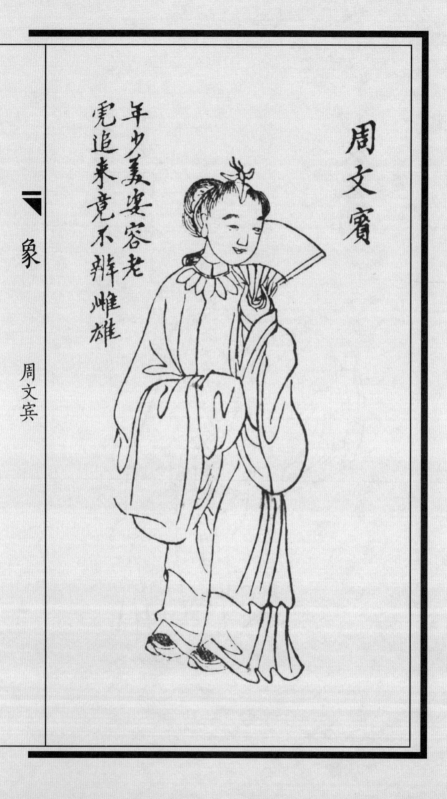

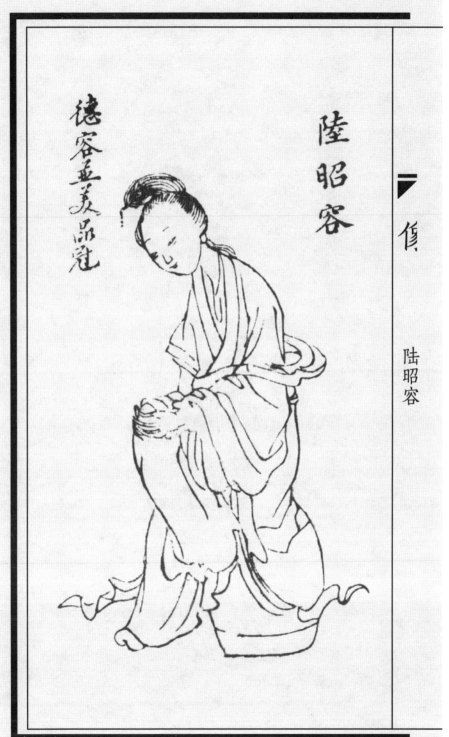

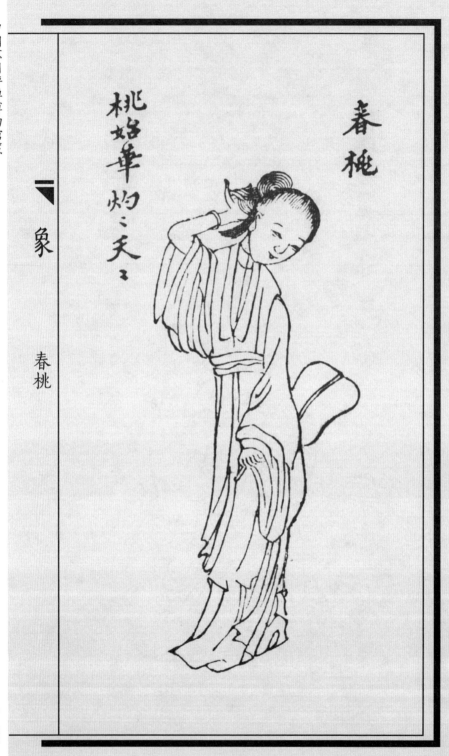

春桃

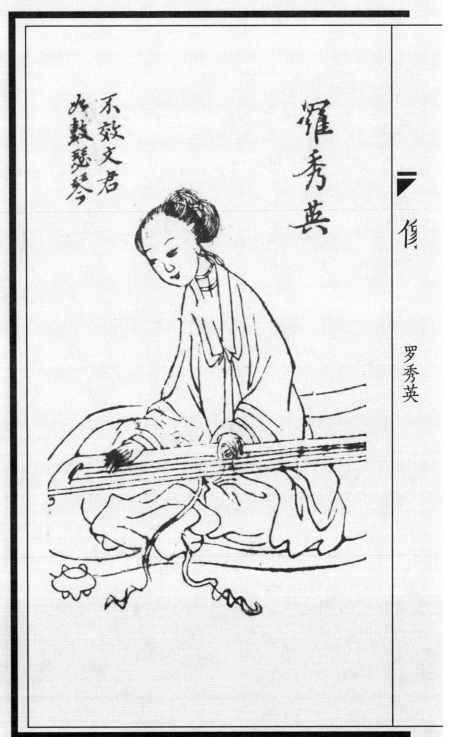

罗秀英

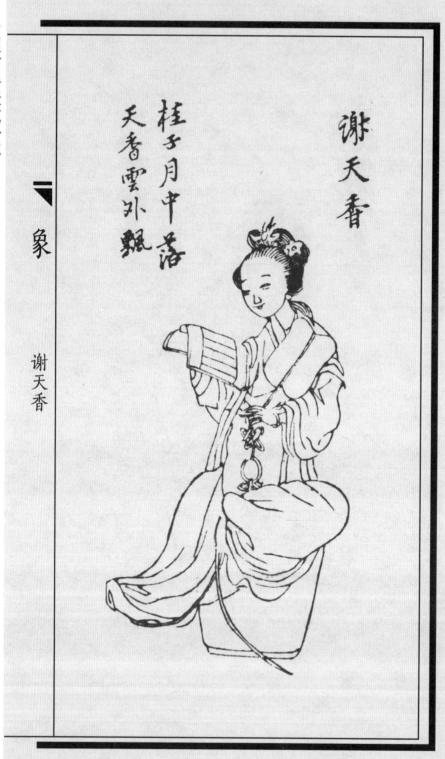

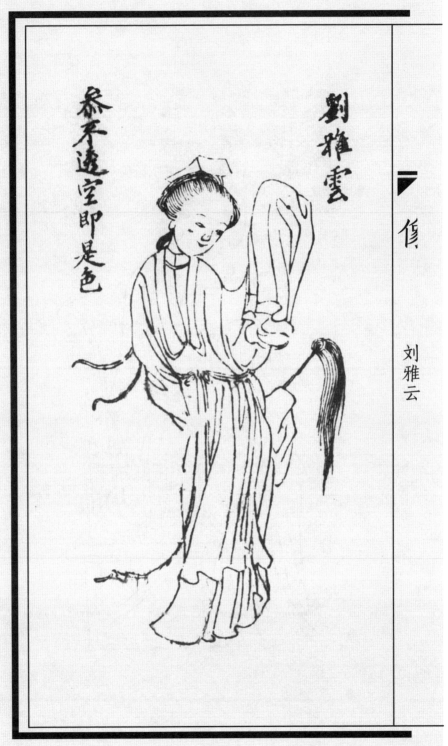

劉雅雲

參不透空即是色

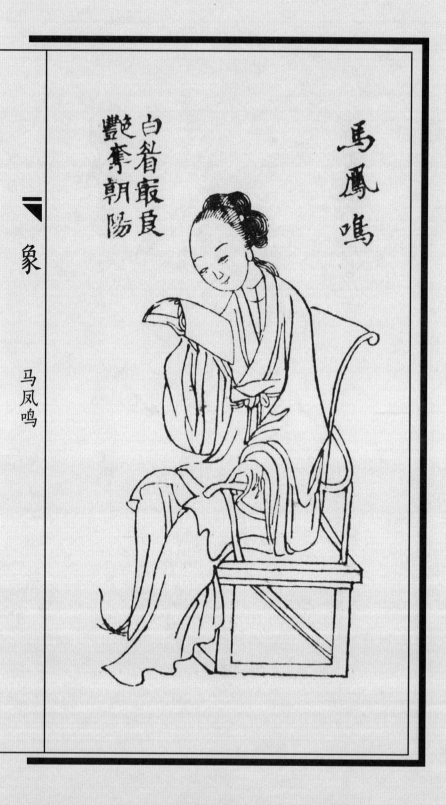

马凤鸣

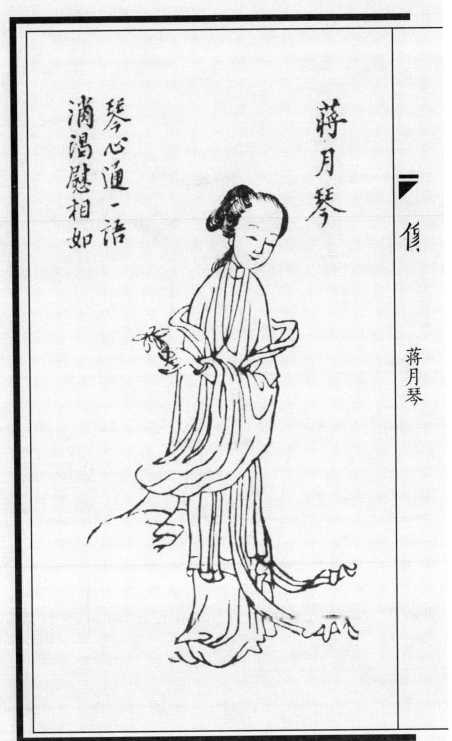

蒋月琴

琴心通一語
消渴慰相如

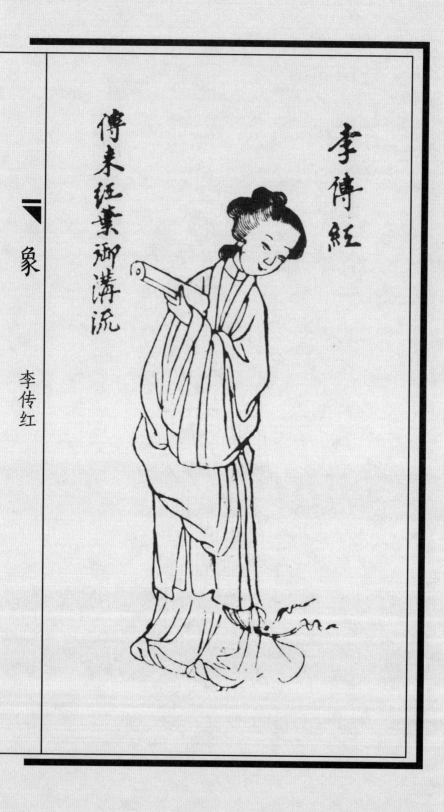

秋香

漁童端合配進青
以是前身緣定

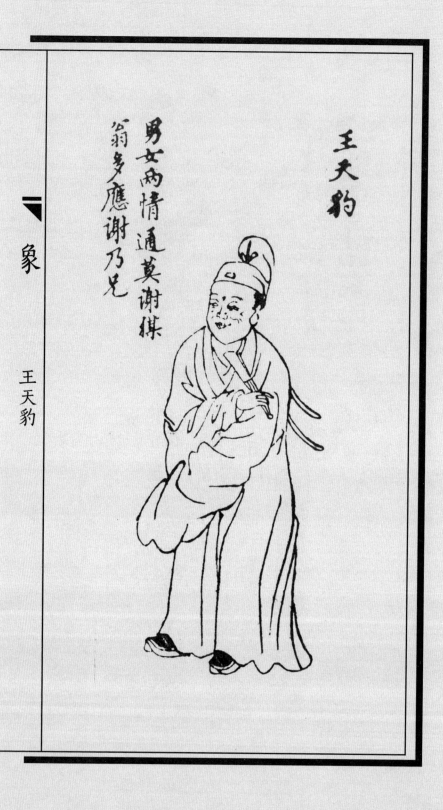

王天豹

男女兩情通莫謝媒
翁多應謝謝乃兒

象　王天豹

唐興

主人愛色不顧僕
臀紅今朝受責

祝仝

小僮兒賦靈巧
也將花臉搗

《新增笑中缘图咏》

（光绪戊子年仲秋八月上海书局石印）

人物

三笑

笑中缘图说 售 唐伯虎

中国苏州评弹博物馆藏
清代以降弹词评话小说绣像精选图录

笑中象图说

象

陆昭容

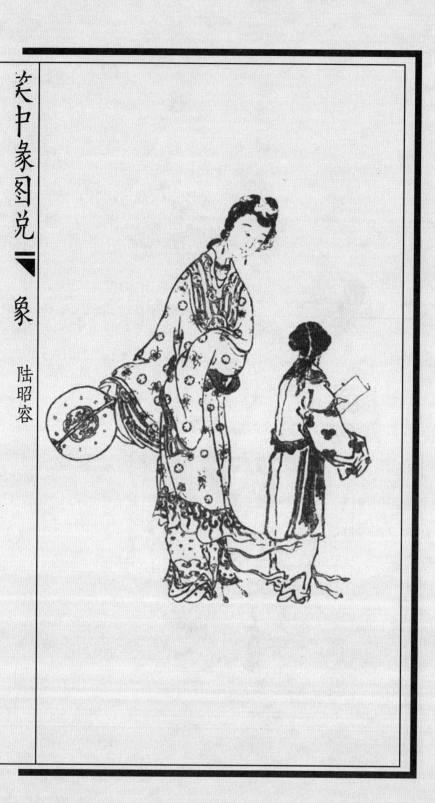

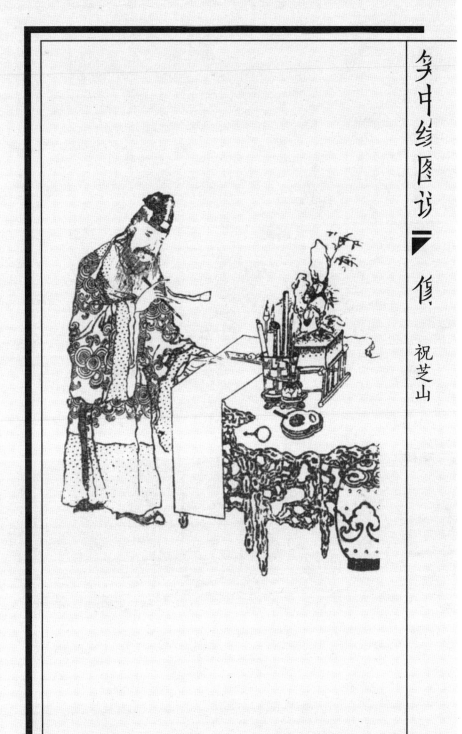

笑中缘图说 复 祝芝山

中国苏州评弹博物馆藏
清代以降弹词评话小说绣像精选图录

笑中象图说 象

文徵明

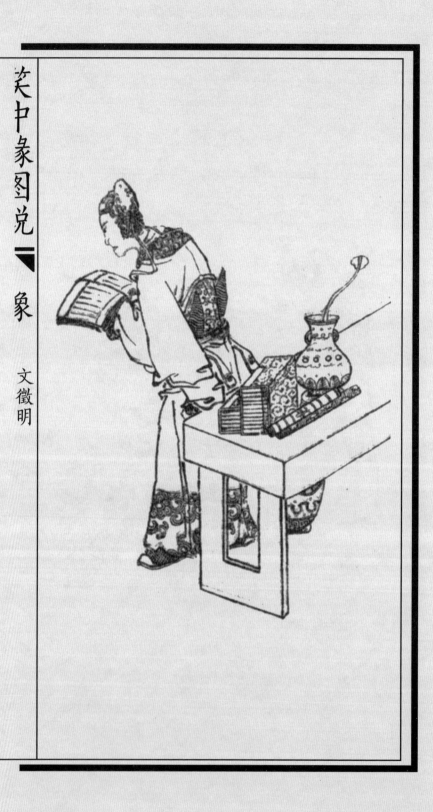

○三八

三笑

笑中缘图说 复

周文宾

中国苏州评弹博物馆藏
清代以降弹词评话小说绣像精选图录

笑中缘图说 象 华洪山

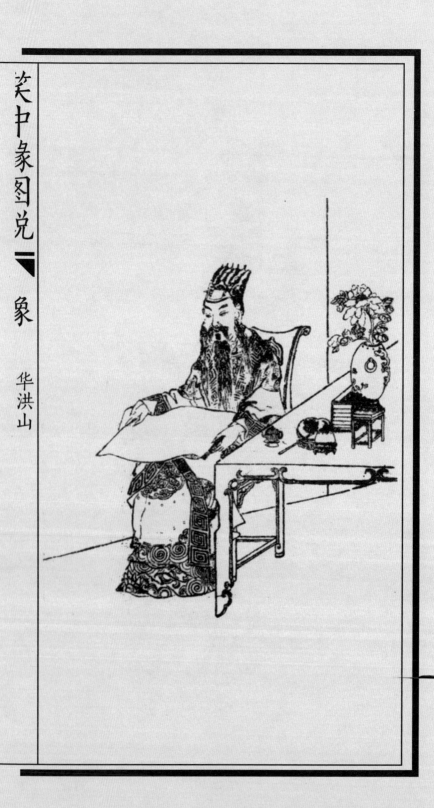

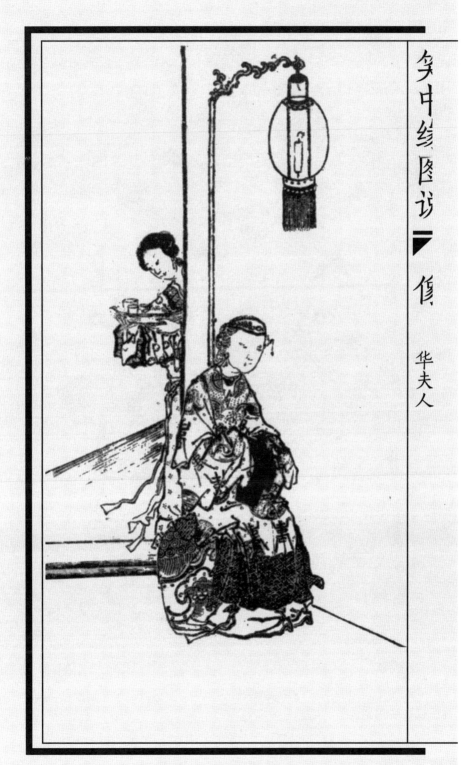

笑中缘图说 俊 华夫人

中国苏州评弹博物馆藏
清代以降弹词评话小说绣像精选图录

笑中缘图说·象

华文·华武

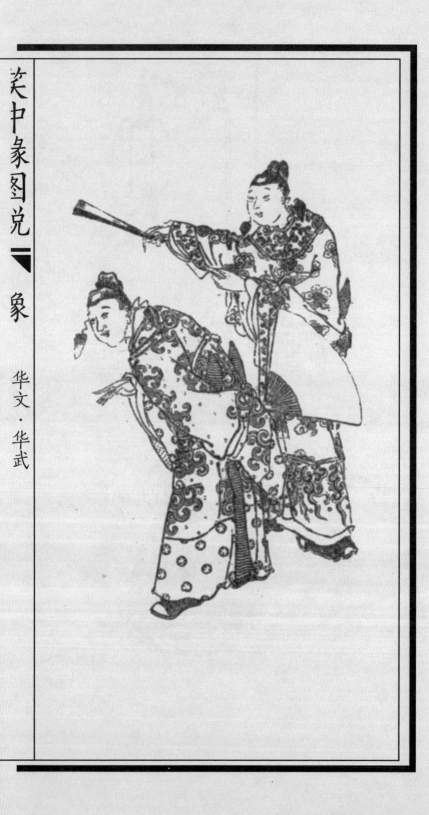

笑中缘图说　复　秋香

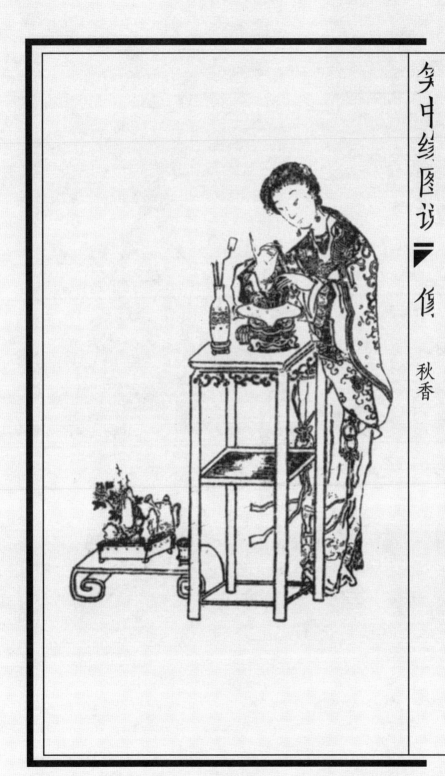

笑中象图兑 象 王天豹

中国苏州评弹博物馆藏
清代以降弹词评话小说绣像精选图录

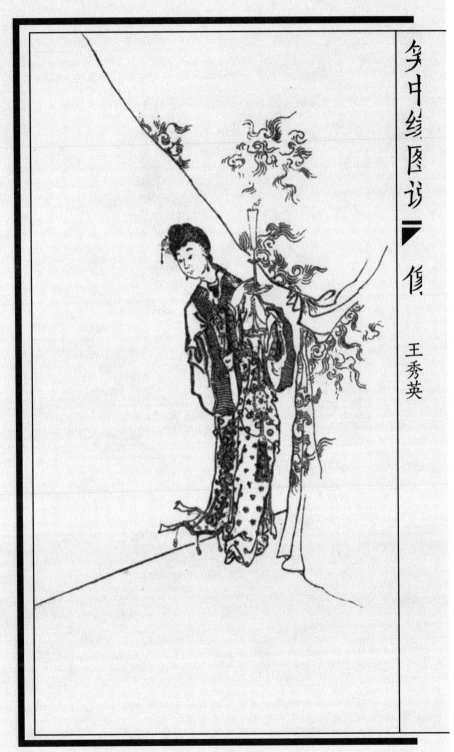

笑中缘图说 復 王秀英

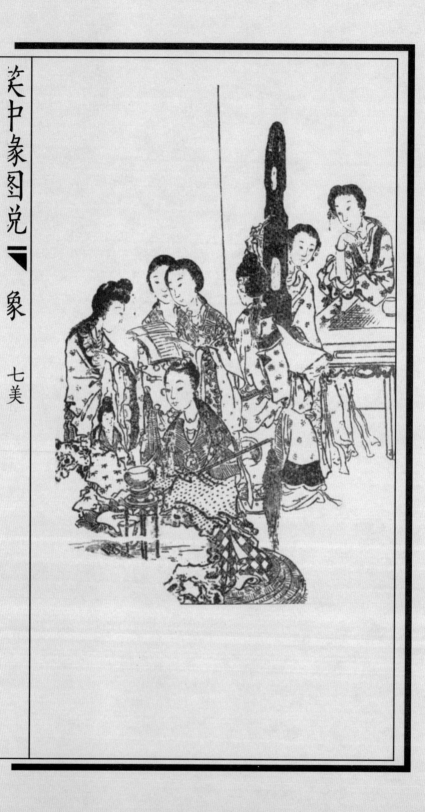

笑中象图兑　象　七美

书情

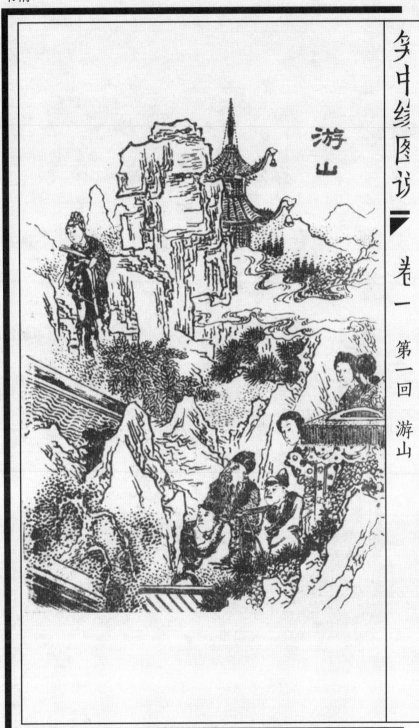

笑中缘图说 卷一 第一回 游山

游山

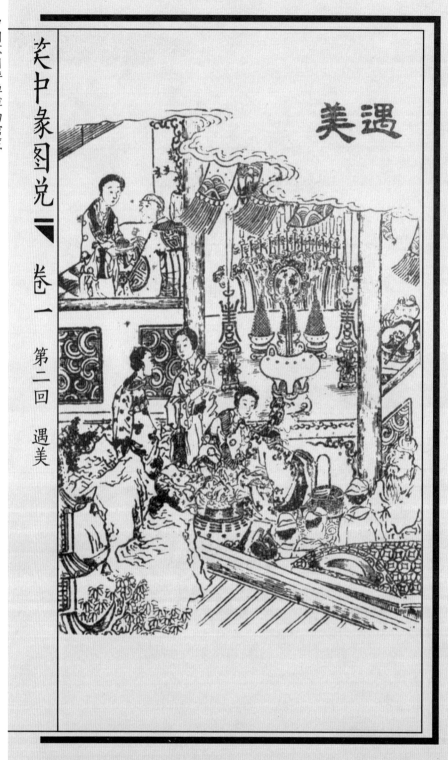

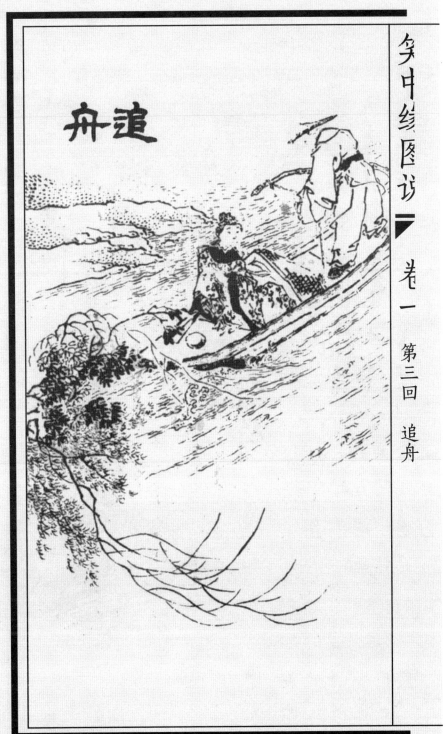

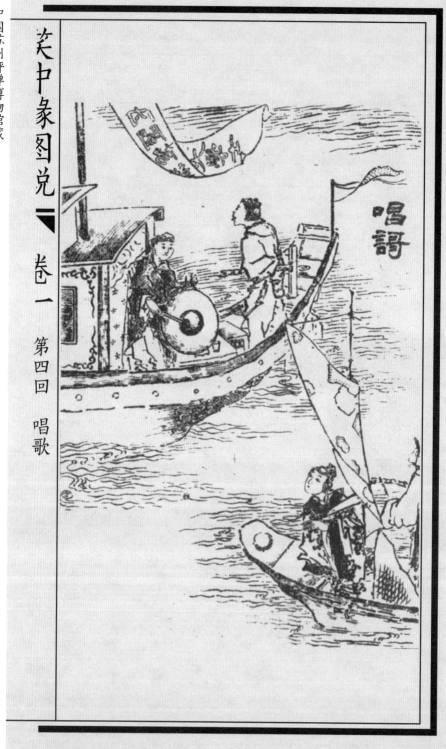

笑中象图说 卷一 第四回 唱歌

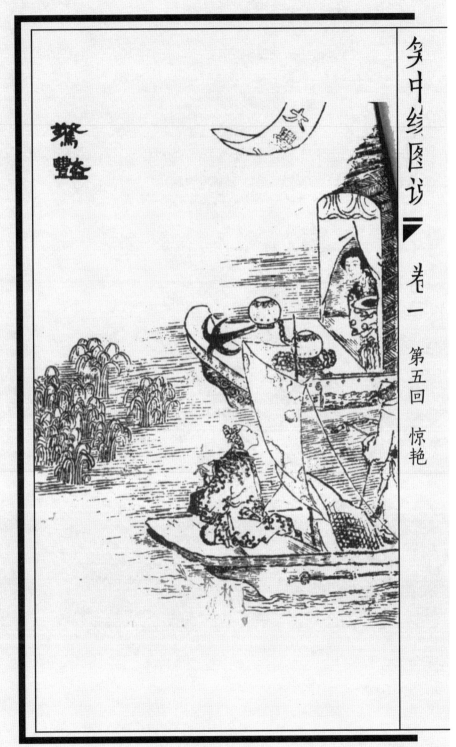

笑中缘图说 卷一 第五回 惊艳

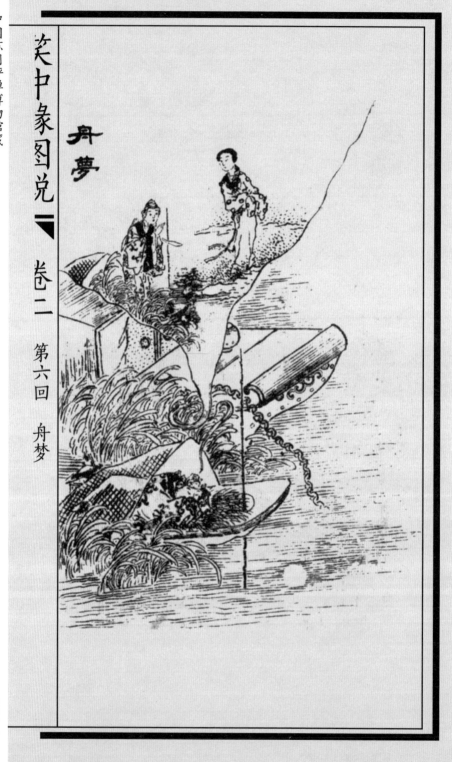

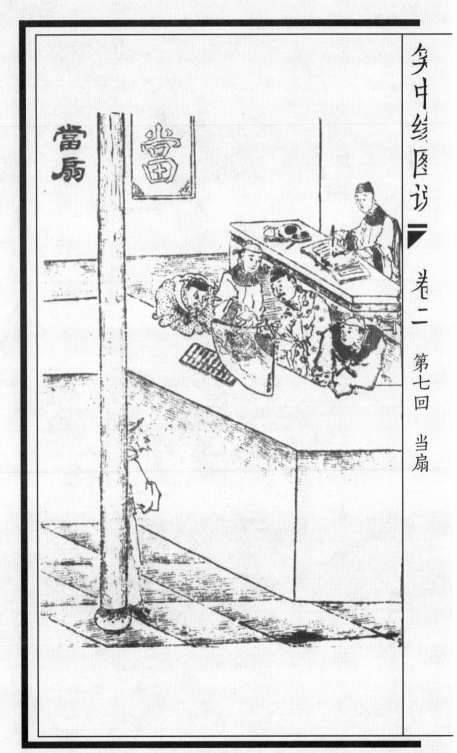

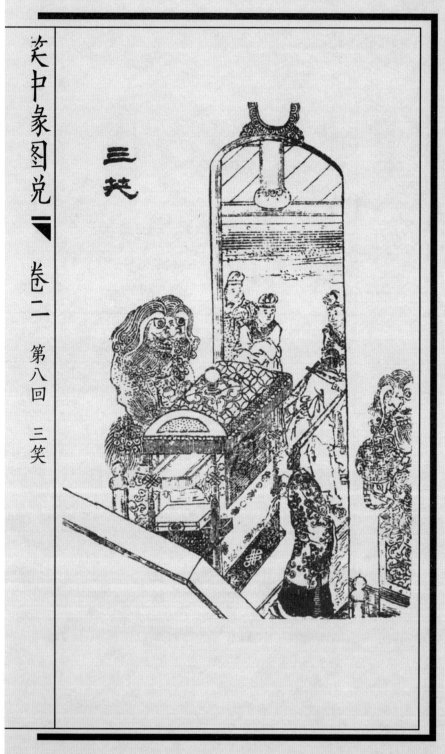

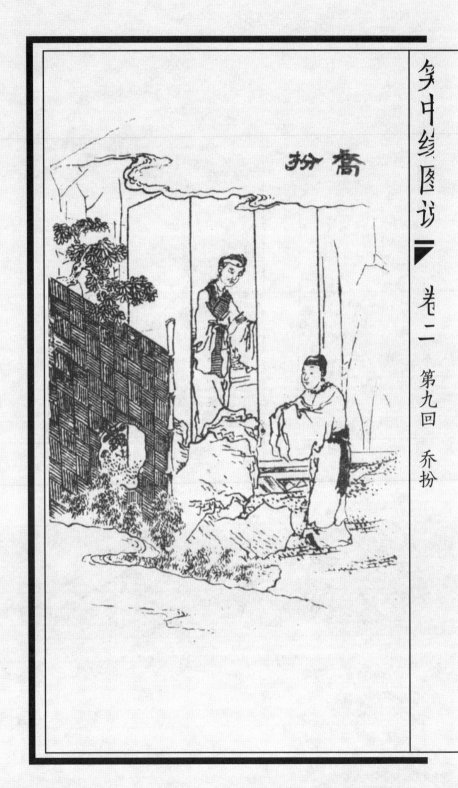

卷二 第九回 乔扮

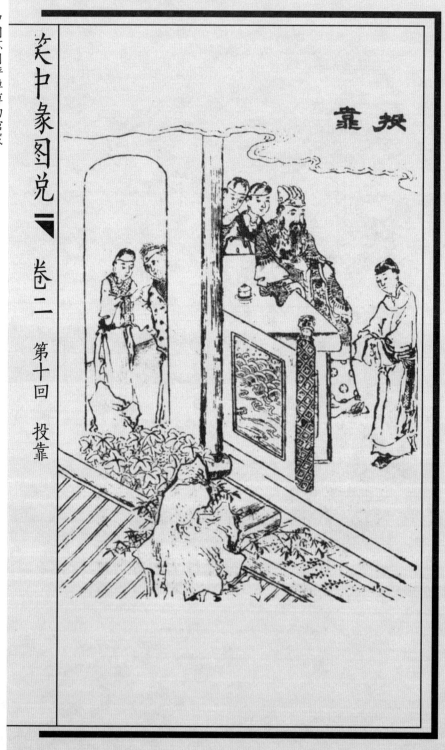

笑中缘图咏 卷二 第十回 投靠

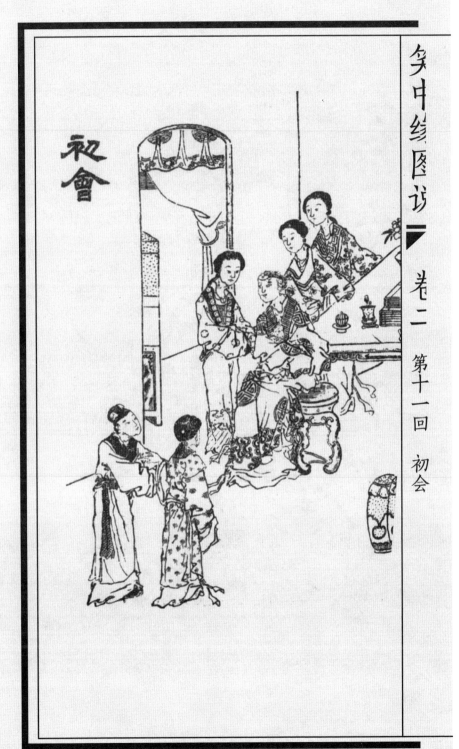

笑中缘图说 卷二 第十一回 初会

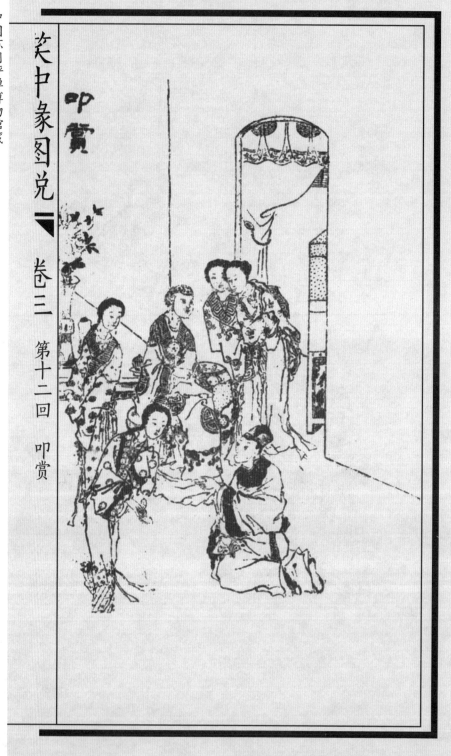

笑中缘图兑 卷三 第十二回 叩赏

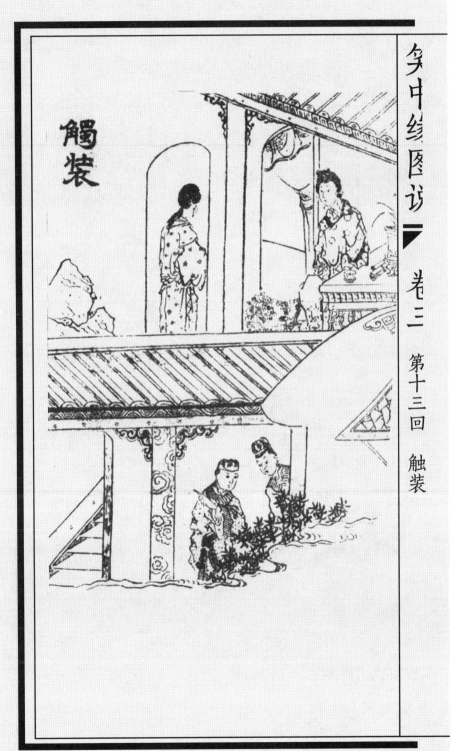

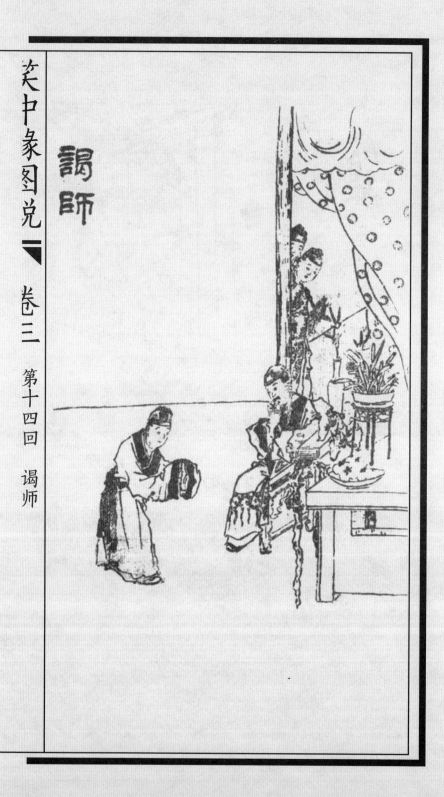

笑中缘图说 卷三 第十四回 谒师

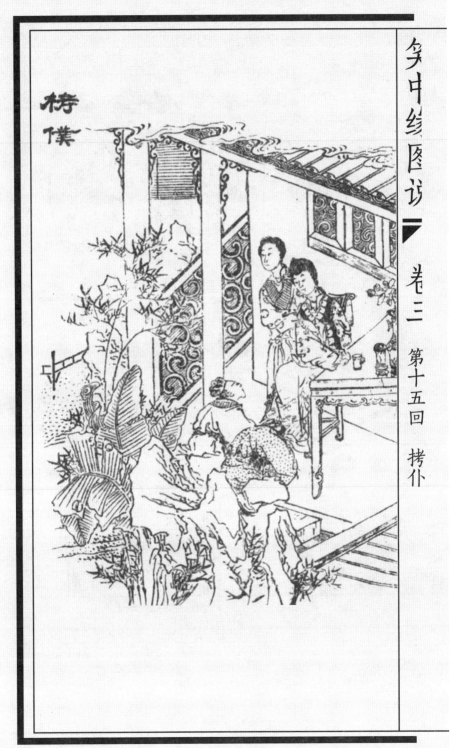

芙中象图兑 卷三 第十六回 盘秋

中国苏州评弹博物馆藏
清代以降弹词评话小说绣像精选图录

笑中象图说 卷三 第十八回 二会

笑中豢图说 卷四 第二十回 代文

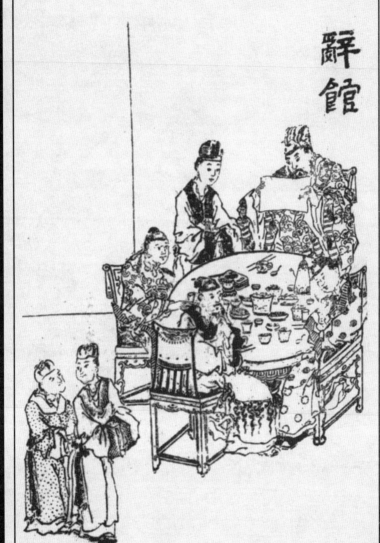

辞馆

笑中缘图说 卷四 第二十一回 辞馆

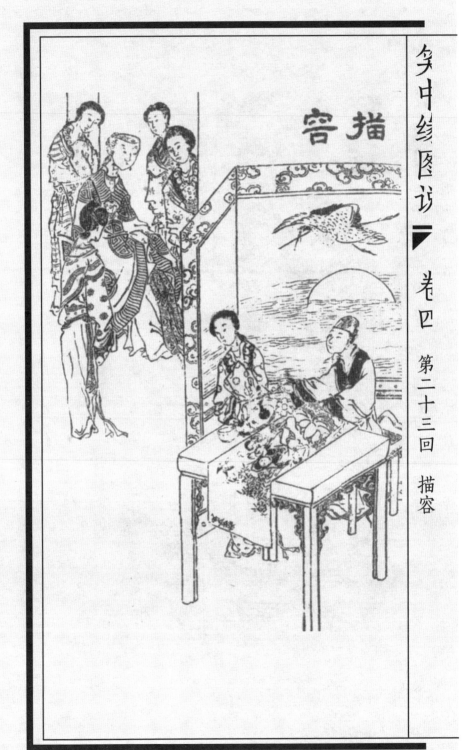

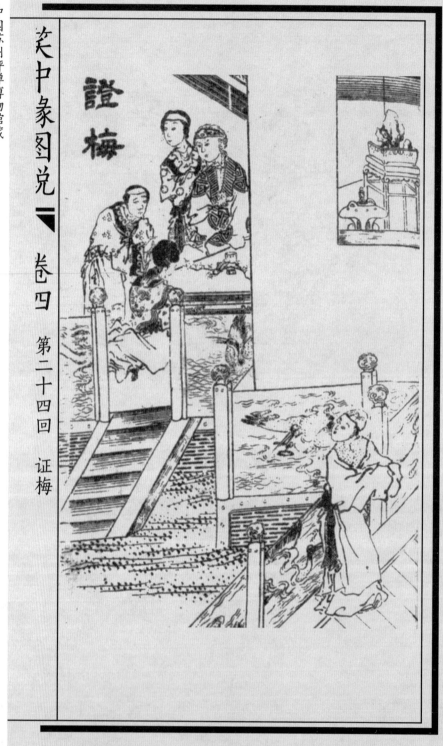

笑中缘图说 卷四 第二十四回 证梅

索夫

笑中缘图说 卷五 第二十五回 索夫

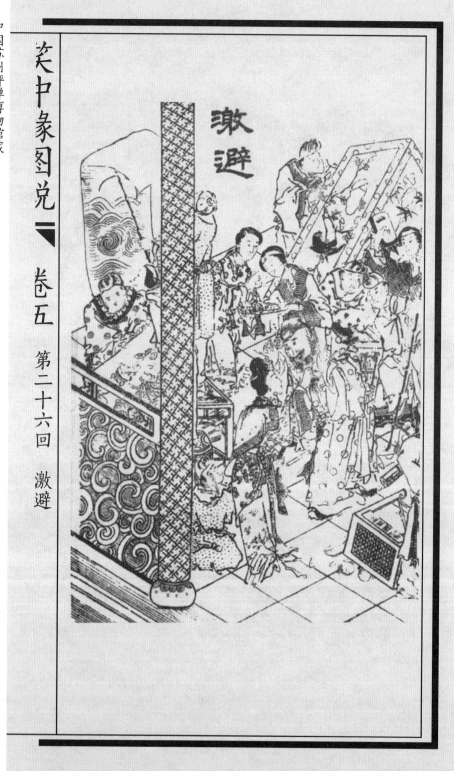

笑中缘图咏 卷五 第二十六回 激避

中国苏州评弹博物馆藏
清代以降弹词评话小说绣像精选图录

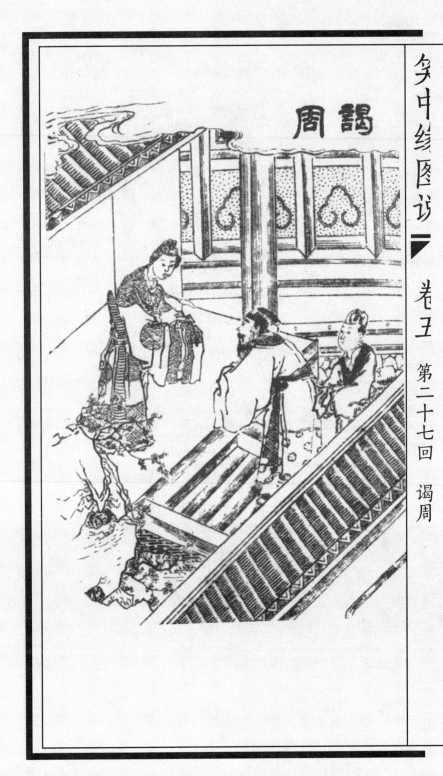

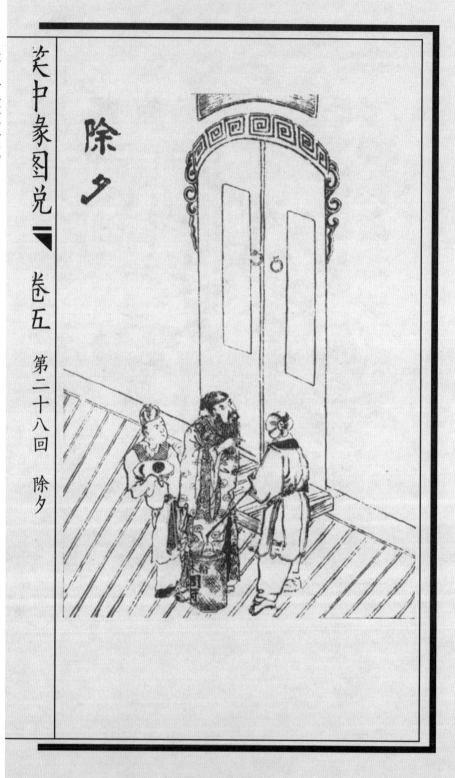

笑中缘图说 卷五 第二十八回 除夕

笑中缘图说 卷五 第三十一回 闹堂

笑中象图兑 卷六 第三十二回 扮美

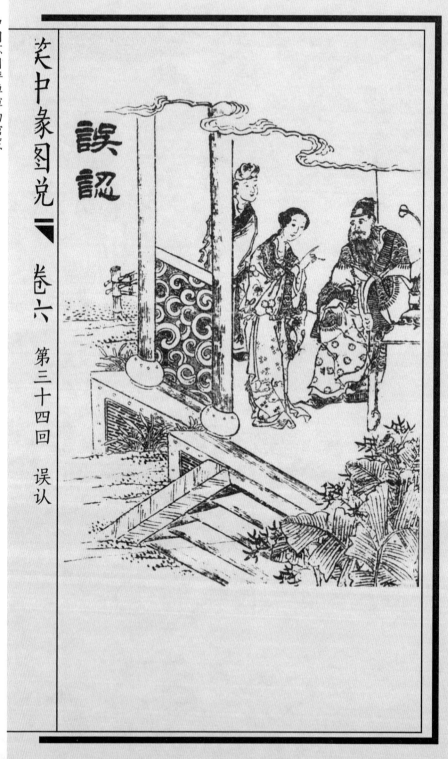

笑中象图兑 卷六 第三十四回 误认

中国苏州评弹博物馆藏
清代以降弹词评话小说绣像精选图录

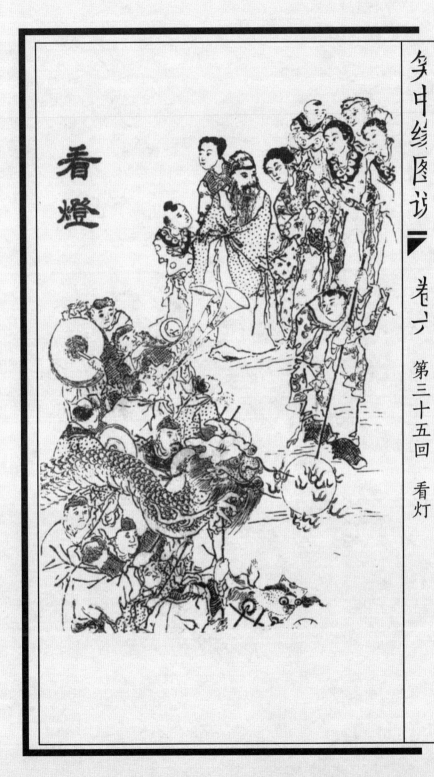

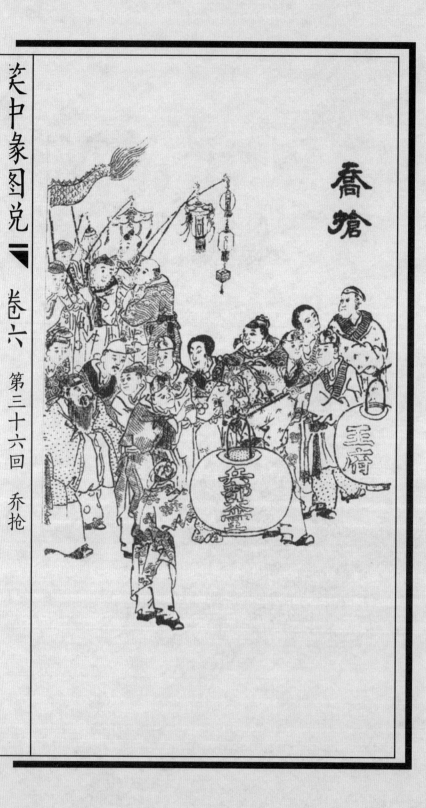

笑中豢图兑 卷六 第三十六回 乔抢

寄閨

笑中緣圖說 卷六 第三十七回 寄閨

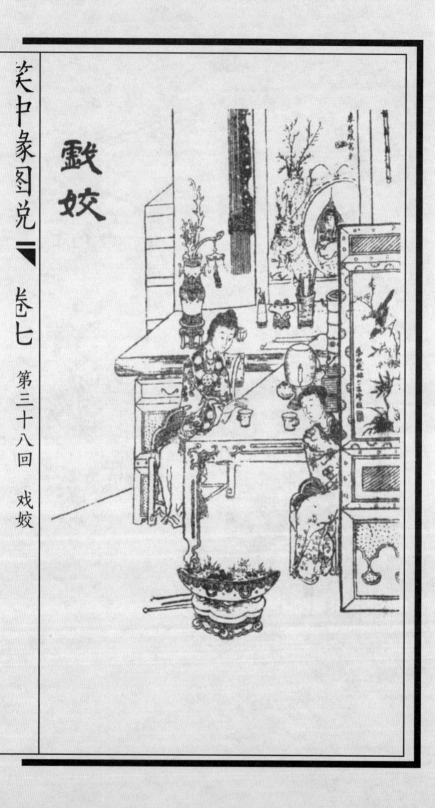

《笑中缘图说》卷七 第三十八回 戏姣

盘踪

笑中豪图说 卷七 第四十回 露情

笑中缘图说 卷七 第四十二回 私订

笑中缘图说 卷十 第四十三回 探踪

許親

笑中缘图说 卷八 第四十五回 许亲

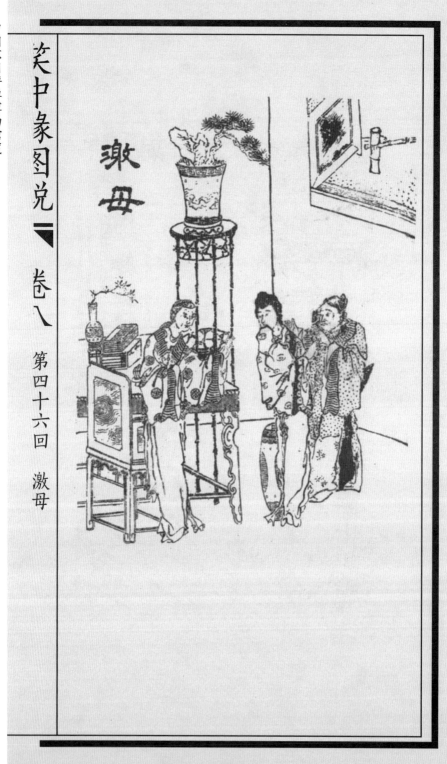

卷八 第四十六回 激母

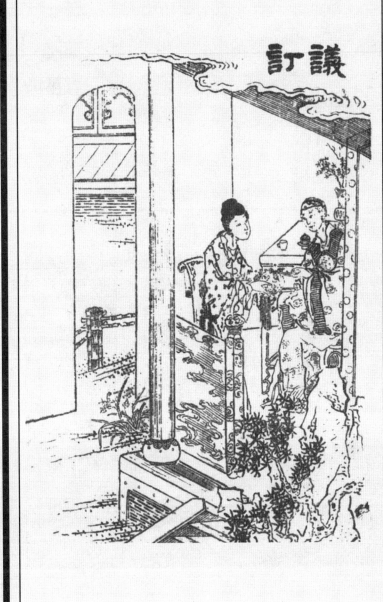

笑中缘图说 卷八 第四十七回 议订

序 言

朱栋霖

孙伊婷主编《中国苏州评弹博物馆藏清代以降弹词评话小说绣像精选图录》一书，请我作序。看到"弹词评话小说绣像"之名，我记起20世纪50年代，我在小学阶段读过很多小薄本"绣像小说"，都是武侠、神怪、言情类作品，当时在旧书摊出租或在熟人间流传。这些作品现在被称为"通俗文学"，当时则被称为"绣像小说"，不知为何这样称名。现在才知所谓绣像，就是版画插图。中国古代印刷是木刻雕版印刷，即在一整块木板上雕刻文字与图画，然后以墨涂版，再翻印至空白纸张上。受材质和技术限制，木刻雕版不能像传统绘画那样使用皴擦、渲染等手法，只能像绣花一般，用极其精细的线条雕刻成版。旧时，小说中往往配有线条纤细的人物插图，这就是"绣像小说"的由来。

中国古代雕版印刷术最早可能出现于唐贞观年间（627—649）。现存最早的雕版印刷品是1900年发现于敦煌藏经洞的雕版印经《金刚般若波罗蜜经》，刊刻时间为唐咸通九年(868)四月十五日，其墨色清晰，图版线条细腻繁复，刻工精细。

尽管宋代毕昇发明了活字印刷术，但汉字数量成千上万，毕昇的活字印刷术难以付诸排版实践，所以直到明清，我国基本使用雕版印刷术。宋元时期，佛教版画盛行，雕版刻工章法完善，刀法遒劲，经卷的山水景物宛然有致。苏州甪直延圣寺所刻《宋碛砂延圣寺刻本藏经》就是闻名中外的一部佛教诸藏汇编，计6362卷，虽历经千年，文字依然清晰，图版线条之细腻繁复，亦历历可见。历代教育、科技、诗文类图书刊刻盛行，汴京、临安、绍兴、湖州、婺州、苏州、建安、眉山、成都等地是各具特色的版刻印刷中心。明清时传奇小说崛起，广受欢迎。袁宏道、李贽、汤显祖、陈老莲、冯梦龙、金圣叹等名家的鼓吹，更将传奇小说的版画艺术推上了高峰。画谱、小说、戏曲、传记、诗词等文本中的版刻书画多姿多彩，流行广泛，影响深远。以福建建阳为中心的建安派，以南京为中心的金陵派，以杭州为中心的武林派，以安徽徽州为中心的徽派，以古吴苏州为中心的苏州派，都在中国版画史上占有独特地位。明代版画艺术以福建建阳派最受赞誉，建阳刻艺则以吴门画家的画稿作底版的为上选。再如，明天启年间吴门画家王文衡与新安版刻名工黄一彬合作，遂有《牡丹亭》《邯郸记》《南柯梦》《紫钗记》《燕子笺》《琵琶记》《红拂传》《董西厢记》《明

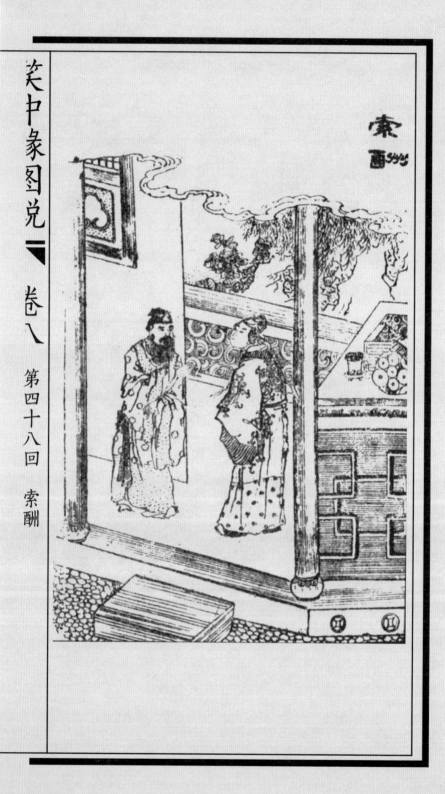

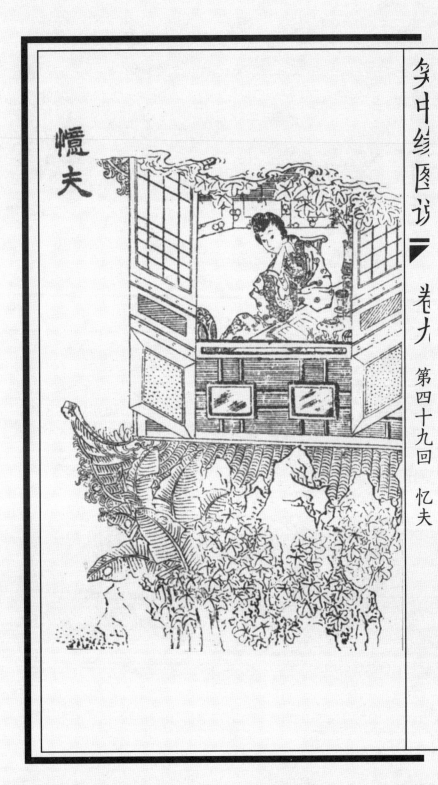

卷九 第四十九回 忆夫

笑中缘图说 卷九 第五十一回 舟问

问舟

卷九 第五十三回 访唐

笑中缘图说 卷九 第五十六回 调秋

笑中缘图说 卷九 第五十七回 误醋

触情

笑中缘图说 卷十 第五十九回 触情

卷十 第六十一回 谒相

笑中象图说 卷十 第六十二回 遇友

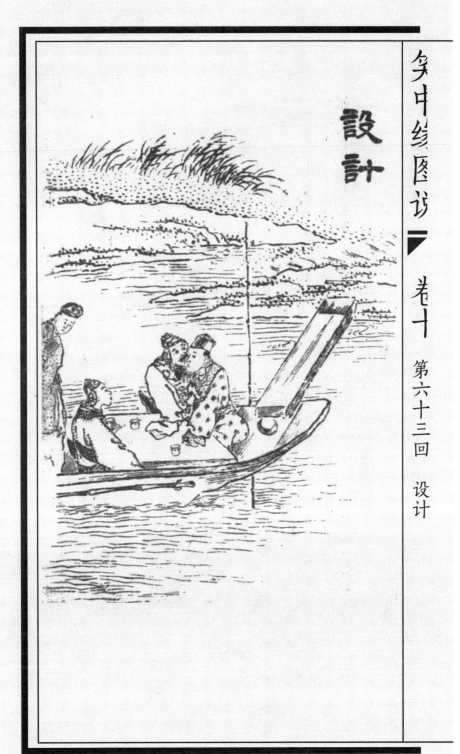

笑中缘图说 卷十 第六十三回 设计

笑中缘图说 卷十一 第六十四回 赏婢

卷十一 第六十五回 点秋

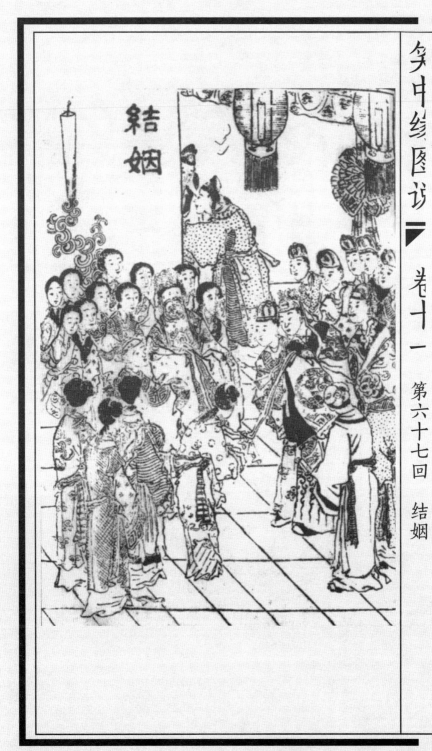

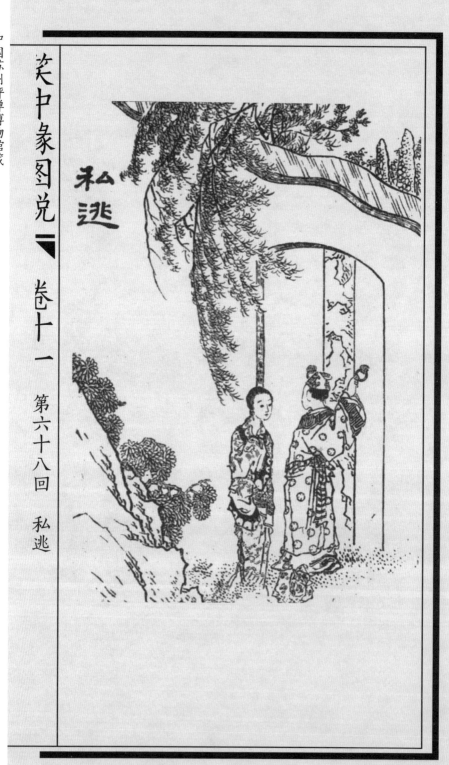

夜遁

笑中缘图说 卷十一 第六十九回 夜遁

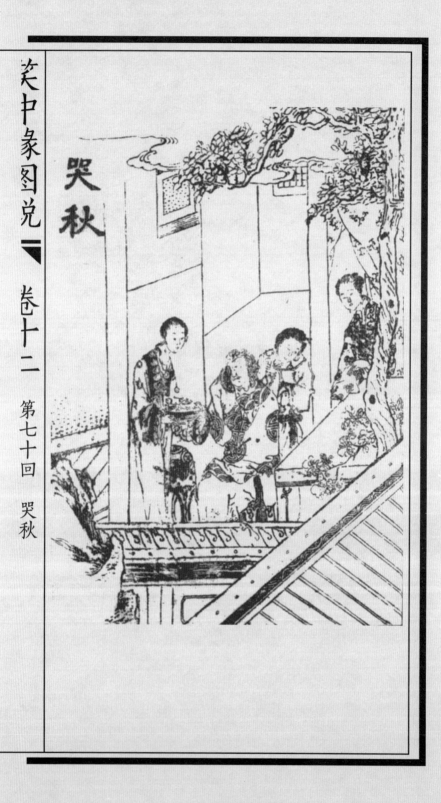

笑中象图说 卷十二 第七十回 哭秋

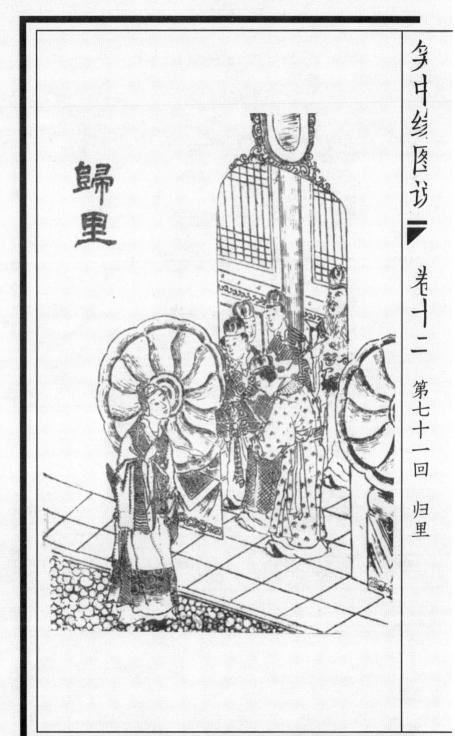

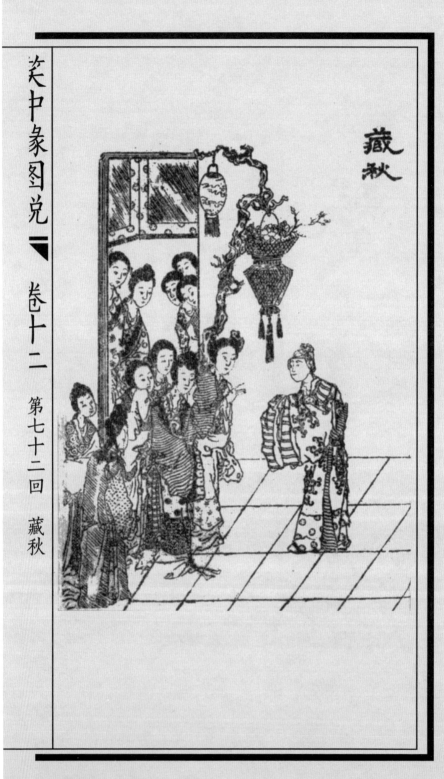

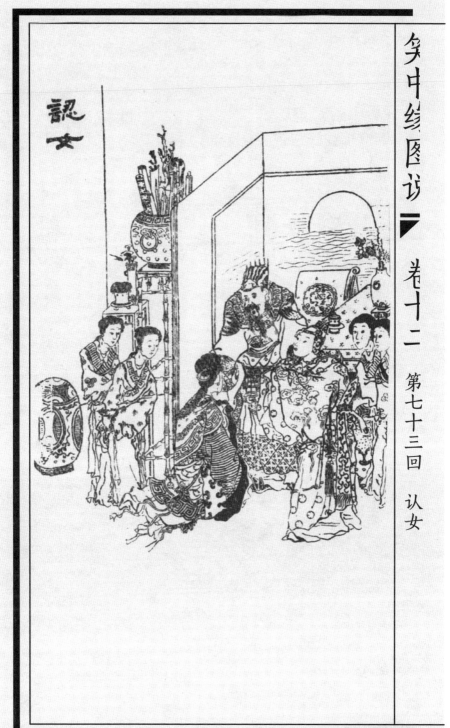

卷十二 第七十三回 认女

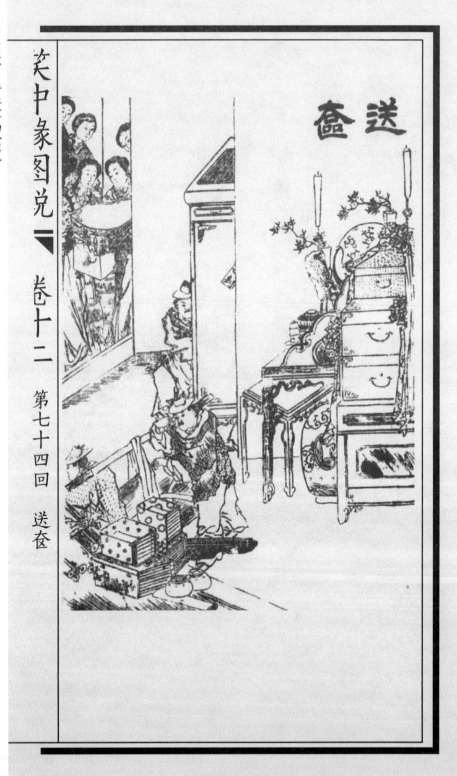

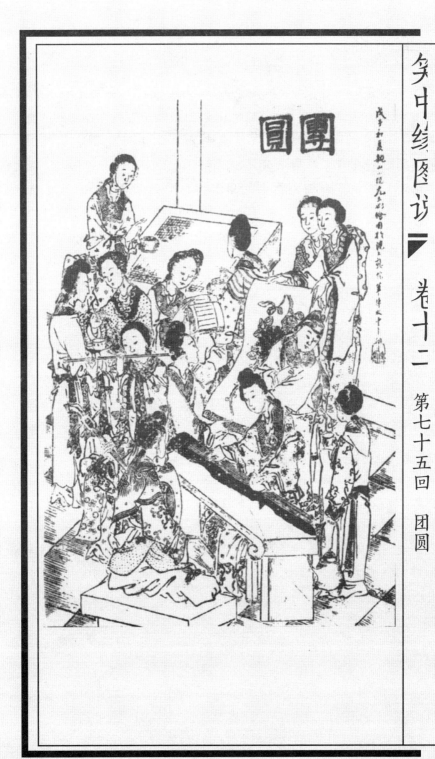

笑中缘图说 卷十二 第七十五回 团圆

玉蜻蜓

《玉蜻蜓》又名"节义缘""芙蓉洞""蜻蜓奇缘"，全书由两个互有关联而又各自独立的故事组成。其一为"金家书"。述明代苏州南濠巨富金贵升一作申贵升娶吏部天官张国勋之女为妻，婚后夫妻不睦。一日，贵升与好友北濠沈君卿出游，途中不辞而别，去法华庵，与尼姑智贞（一作志贞）一见钟情，留庵不归，病死庵中。张氏寻访无着，归罪于书童文宣和君卿。文宣不堪责打出逃，君卿被迫离家外出。智贞云房产子，在褓褓中裹血书和贵升遗物玉蜻蜓扇坠，着佛婆深夜送子归还金府。佛婆在桐桥受惊，将子弃于桥塌，为豆腐店店主朱小溪拾得。后豆腐店遭火烧，朱无奈将子卖与离任苏州知府徐上珍。徐无子嗣，爱子如已出，取名元宰。徐因赈灾亏空库银，向金府借贷，张氏见元宰貌似贵升，收为寄子。十六年后，元宰得中解元。端午日，张氏看龙船竞渡，偶见朱小溪之妹三姐扇上系有玉蜻蜓，经查询，得血书，命元宰详解血书诗句。元宰详出生母为法华庵尼智贞，遂赴庵堂认母。张氏知元宰为金氏之后迫其归宗，金、徐两家厅堂夺子，结果元宰兼祧金、徐两家香烟。其二为"沈家书"。述沈君卿外出后，在长江遇盗，书童沈方归告凶信。君卿之兄谋夺家产，以沈方拾得金钗为由，诬君卿妻三娘与沈方有染。沈方出逃，三娘为张氏所救。君卿为吕东湖所救，两人义结金兰。后君卿入仕任浙江巡抚，在常州遇沦为更夫的沈方，得知家中情况，主仆回苏，平三娘之冤。

《绣像芙蓉洞》

(道光丙申孟秋重刊,陈遇乾先生原稿,陈士奇、俞秀山先生评论校阅)

书情

玉蜻蜓

芙蓉洞 烧香

芙蓉派 訓婿

芙蓉洞 究仆

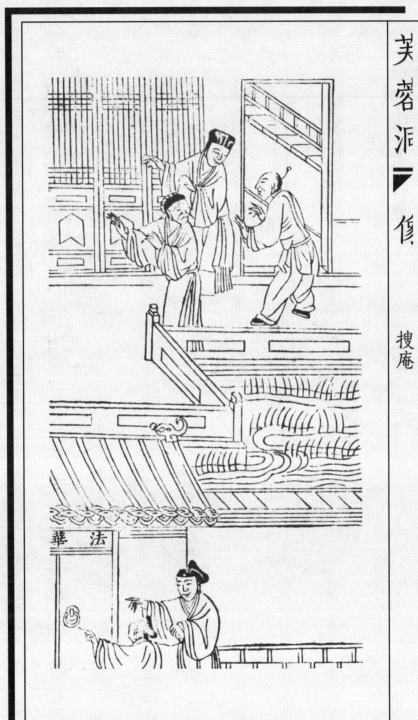

搜庵

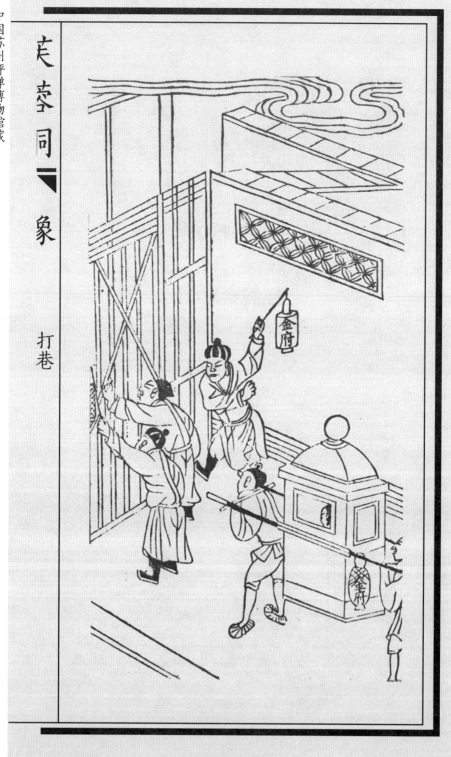

芙蓉洞 打巷

芙蓉洞 ▷ 復

別書

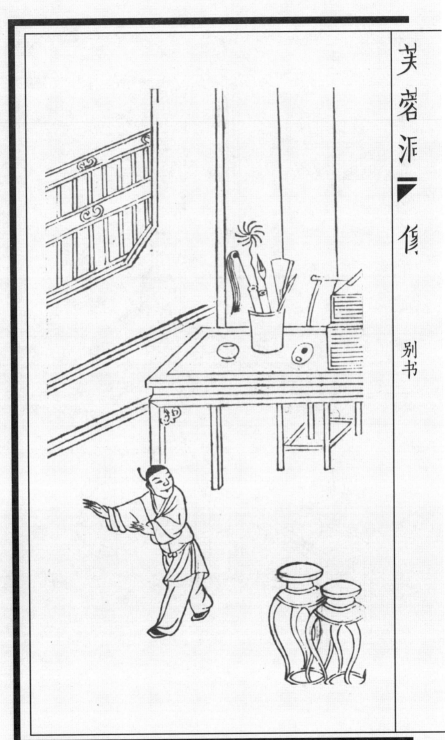

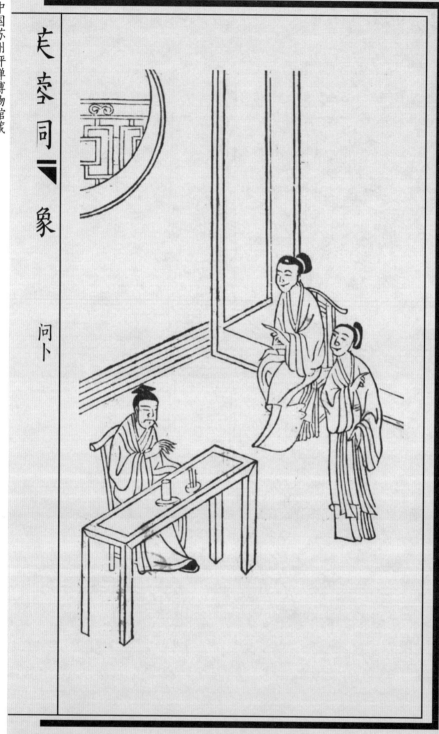

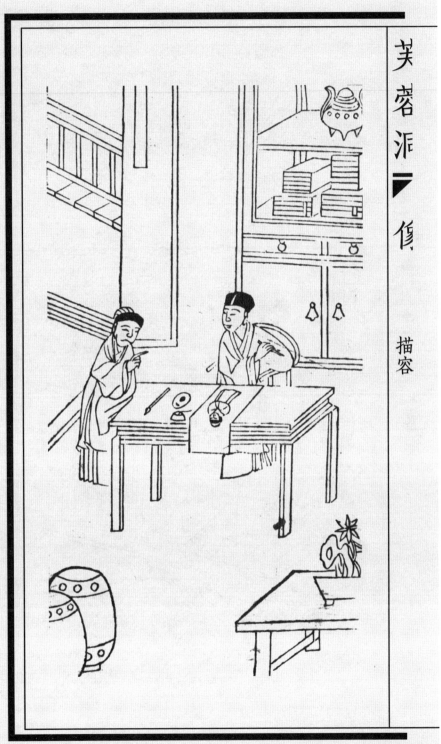

玉蜻蜓 芙蓉派 描容

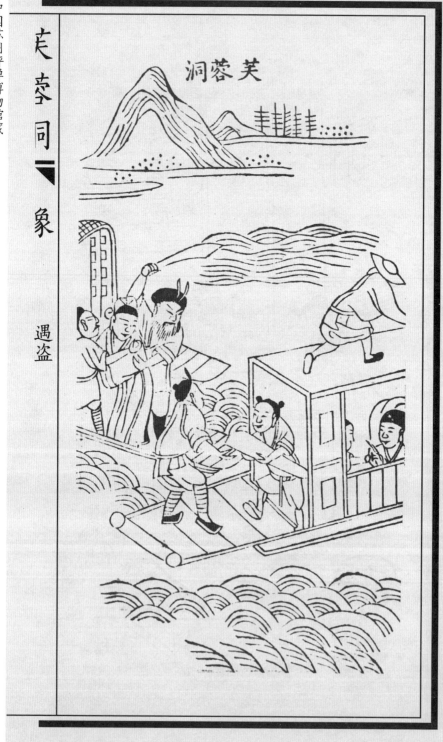

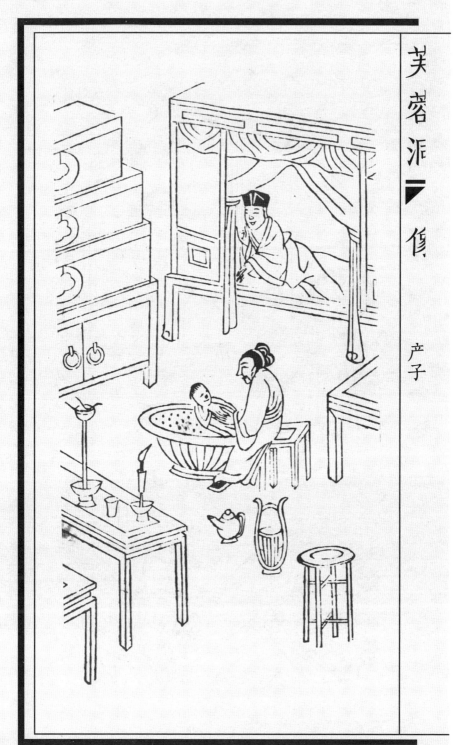

芙蓉洞 产子

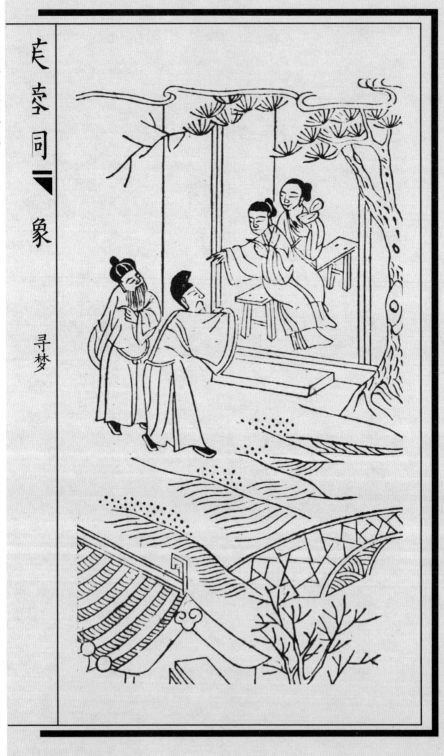

芙蓉洞　象

寻梦

玉蜻蜓 芙蓉洞 借贷

芙蓉同象 游狱

玉蜻蜓 芙蓉泪 认母

芙蓉同象 归宗

《增像蜻蜓奇缘》

(光绪二十五年上海书局石印)

人物

玉蜻蜓

徐上珍

徐上珍

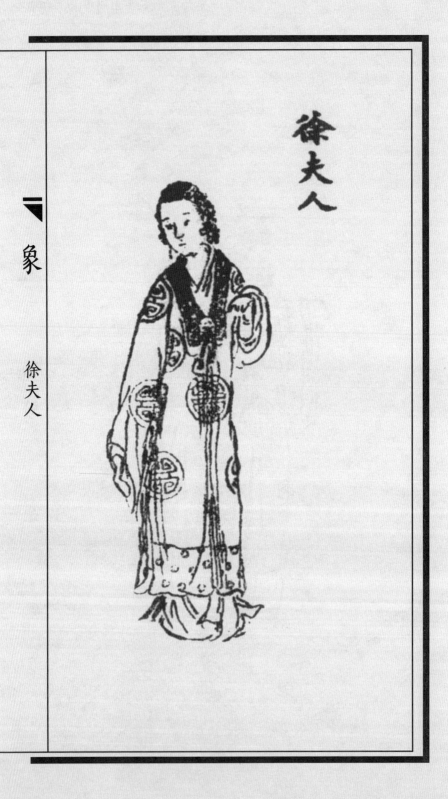

徐夫人

金貴升

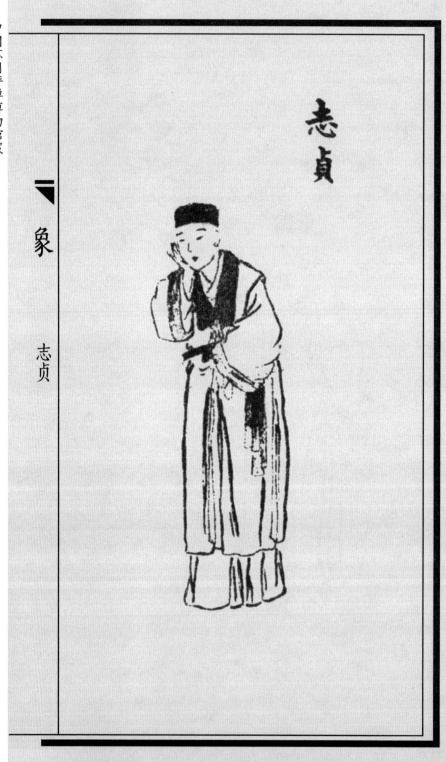

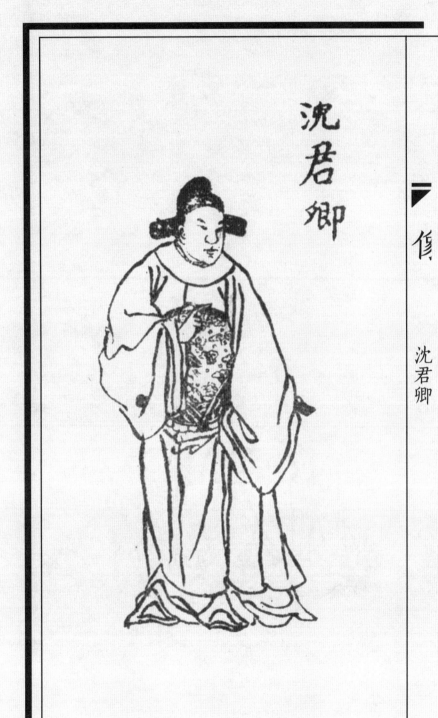

沈君卿

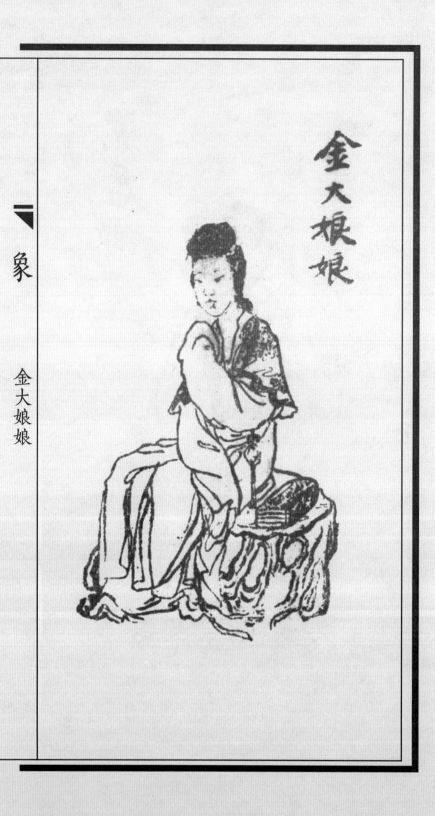

象　金大娘娘

徐元宰

象　朱小溪

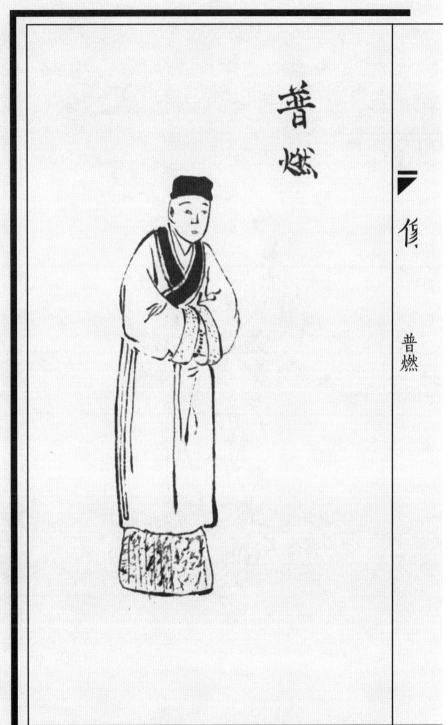

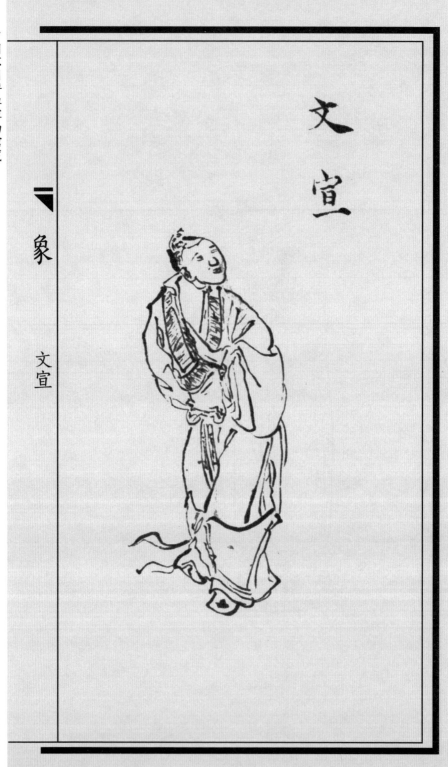

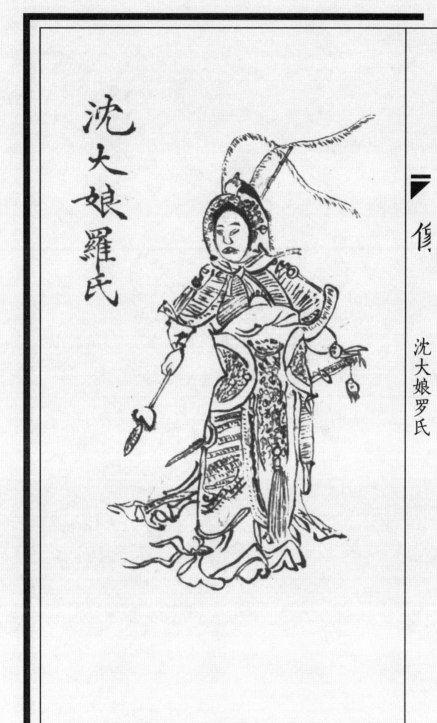

沈大娘罗氏

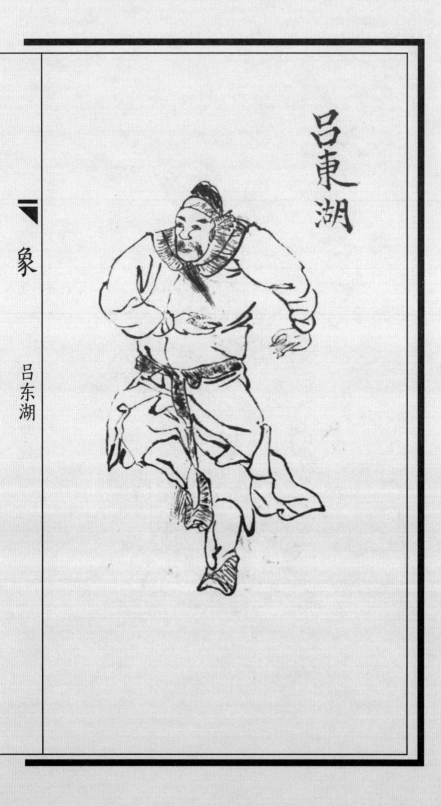

象　吕东湖

张冢宰

張老夫人

象

张老夫人

魏云娘

《绣像前后玉蜻蜓》
（天成书局印行）

张瑞珠·陈彩珍·公主·沈君卿·沈方

王定・孙元宰・吕刚义・赛花魁

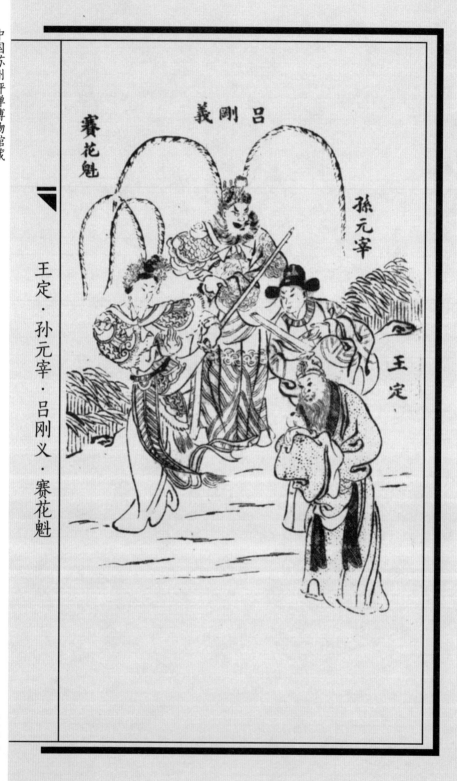

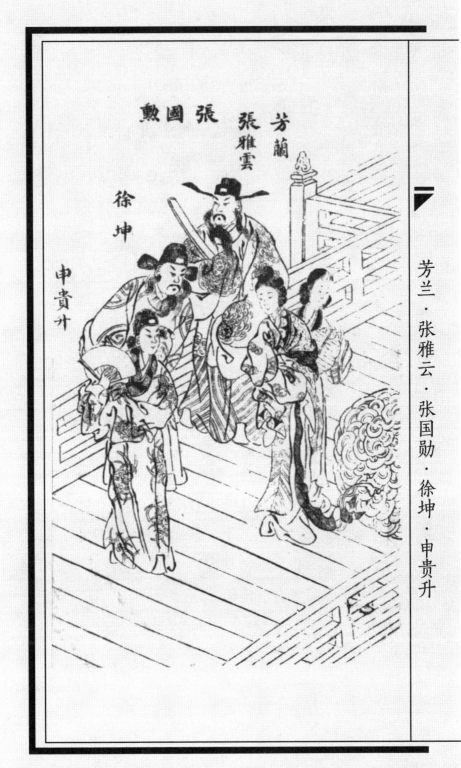

芳兰·张雅云·张国勋·徐坤·申贵升

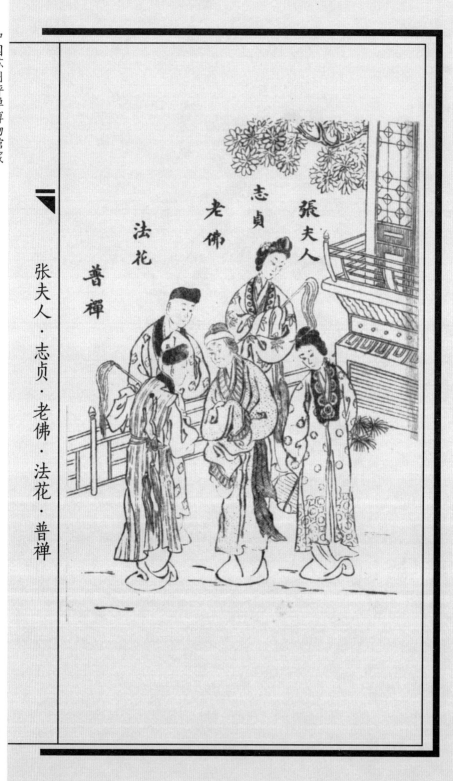

张夫人·志贞·老佛·法花·普禅

珍珠塔

《珍珠塔》又名"九松亭"，书情梗概如下：明代河南祥符秀才方卿为相国之孙，其祖为奸臣陷害而死，家道中落，县官追缴田赋，并以将其革去功名相胁。方卿奉母命去襄阳姑丈陈培德处借贷。姑母以方卿落魄加以奚落，方负气离去。表姐陈翠娥挽留未成，暗将珍珠塔外裹包袱，伪托干点心相赠。陈培德亦赶至九松亭挽留，遭拒后以翠娥许婚。返家途中，方卿为强人邱六桥抢去包裹，冻卧雪地，恰军门提督毕云显路过相救，携至南昌毕府攻读，毕母又以女绣金相许。邱六桥得珍珠塔，至陈家当铺典银，陈培德见塔，追查而知方卿遇难，遍访无下落。翠娥忧念成病，陈培德乃伪造方卿书信以慰女。其时方母因子久不归，亦至襄阳，闻方卿遭遇，悲痛投河，白云庵尼救之，留居庵中。翠娥至白云庵烧香，婆媳相会，但翠娥仍对己母隐瞒。三年后，方卿以毕姓赴考，中状元，官七省巡按，至襄阳，扮作道士，再至陈府面见姑母，唱道情讽其势利。翠娥反复试探，以应追求功名重振家声责之，方卿乃出示金印。时毕云显亦送妹至陈府完婚，真相大白。方卿经翠娥指点，至庵中迎母。方母责子欺负姑母、冒犯姑丈、抛弃娘亲"三不孝"，又至陈府责姑娘无情无义。最后，方卿与陈、毕二女奉旨完婚。

秘本新时雅调《绣像珍珠塔》
(同治丁卯夏镌，苏城麟玉山房藏板)

人物

中国苏州评弹博物馆藏
清代以降弹词评话小说绣像精选图录

方老夫人

象 方老夫人

方卿

方卿

中国苏州评弹博物馆藏
清代以降弹词评话小说绣像精选图录

陳翠娥

▼象

陈翠娥

采屏

陳璉

象

陈琏

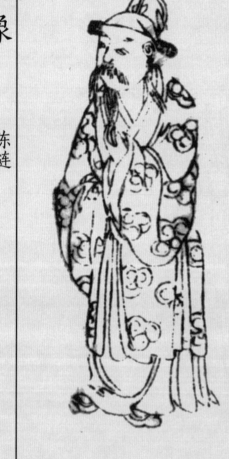

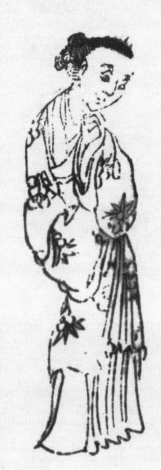

陳老夫人

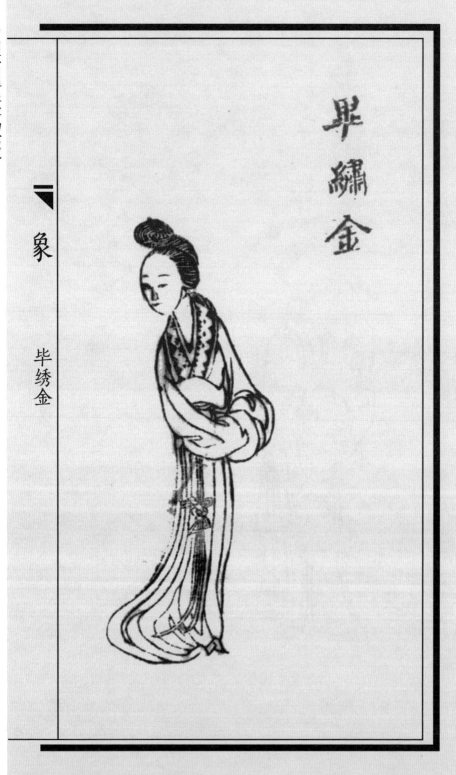

毕绣金

毕云显

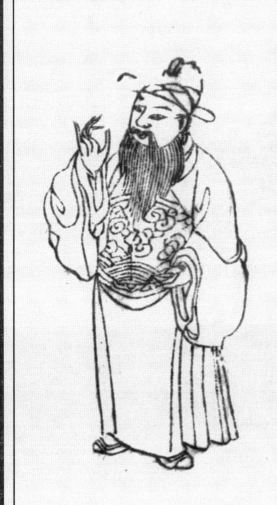

中国苏州评弹博物馆藏 清代以降弹词评话小说绣像精选图录

王本

象 王本

邱六橋

邱六桥

珍珠塔秘本《绣像九松亭》

（道光丁未夏镌，恒德堂梓）

方老夫人杨氏

陳璉

◀象

陈琏

陳老夫人方氏

像

陈老夫人方氏

陳翠娥

象

陈翠娥

中国苏州评弹博物馆藏　清代以降弹词评话小说绣像精选图录

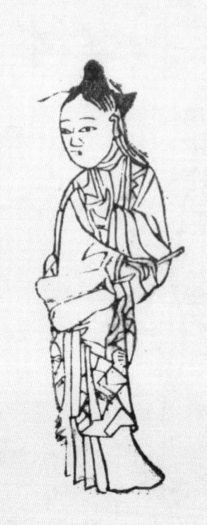
采屏

中国苏州评弹博物馆藏 清代以降弹词评话小说绣像精选图录

王本

象 王本

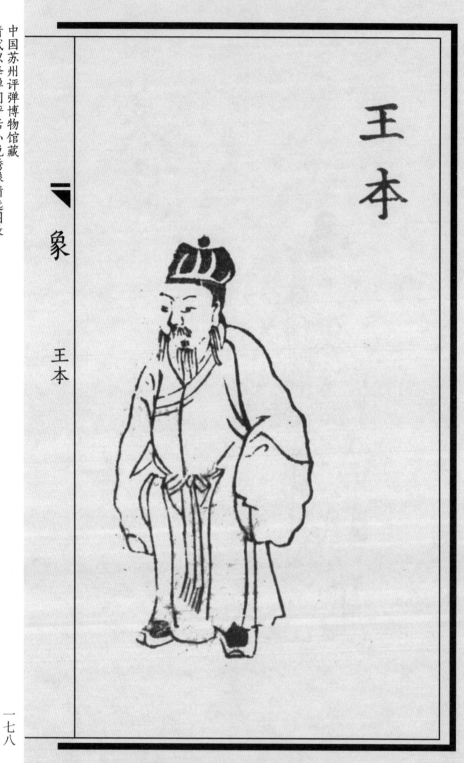

畢雲顯

毕云显

畢繡金

象

毕绣金

中国苏州评弹博物馆藏
清代以降弹词评话小说绣像精选图录

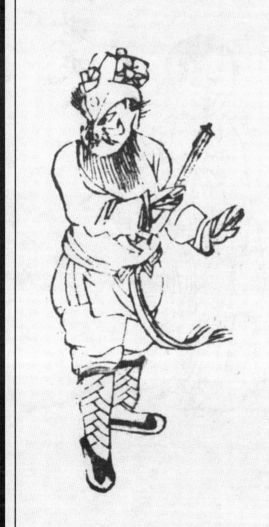

邱六桥

《绣像珍珠塔》
(光绪己丑无锡三益斋重刊)

人物

绣象乞公亭

方老夫人

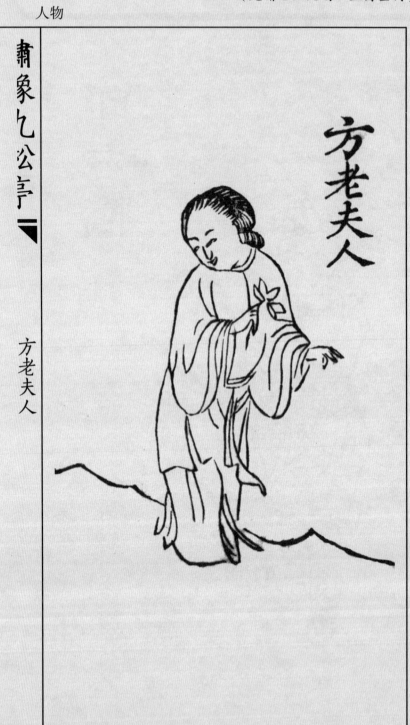

方老夫人

綉襦大柷亭

方卿

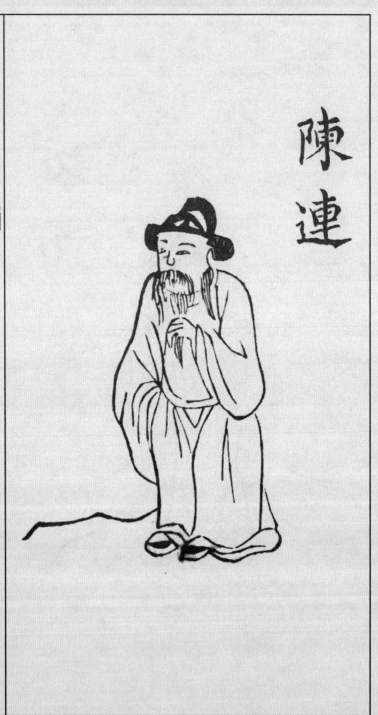

陈连

繪像大松亭

陳老夫人

绣像乞公传

陈翠娥

中国苏州评弹博物馆藏
清代以降弹词评话小说绣像精选图录

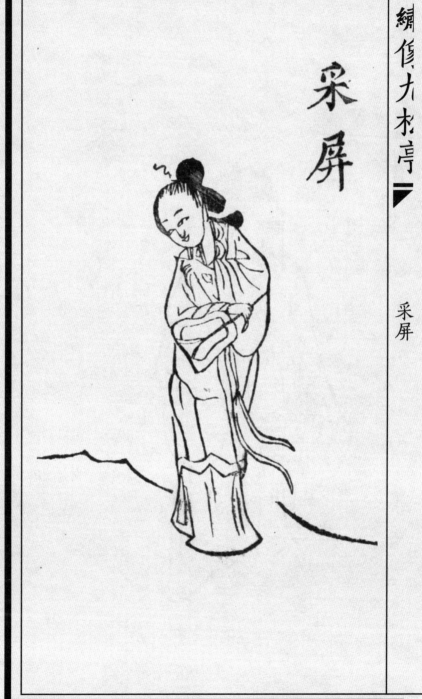

中国苏州评弹博物馆藏
清代以降弹词评话小说绣像精选图录

肃象乞公言

王本

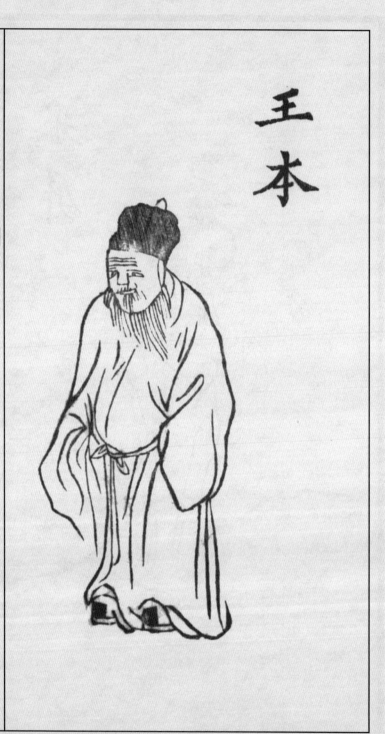

王本

珍珠塔

绣像九松亭

毕云显

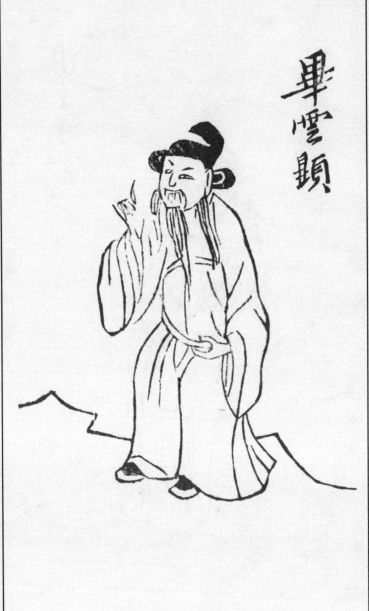

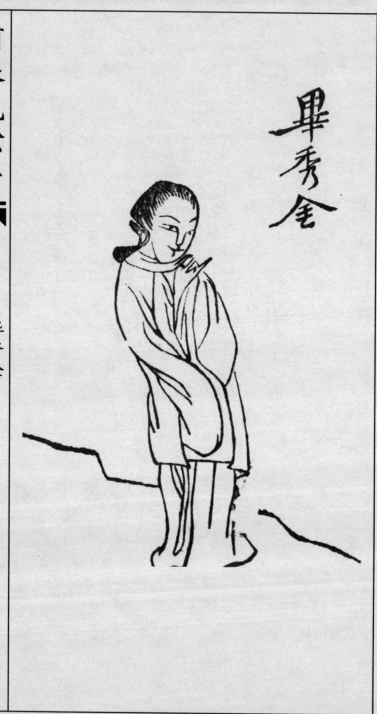

毕秀金

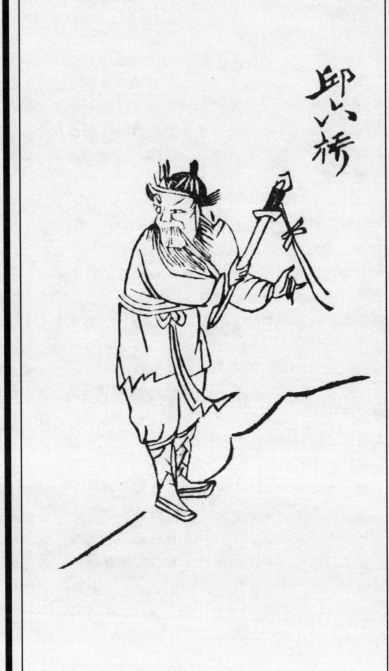

邱六桥

描金凤

书情梗概如下：明代万历年间，苏州书生徐惠兰父母双亡，家道中落，与老仆陈荣相依为命，因借贷遭羞辱，投井自尽，为以乩笠为业的钱志节相救。钱嘱惠兰至其家中稍待，俾设法资助。惠兰至钱家，钱女玉翠钟情于惠兰，赠描金凤为信物，两人私订终身。其时志节为典当主、徽州人汪宣邀去，席间汪表示欲娶玉翠，钱醉中指暖锅为媒允亲。次日回家，钱知玉翠与惠兰订亲，而汪家彩礼亦至，欲拒汪家而无策，其相好许媒婆设计，新婚之日由陈荣代嫁（一本作由许媒婆代嫁），大闹喜堂。汪宣状告志节，官府以暖锅为媒事属荒诞而判汪败诉。时惠兰接到姑夫、镇南王马刚函，嘱去开封王府读书。惠兰与陈荣赴开封途中与书生金继春相遇，两人义结金兰。继春病倒客店，惠兰留陈荣照料，只身前往开封。及至开封，恰马刚奉旨出征，惠兰由马继室王氏安置，宿于书房。马刚义子马寿恐惠兰承继马姓家产，深夜行刺，适是日王氏内侄廷兰至马府，亦宿于书房，致被误杀。马寿贿赂祥符知县，诬惠兰为凶手，下狱待斩。地保洪奎良在随知县踏勘中发现疑点，据理力争，反被革职。金继春病愈至开封，闻惠兰冤，遂以己貌与惠兰相似而入狱换监救兄。陈荣为惠兰鸣冤无效，于是邀二龙山英雄董武昌劫法场，救出继春。时苏州大旱，钱志节误揭皇榜，被逼于玄妙观上坛求雨，恰逢天降大雨，钱被召入京，封为护国军师，遂保举已落难的汪宣为祥符知县，又荐白启为钦差巡按河南。白启从洪奎良处尽悉内情，于是平反冤狱。后钱志节率二龙山诸将助马刚破敌。惠兰亦中状元，与玉翠完婚。

《绣像描金凤》
（光绪丙子孟冬重刊）

人物

马文龙

描金凤

續集描金鳳

匡氏夫人

王氏夫人

肃象苗金丸

马素荣

描金凤

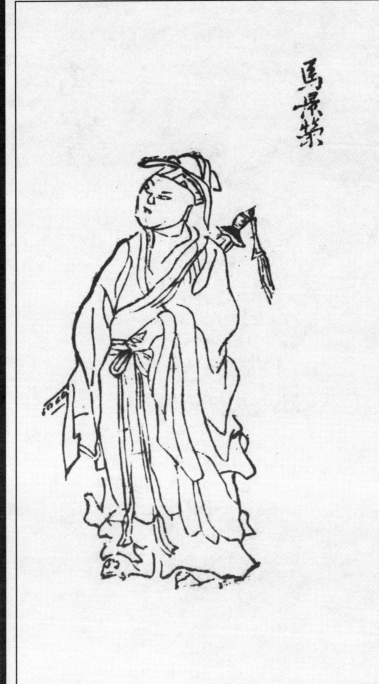

马景荣

中国苏州评弹博物馆藏
清代以降弹词评话小说绣像精选图录

绣像苗金凤

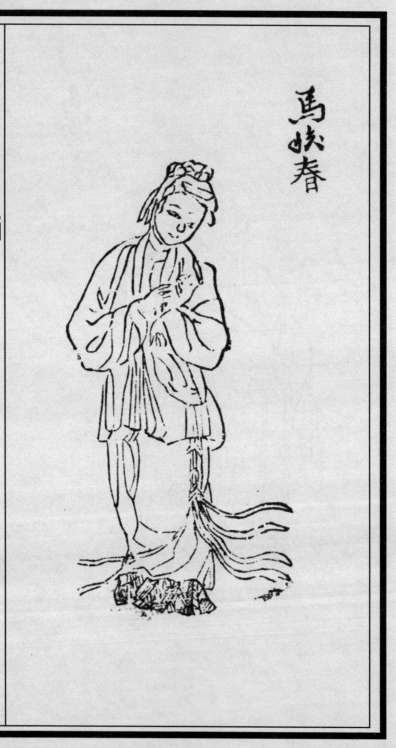

马姣春

描金凤

绣儇拍金反

小梅

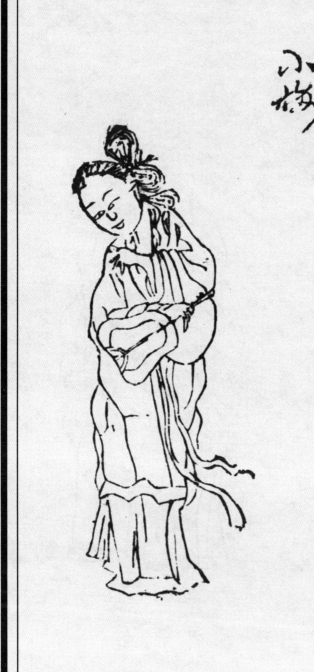

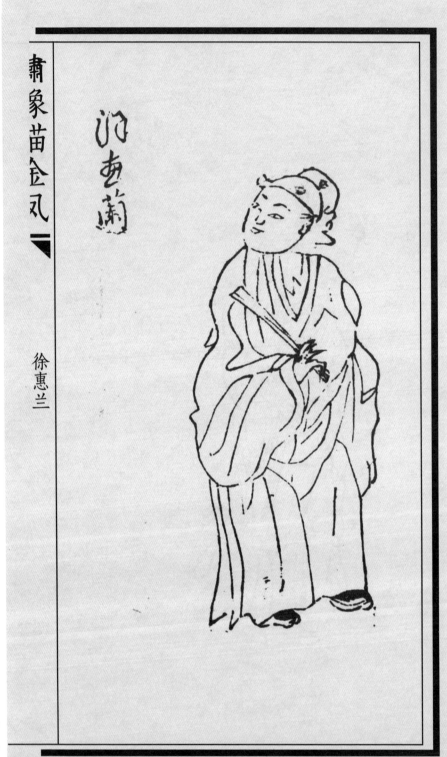

绣像描金反

董武昌

董武昌

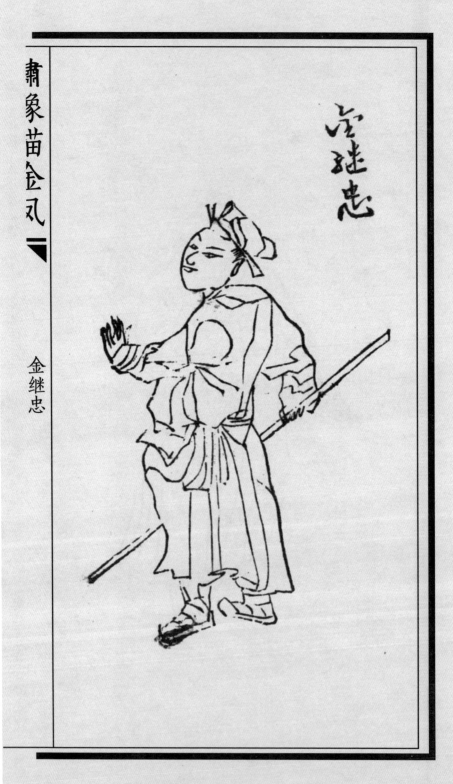

绣象苗金凡

金继忠

描金凤

绣像描金凤

雷进

雷进

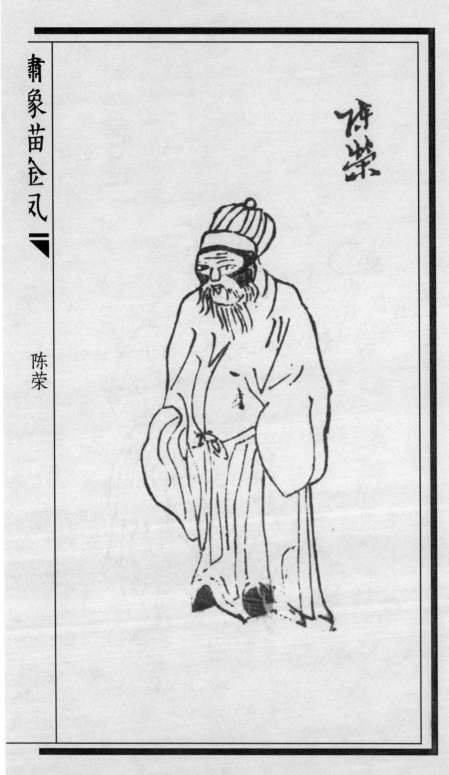

肃象苗金凤（一）

陈荣

繡儻揩金反

汪先

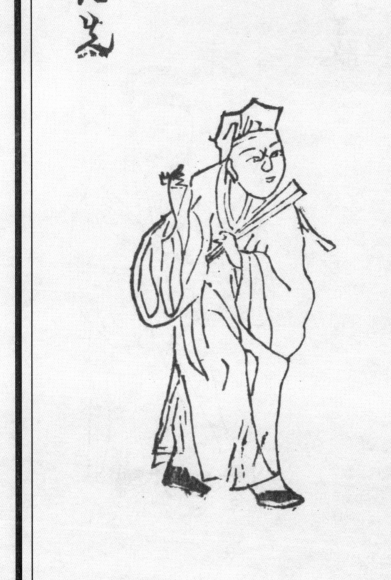

绣像苗金凡

钱子敬

中国苏州评弹博物馆藏
清代以降弹词评话小说绣像精选图录

描金凤

绣双指金反

许氏夫人

许氏夫人

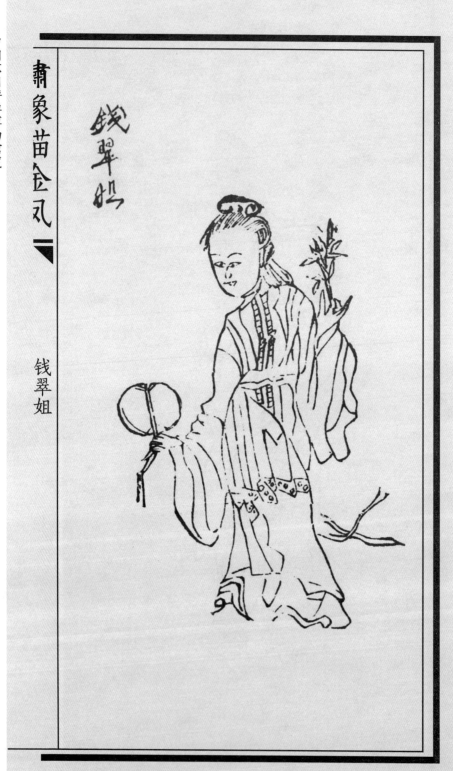

绣象苗金凤

钱翠姐

繡儒排金反

王尚德

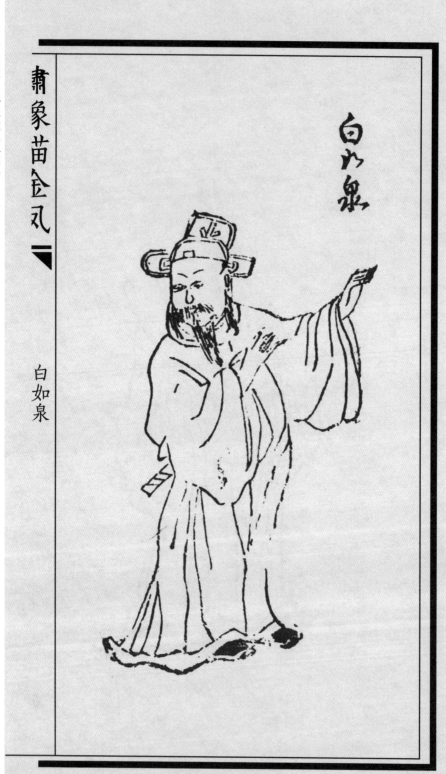

白如泉

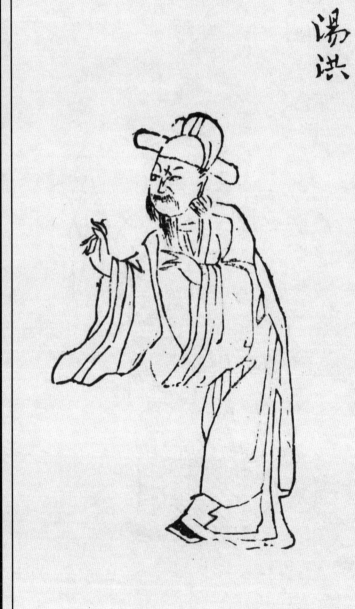

绣像描金反

汤洪

绣像苗金凤

陶天六

陶天六

铁里环

绣像苗金凤

哈天福

哈天福

肃象苗金风

徐氏夫人

落金扇

书情梗概如下：明正德年间，吏部尚书之子、洛阳才子周学至（一作周学文）春日偕友孙赞卿出游，在寺院遇罢职总兵陆琦之女庆云，又拾得其遗落的真容金扇，慕庆云美，乃委赞卿作伐，为陆琦所拒。原来陆琦为谋起复，已托兵部尚书王高将庆云图容献正德帝，并欲组戏班随女献帝。学至经薛媒婆设计，改女装卖入陆府为伶，充官生。婢女红玉助学至与庆云堂楼相会，私订终身。庆云名列正德帝秀女册首，陆琦奉旨送女入京。学至潜归，托赞卿尾随陆舟相机行事，自己旋即飞马进京，求其舅父、宰相顾鼎臣相救。不料中途迷路，误走山东，为桃花山女盗殷赛花所擒，病于盗寨，赛花以身相许。赞卿与薛媒婆合计救出庆云，藏于薛所开设的旅店中。奸臣江彬与宁王勾结，趁正德帝微服出游之际，纠合盗众欲于途中害之。适学至病愈入京，杀退群盗，被帝封为文武状元，并受命入京擒拿江彬。正德帝在大同留春园恋妓女佛动心，与江彬死党王高之子王龙相遇。两人比富斗宝，正德帝因露出龙袍，暴露身份，被王龙囚入水牢。侠士卞虹、莫志节等救之，保正德帝返京，治江彬、王高罪。宁王起兵叛乱，学至率军平叛，封侯，并与庆云、赛花成婚。

《绣像落金扇》
(光绪庚子春日吹竿先生书并识)

人物

武宗帝·佛妃

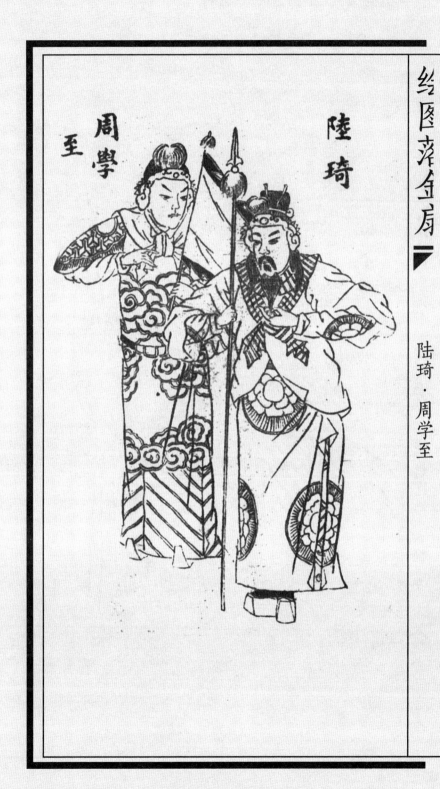

陆琦·周学至

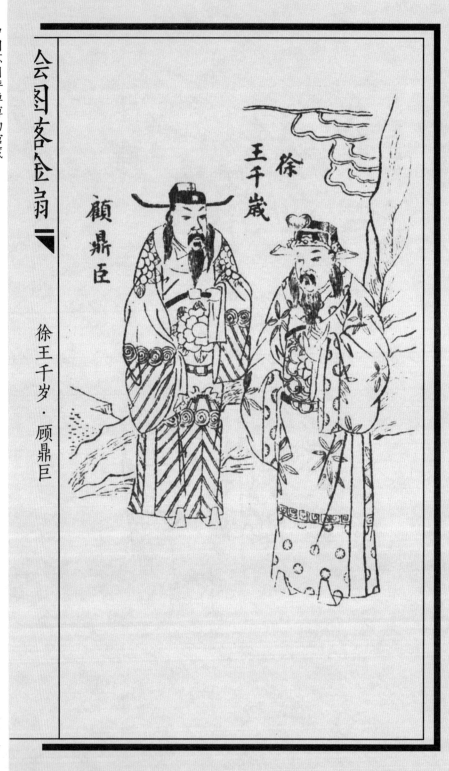

徐王千岁·顾鼎臣

绘图落金扇

朱继忠·莫奈何

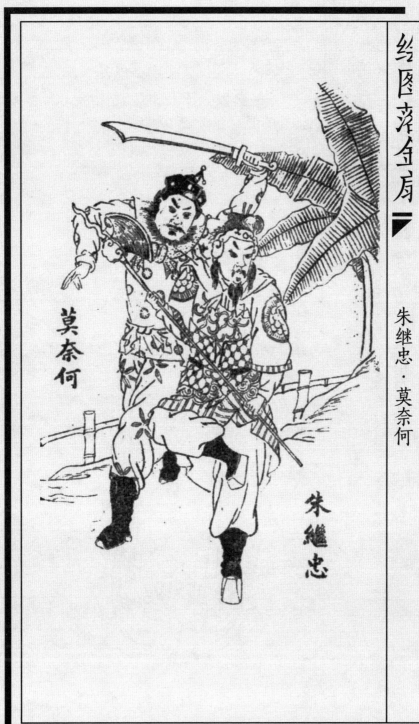

《绣像落金扇》
(同治癸酉重镌，宫仙女史藏)

人物

落金扇 图象 武宗帝

落金扇

佛妃

佛妃

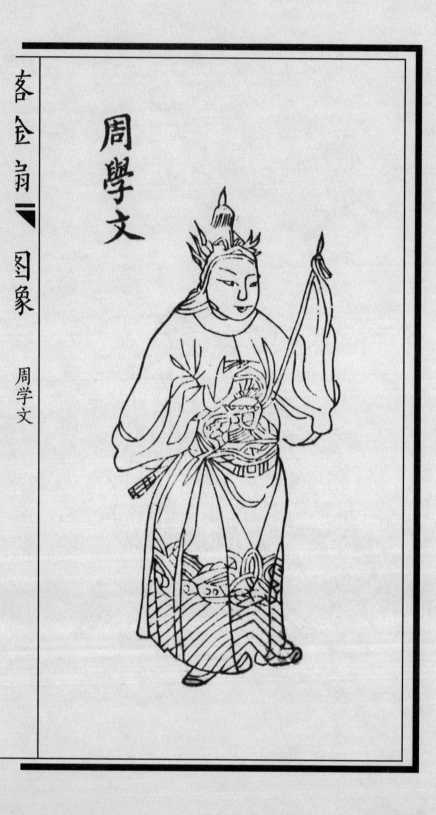

落金扇

陸琦

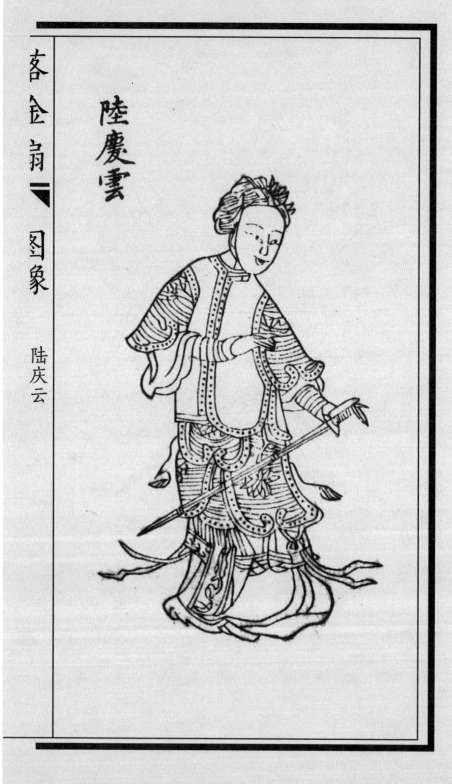

落金扇图售 朱赛花

名金扇 图象

顾鼎臣

顾鼎臣

落金扇 图像

徐王千岁

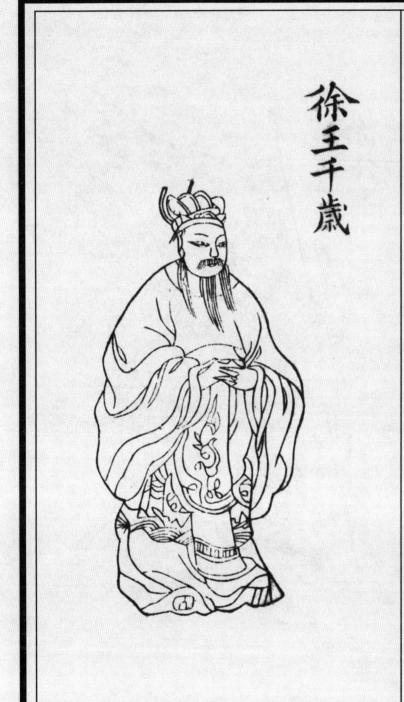

徐王千岁

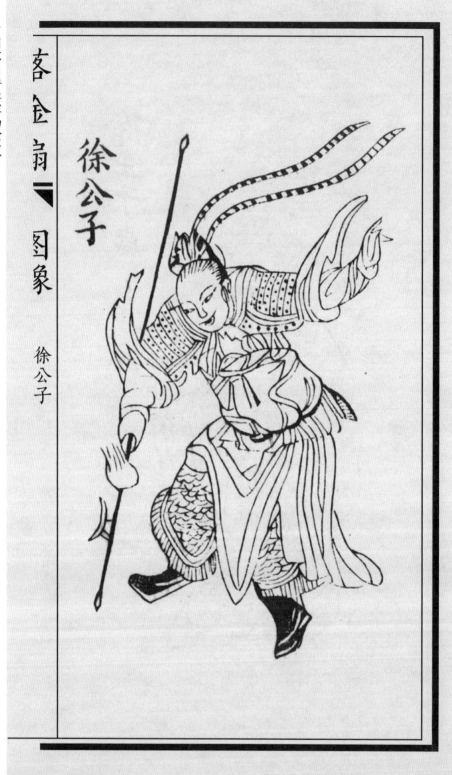

落金扇 圖僎

孫贊卿

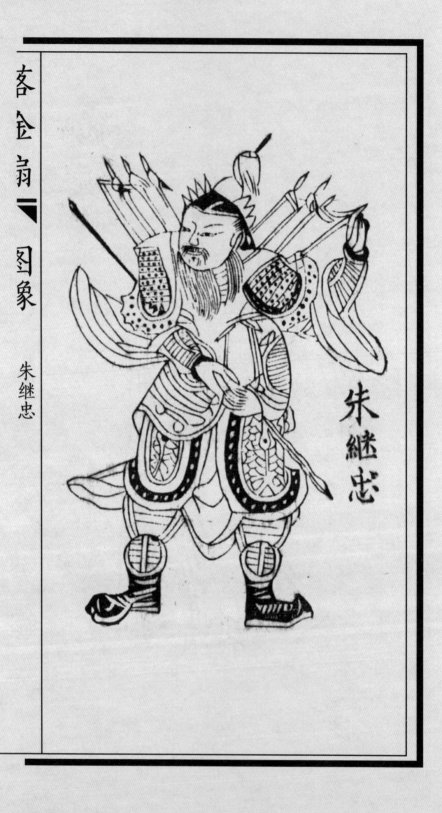

落金扇 图谱 莫奈何

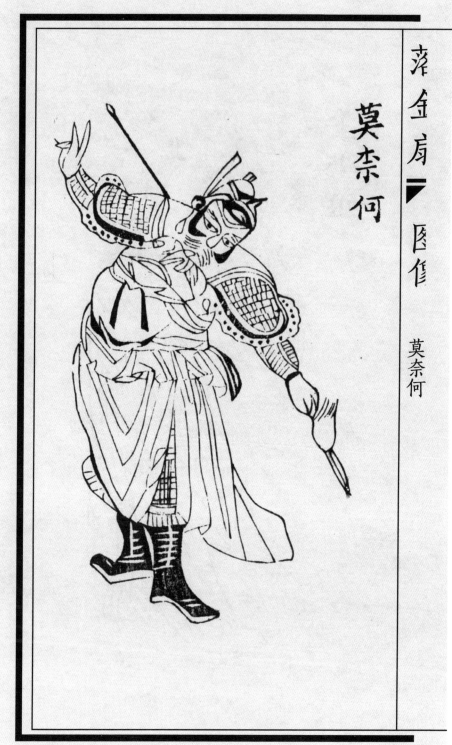

莫奈何

《绣像义妖传》

(同治己巳春镌，陈遇乾先生原稿，陈士奇、俞秀山先生评定)

书情

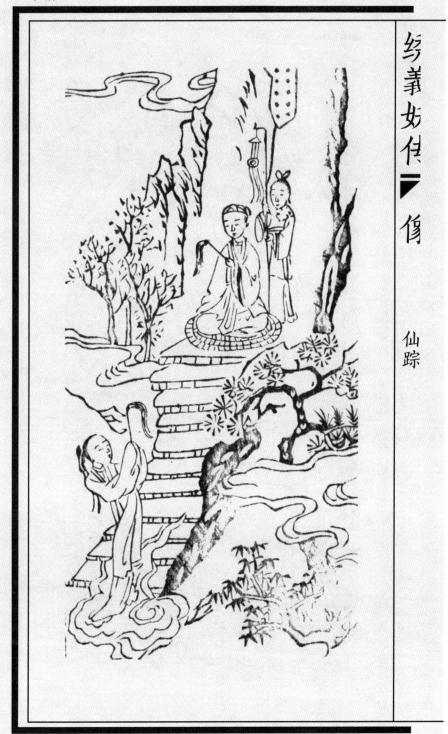

绣义妖传像

仙踪

秀戈天专象

游湖

中国苏州评弹博物馆藏
清代以降弹词评话小说绣像精选图录

绣像奇传 说新

秀戋天专象

泛配

中国苏州评弹博物馆藏
清代以降弹词评话小说绣像精选图录

二三八

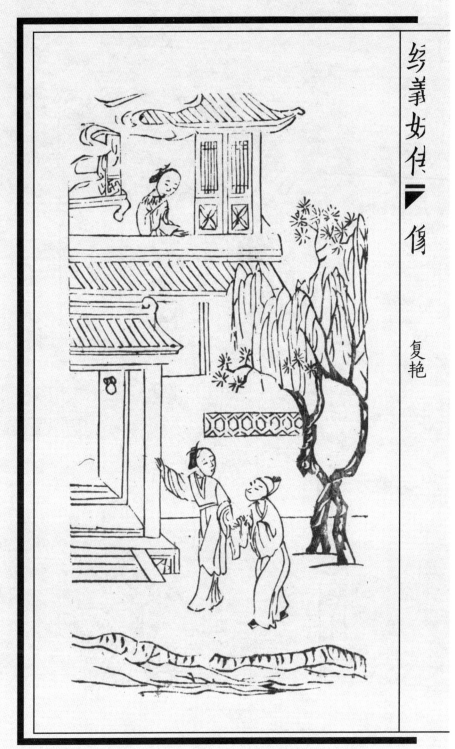

绣像女仙 复艳

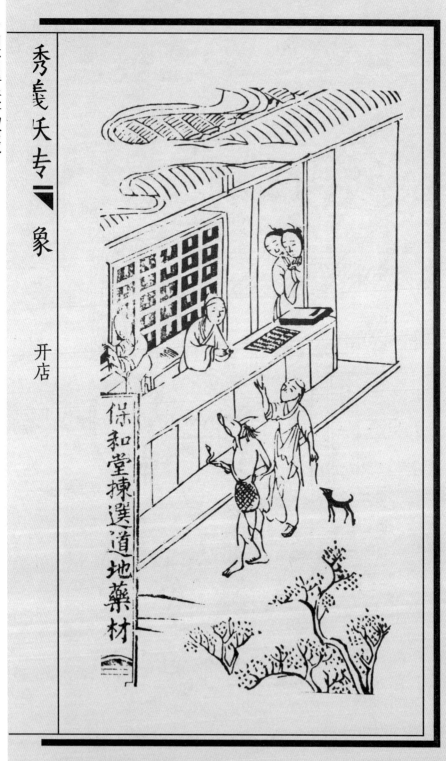

秀毬天专象 开店

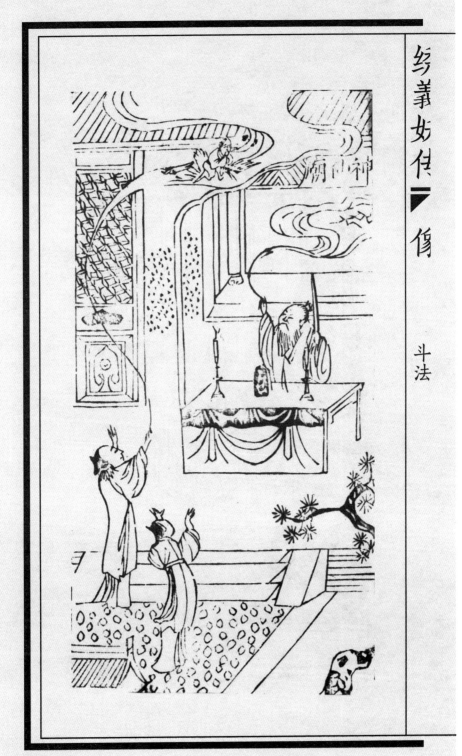

斗法

秀戋夭专象　端阳

绘图姊传像 仙草

秀残天专 象 盗宝

坛香

秀像天专一象

水漫

绣像义妖传

产子

绣像义妖传 学堂

秀毁天专一象 祭塔

中国苏州评弹博物馆藏
清代以降弹词评话小说绣像精选图录

《绣像义妖前后传》
（民国八年岁次己未上海文益书局西法石印）

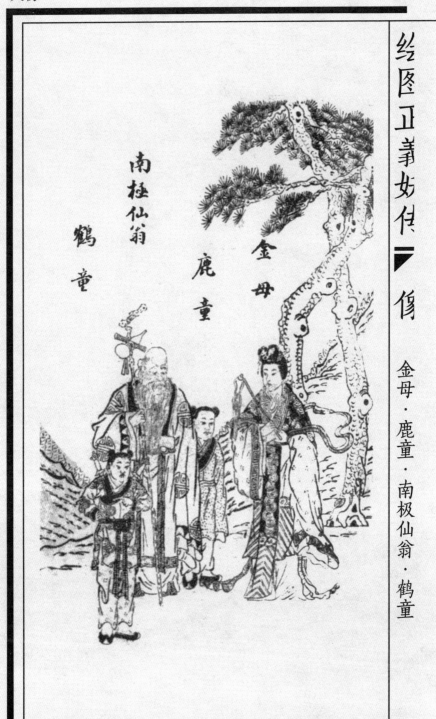

绘图正编妖传 像 金母·鹿童·南极仙翁·鹤童

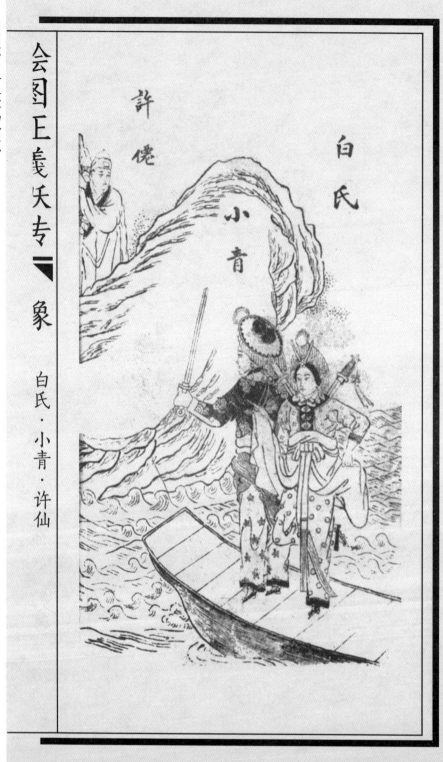

白氏·小青·许仙

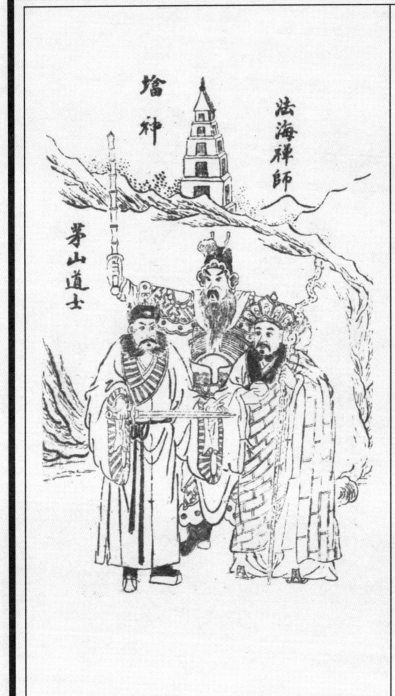

绘图正芾妖传 像 法海禅师·塔神·茅山道士

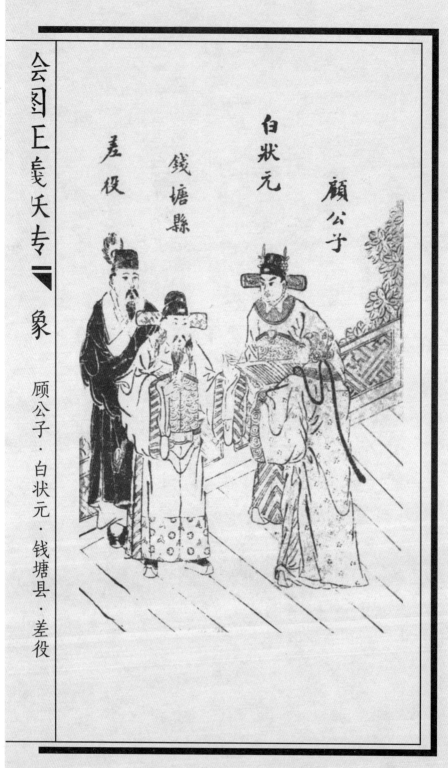

绘图正气传·象

顾公子·白状元·钱塘县·差役

倭袍

《倭袍》又名"果报录""荆襄快谈录""醒世善恶传"，书情梗概如下：明正德时，国丈张德龙欲借用大学士唐上杰祖传御赐倭袍，遭拒，怀恨于心。唐第七子云卿偕书童桂童上京赴考，与襄阳首富刁南楼、伏羌伯毛忠之子毛龙相遇，三人义结金兰。三人偶在妓院遇张德龙子强抢妓女李三姐，阻之，云卿并与三姐成婚，张、唐两家积怨更深。正德帝出巡，张命熊飞虎率盗惊驾，反诬受唐上杰指使，致唐被满门抄斩，仅其子云骏因身为驸马得免。云卿在外被捕问斩，飞熊山豪杰劫法场救之。其时刁南楼妻、通政刘俊之女刘氏经婢女玉兰拉拢，与监生王文通奸，为刁妾王氏撞破，刘氏置毒药于馒头内，欲害王氏，适南楼返家，误食馒头而死。毛龙赴考，中状元，巡按湖广，至襄阳，闻南楼死，前往吊祭，发现疑点，乃鼓励王氏出首，历经审官反复审明，处刘氏、王文以极刑。毛龙返京任职，其子子佩出游时误入皇宫后院，遇张妃。张妃在扬州落难时曾得毛龙和云卿相助，因护之，认为义弟，并在帝前为唐家诉冤。时边关外寇入侵，朝廷无将可遣，毛忠、毛龙父子保举云骏挂帅出征，云卿率飞熊山诸将随征，大败入侵之寇。班师时，熊飞虎奉张德龙命行刺云骏，为云骏所擒，招出惊驾事。云骏向帝奏明张德龙陷害经过，帝斩张氏父子，追封唐氏屈死者。倭袍重归唐家。

《绘图醒世善恶报》
（光绪庚子仲春月惜红居士书序）

书情

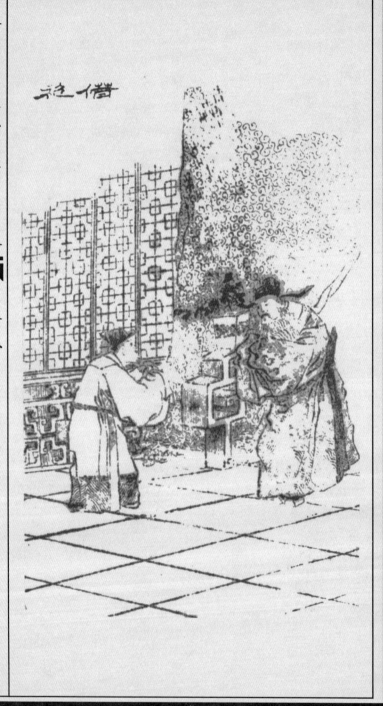

绘图醒世善恶报 卷一 借袍

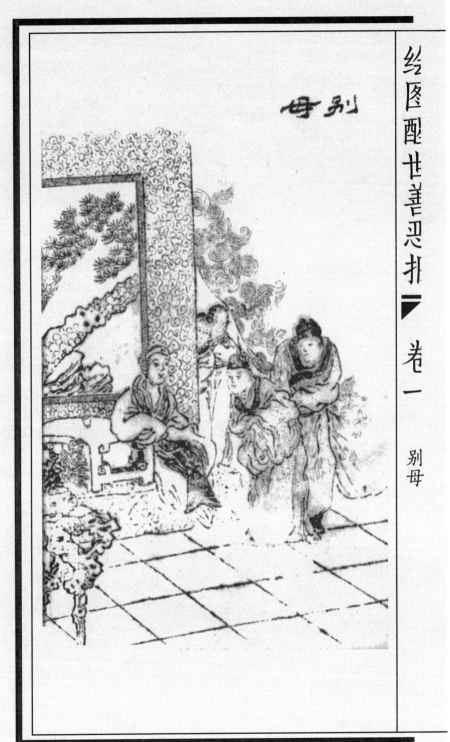

会图醒世善恶报 卷一 斗鸡

鸡斗

中国苏州评弹博物馆藏
清代以降弹词评话小说绣像精选图录

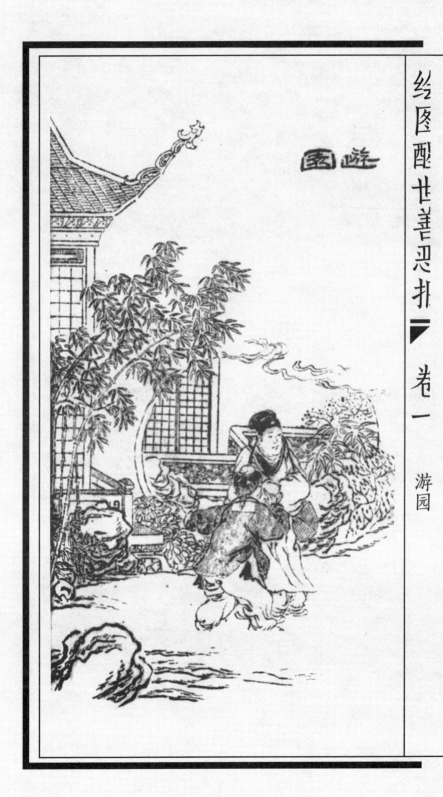

绘图醒世善恶报 卷一 游园

倭袍

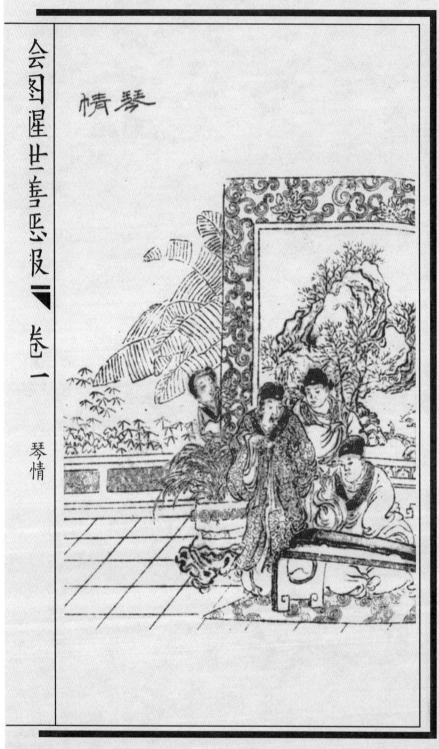

绘图醒世姻缘 卷一 琴情

思唐

绘图醒世善恶报 卷一 思唐

倭袍

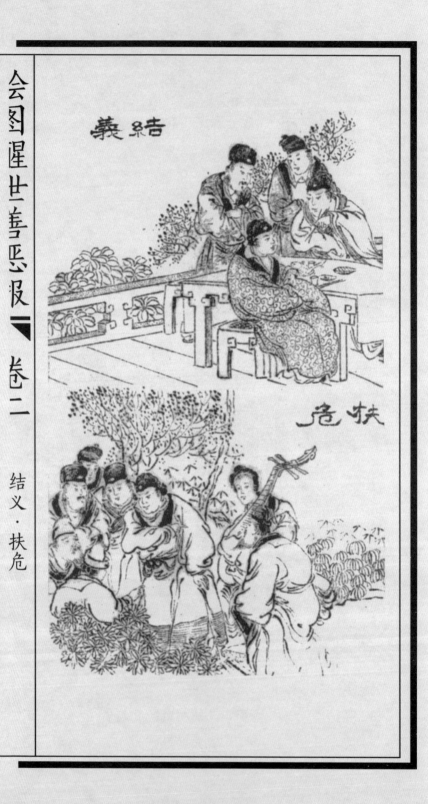

绘图醒世姻缘 卷二 结义·扶危

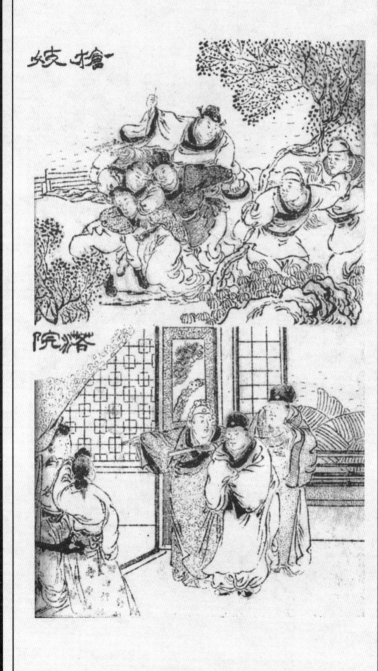

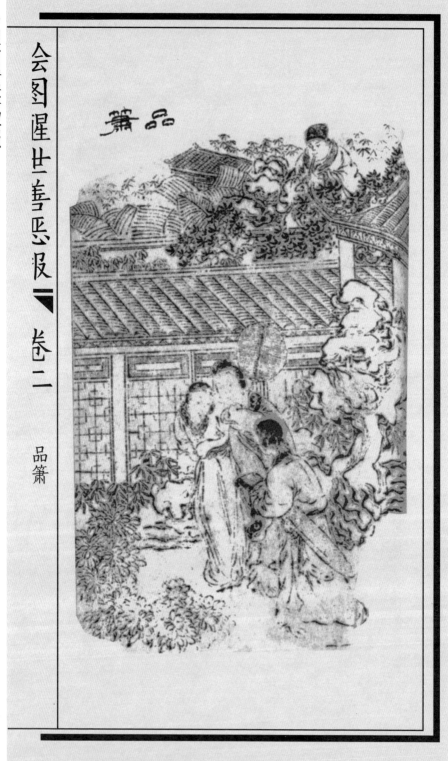

绘图醒世善恶报 卷二 品箫

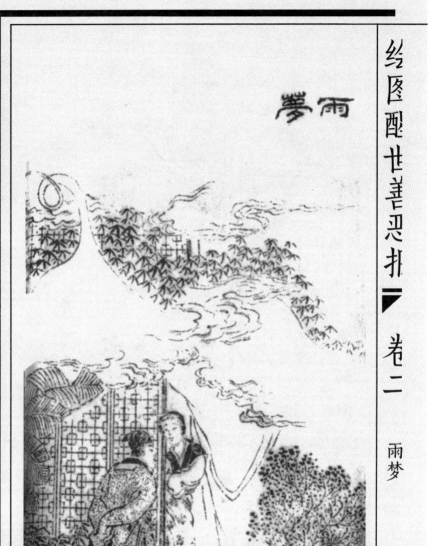

雨梦

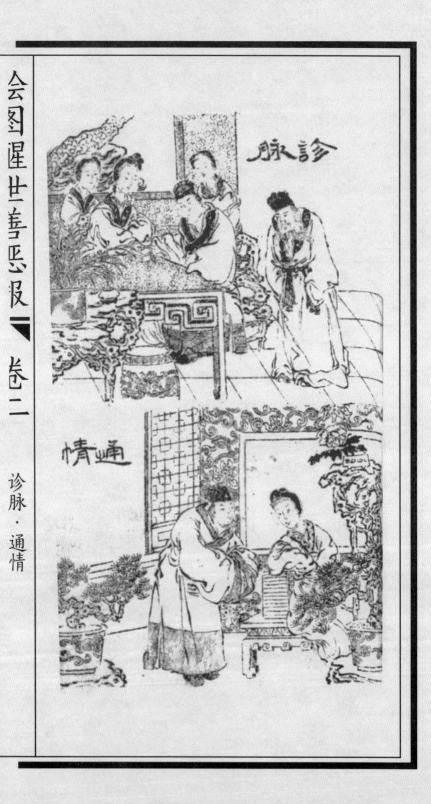

诊脉·通情

绘图醒世善恶报 卷二 规夫·夜合

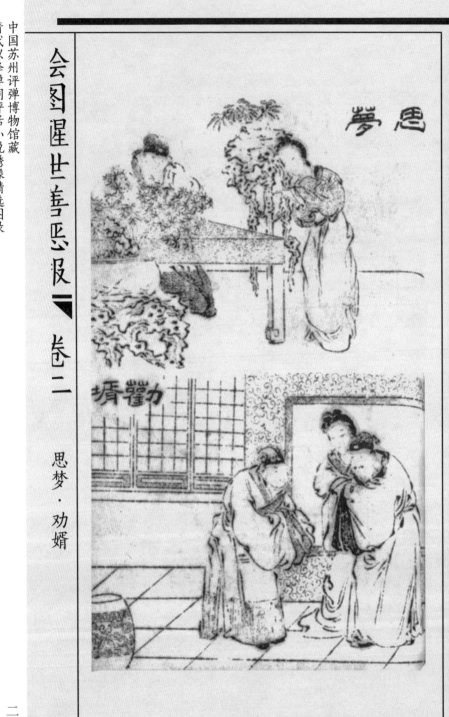

绘图醒世善恶报 卷二 思梦·劝婿

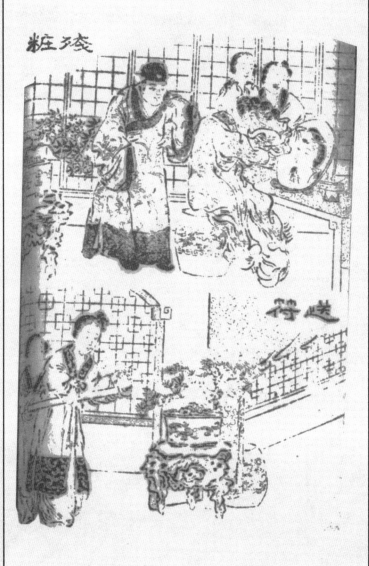

绘图醒世善恶扒 卷二 残妆·送符

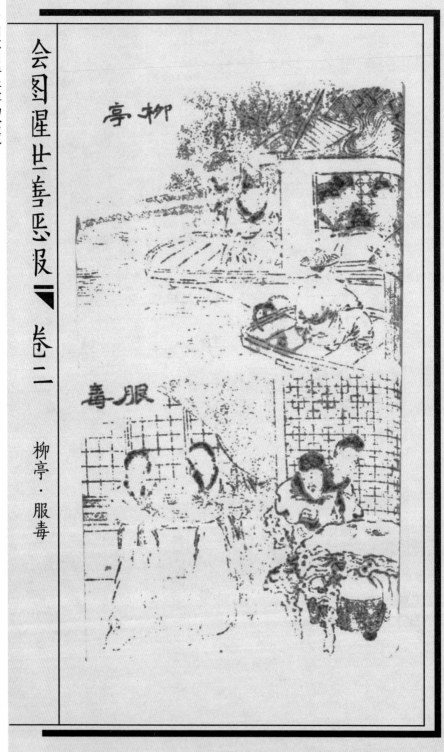

绘图醒世善恶报 卷二 柳亭·服毒

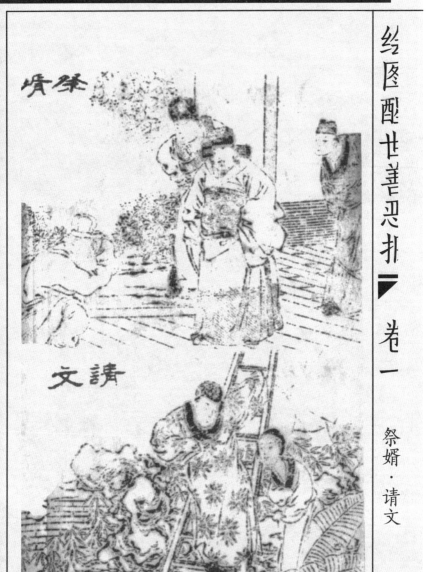

绘图醒世善恶排 卷一 祭婿·请文

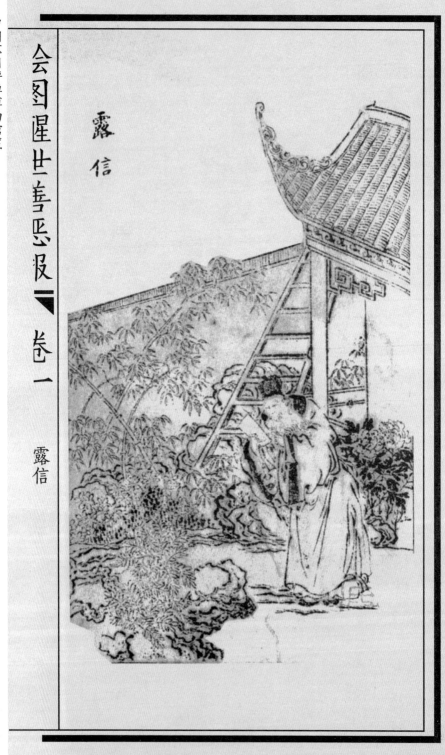

绘图醒世姻缘 卷一 露信

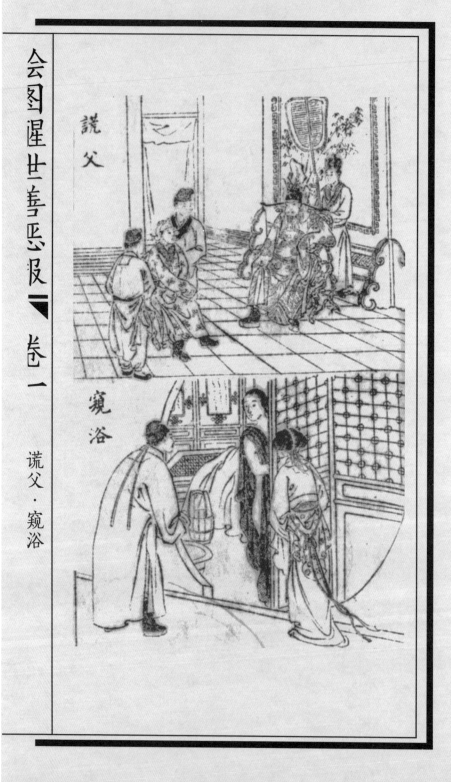

绘图醒世姻缘 卷一 谎父·窥浴

白蛇传

《白蛇传》又名"义妖传""雷峰塔",书情梗概如下:白蛇修炼成精,取名白素贞;收伏青蛇精为婢,取名小青。至杭州,在西湖遇见前世曾救过自己的药店伙计许仙,素贞施法下雨,乘机与许仙同舟,借雨伞给许仙,待许仙来还伞时,由小青作媒,与许仙当夜成亲。素贞赠许仙银锭,不料银锭竟是钱塘县失窃的库银,致许仙获罪,被发配苏州。苏州大生堂店主王永昌保出许仙,留为店伙。素贞主婢亦至苏州,帮许仙辞伙,并出资助许仙开设保和堂药店。端午节为驱五毒之日,素贞装病入房中回避,而许仙误以为素贞得了风寒,劝其服雄黄酒。素贞酒后现出原形,吓死许仙。素贞乃拼死上昆仑山盗取灵芝仙草救活之,旋又伪造假蛇使许仙释疑。茅山道士街头行法,见许仙身有妖气,付之灵符,素贞怒而与道士斗法,道士受到惩罚。中秋节,药行同业赛宝,许仙无宝,小青去富家盗得珍宝,却在斗宝时被人识破,许仙又被捕。许仙获释后,保和堂迁至镇江。镇江金山寺住持法海诱许仙入寺,告以白、青为妖,许仙惧,愿入寺为僧。时素贞已身怀六甲,至金山寺向法海索夫,反为法海所辱。素贞乃邀黑鱼精黑风大仙施法,水漫金山,为法海所召天兵天将战败,素贞与小青逃至杭州。许仙因思念素贞,也从金山寺逃出,在杭州断桥与素贞、小青相遇。小青怒许仙之不义,欲杀之,为素贞劝阻,夫妻同往许仙之姊家待产。素贞产子梦蛟,法海突来,用金钵收素贞,镇于雷峰塔下。小青遁去,入山修炼。许仙托子于姊后,出家为僧。梦蛟十九岁时入京赴考,途遇许仙,父子相会。梦蛟中状元,归家至雷峰塔祭母,适素贞厄满,出塔与子相会,合家团圆。

倭袍

绘图醒世善恶报 卷一 忠谏·回猎

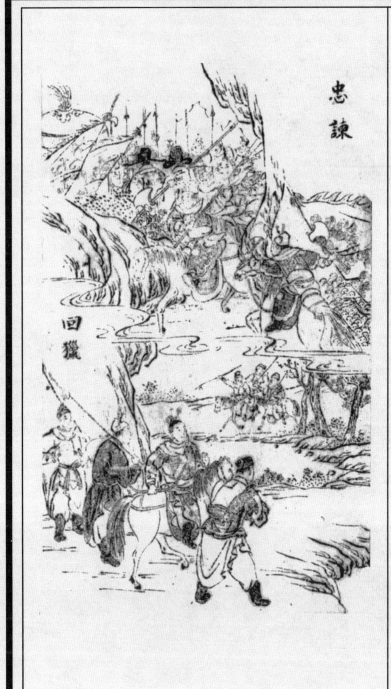

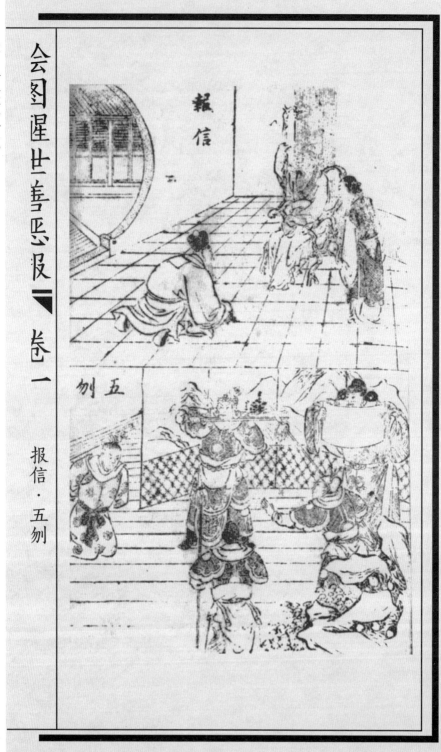

绘图醒世善恶报 卷一 报信·五刭

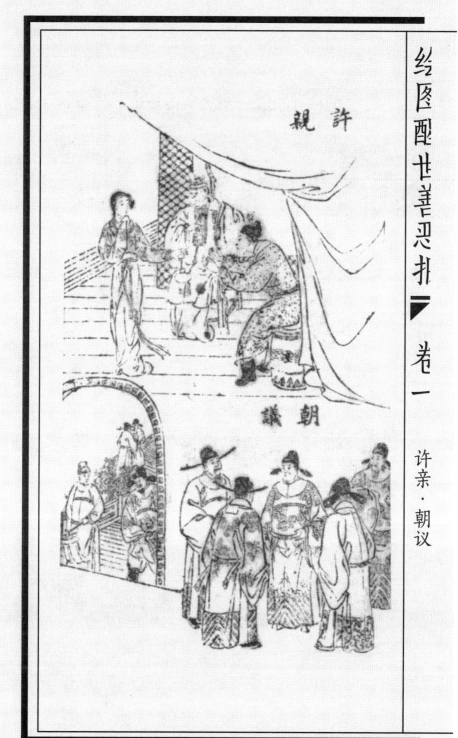

绘图醒世姻缘传 卷一 许亲·朝议

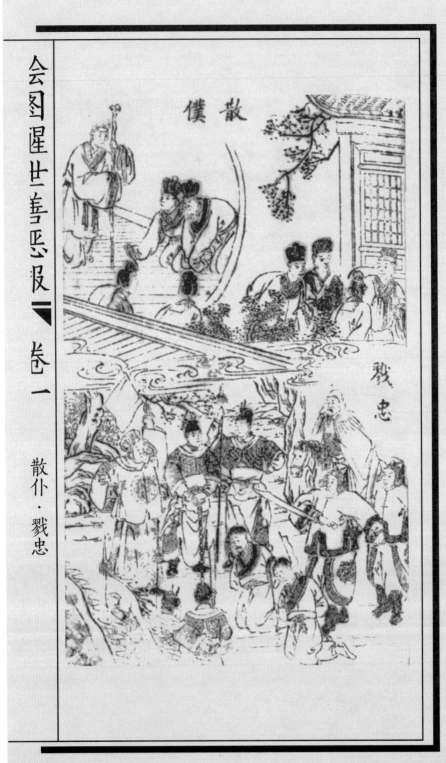

散仆·戮忠

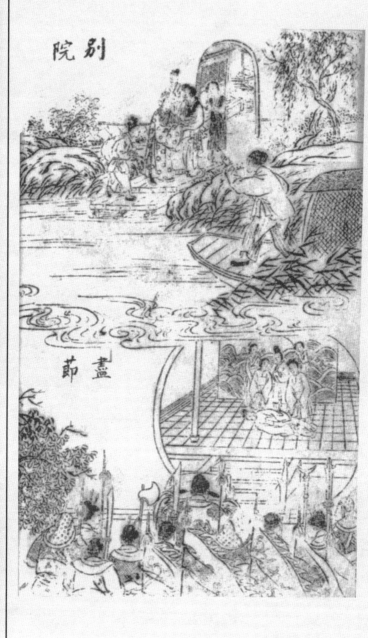

绘图醒世善恶排 卷一 别院·尽节

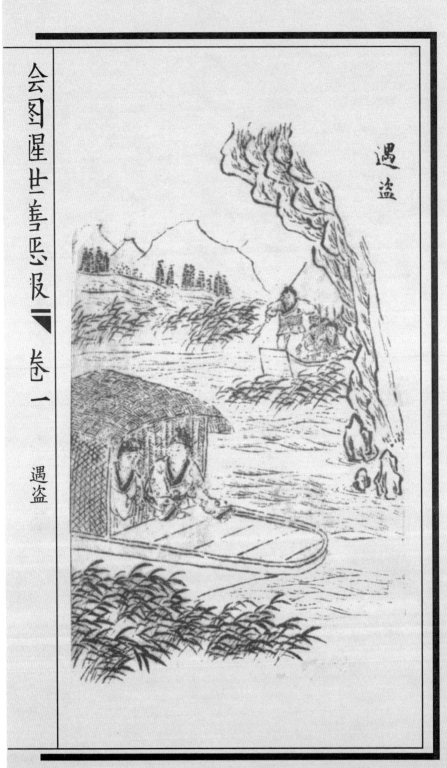

会图醒世姻缘 卷一 遇盗

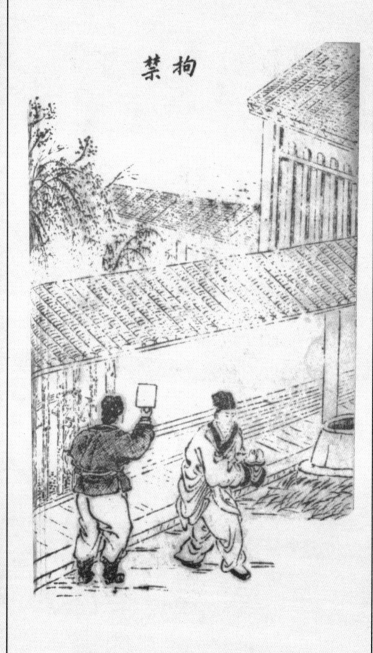

中国苏州评弹博物馆藏
清代以降弹词评话小说绣像精选图录

会图醒世专题传 卷一 认舅·探监

认舅

探监

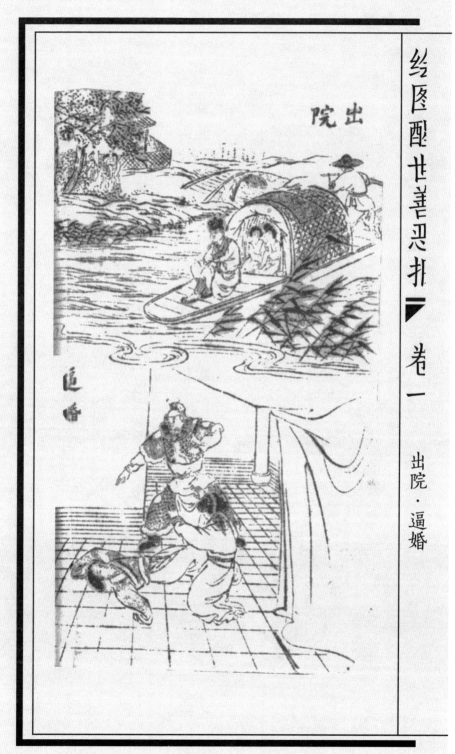

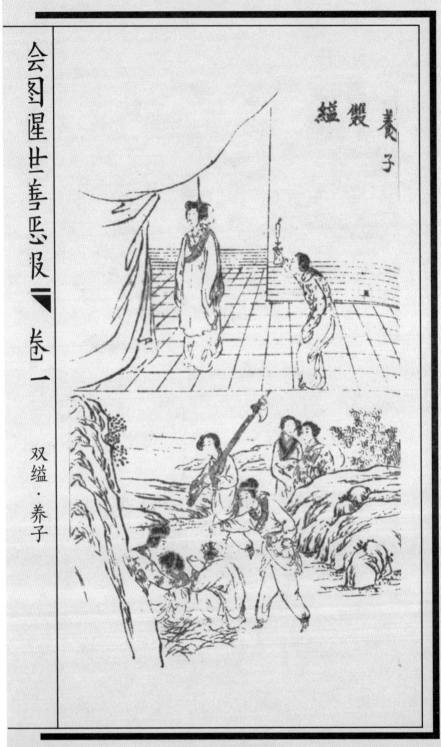

双缢·养子

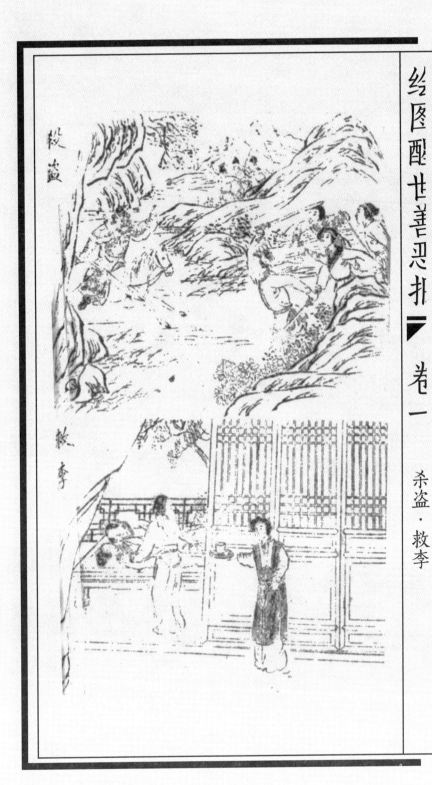

绘图醒世姻缘 卷一 杀盗·救李

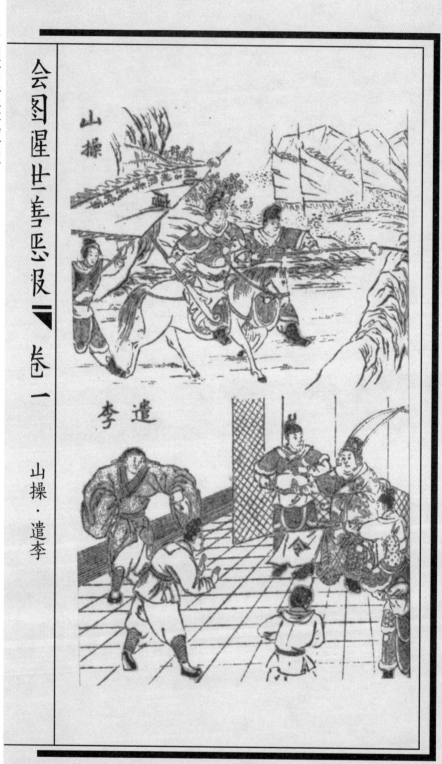

绘图醒世姻缘 卷一 山操·遣李

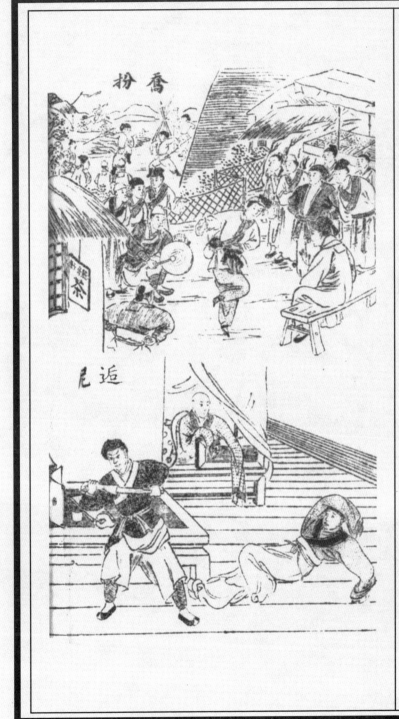

中国苏州评弹博物馆藏
清代以降弹词评话小说绣像精选图录

绘图醒世姻缘 卷一 报详

报详

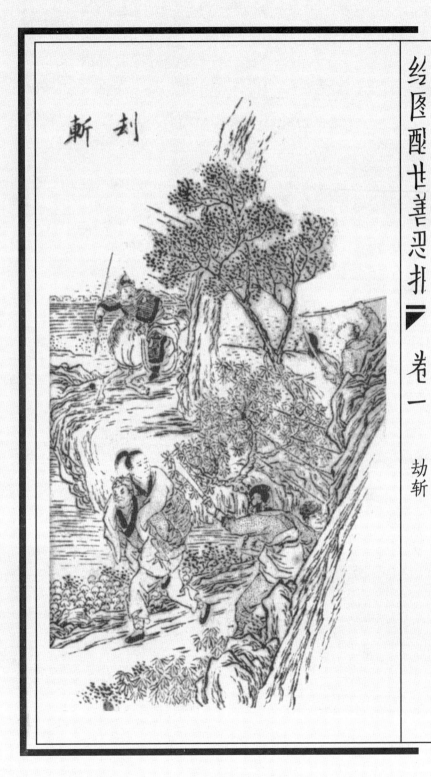

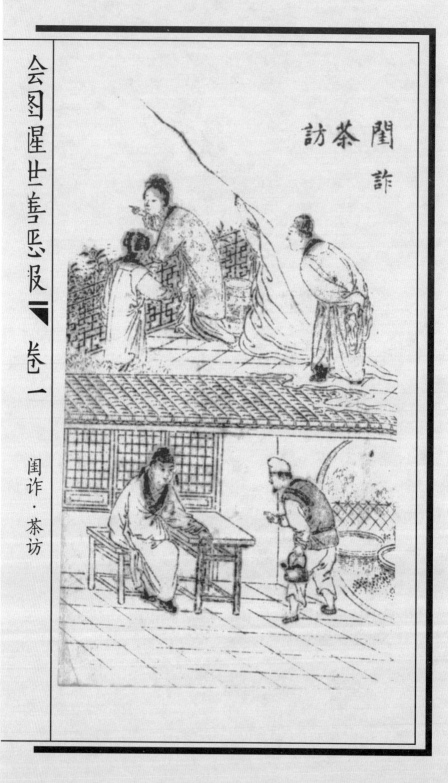

闺诈·茶访

倭袍

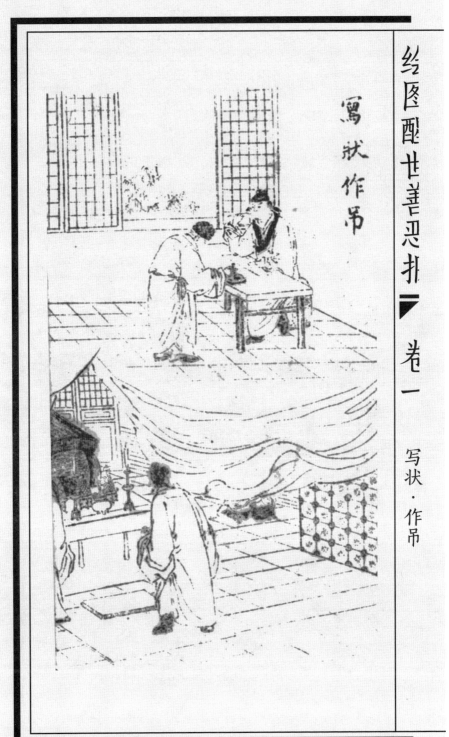

写状·作吊

卷一 告状

绘图醒世善恶报 卷一 捉文

绘图醒世善恶报 卷一 密拿·回话

倭袍

钦召·审问

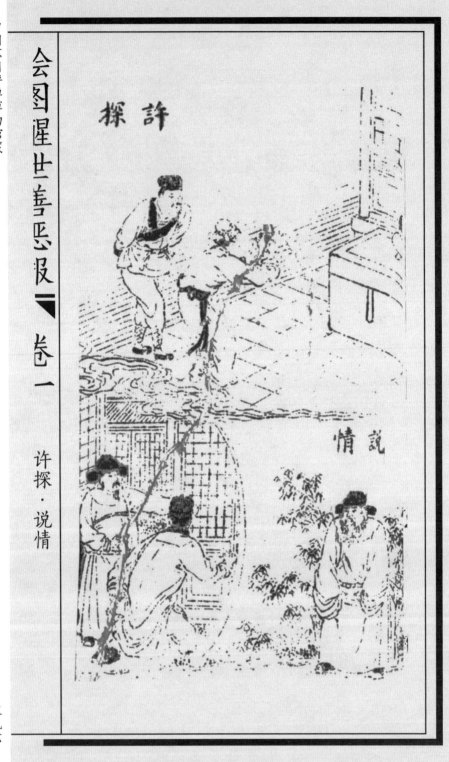

许探·说情

游门

绘图醒世善恶报 卷一 斩刀

斩刀

绘图醒世善恶报 卷一 阴会

绘图醒世善恶报 卷一

山遇·花烛

倭袍

绘图醒世善恶报 卷一 劝农·教子

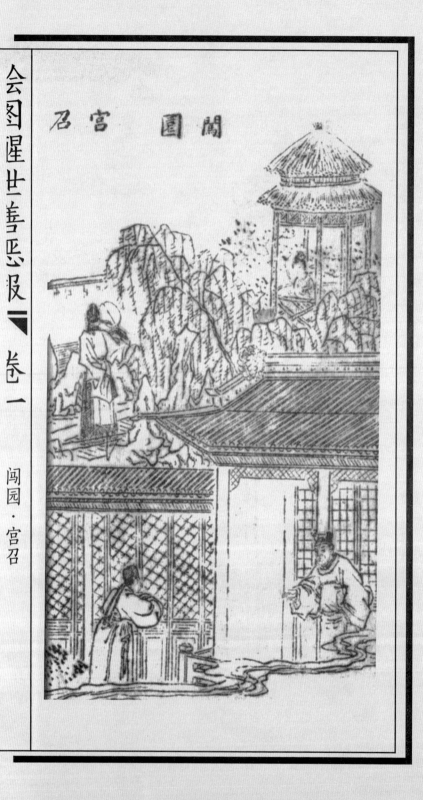

闯园·宫召

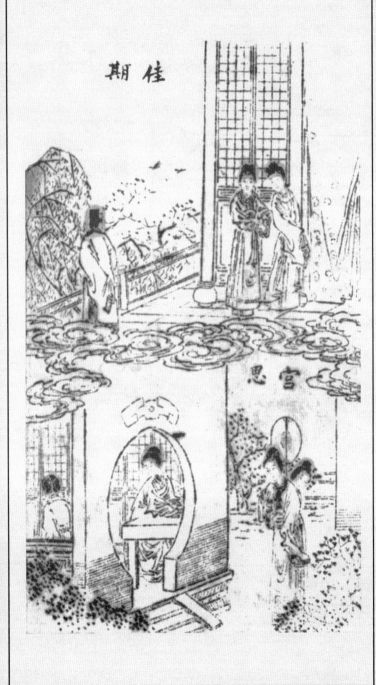

绘图醒世善忍抒 卷一 佳期·宫思

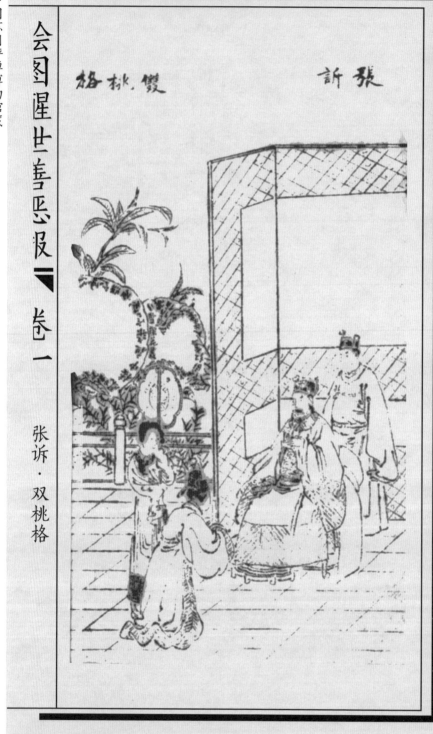

《绘图醒世善恶报》卷一 张诉·双桃格

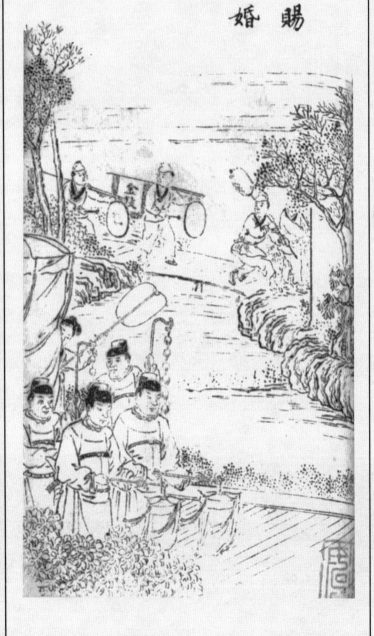

卷一 赐婚

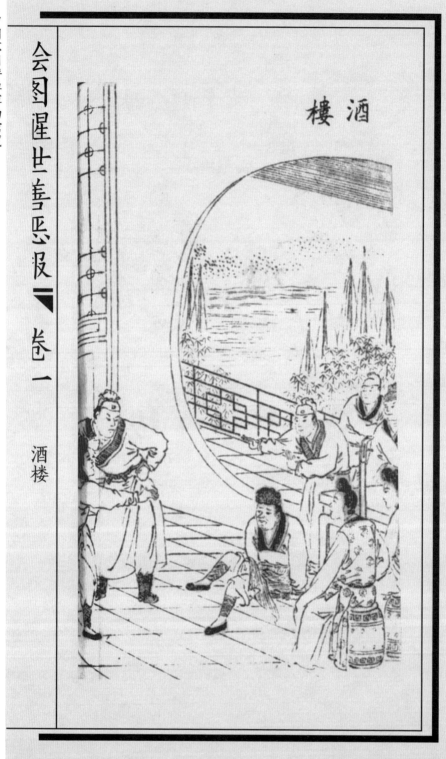

绘图猩世善恶报 卷一 酒楼

倭袍

武场点将

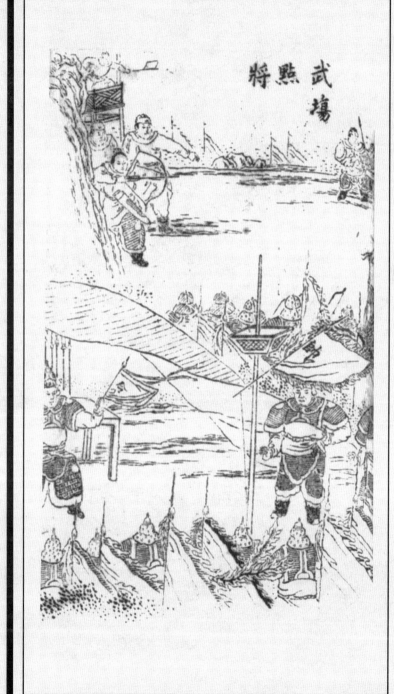

迷谷·探赠

绘图醒世善恶报 卷一 平寇

中国苏州评弹博物馆藏
清代以降弹词评话小说绣像精选图录

绘图醒世姻缘 卷一

获刺

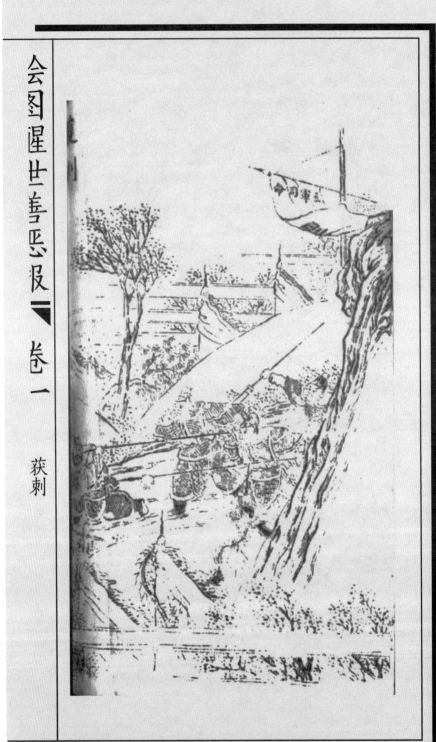

绘图醒世善恶报 卷一 御勘

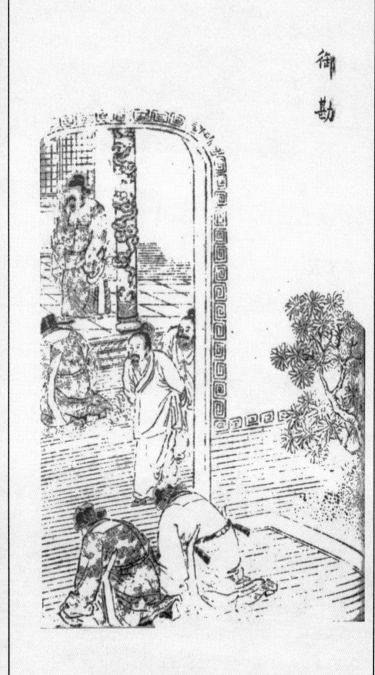

御勘

中国苏州评弹博物馆藏
清代以降弹词评话小说绣像精选图录

绘图醒世善恶报 卷一 荣归

荣归

十美图

《十美图》又名"沉香阁",书情梗概如下:明嘉靖年间,三边总制曾铣为奸相严嵩陷害,被满门抄斩,其子曾荣、曾贵出逃。曾贵投奔河南潼关总兵罗文耀,曾荣往杭州母舅丁同瑜处。曾荣隐姓,路遇兵部尚书、严嵩死党鄢茂卿,被收为义子,改名鄢荣,随同进京。曾荣参相时在严府花园操琴,严嵩孙女、严世蕃之女兰贞见而爱之,由赵文华作伐成婚。婚后曾荣以兰贞为仇家之女,不愿同房,又偶在书房自叹身世,为兰贞所闻。兰贞同情曾荣遭遇,秘而不告父、祖。新婚三朝,曾荣往严府,误入赵文华府表本楼,得严、赵、鄢三奸臣陷害曾铣凭证。其时赵文华来到,曾荣逃至赵女婉贞闺房,被婉贞匿入橱内。兰贞候夫不归,疑被父、祖杀害,大闹喜堂,旋得婉贞相助,用计逼赵文华承认私匿相府姑爷,并允将婉贞许配曾荣。严府门客汤勤识破曾荣,密告严嵩,严、赵、鄢合计,拟用毒酒害死曾荣。事为严世蕃妻赵氏知悉,赵氏放走了曾荣。严嵩知兰贞、婉贞心向曾荣,欲火烧堂楼,害死两女。兰贞、婉贞出逃,误入海瑞官船,遂自称曾家媳妇、女儿,被海瑞认作义女,共往南京。曾荣漂泊各地,先后被林元帅夫人、定国公徐再诚等相救,与林水招、徐赛金等女订婚,随徐再诚官船至南京,与兰贞、婉贞重逢。曾贵流落各地,曾先后与六女订亲,为祭父母坟,亦至南京,与兄、嫂相会。海瑞、徐再诚、邹应龙等以严嵩父子误国,遣人潜入严府窃得龙形夜壶等物,面奏皇帝。帝怒,严嵩乃暗嘱边关总兵造反。曾荣、曾贵得中文武状元,边关立功,并助海瑞等除灭严党,二人分封平南王、平南侯。

秘本新时词调《绣像十美图》
(同治戊辰春镌，古越文雅堂梓)

人物

中国苏州评弹博物馆藏
清代以降弹词评话小说绣像精选图录

十美图一象

严兰贞

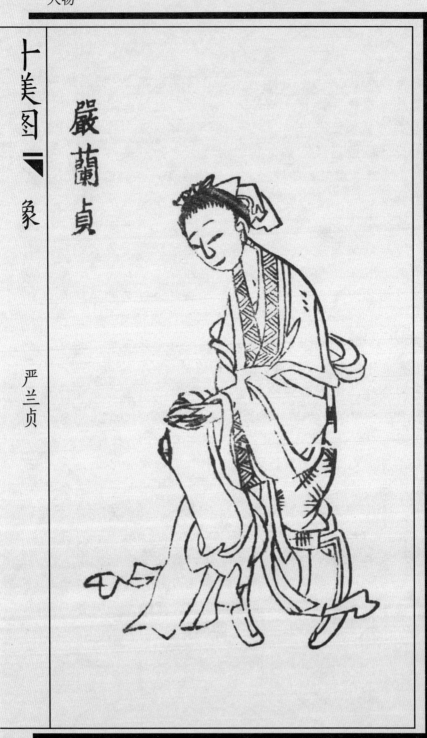

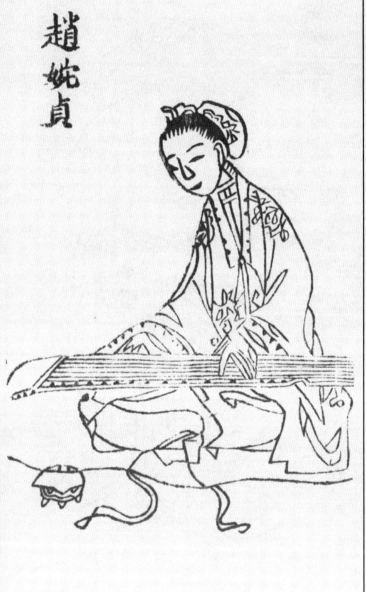

赵婉贞

十美图二象

龍鳳金

龙凤金

十美图

林書昭

掌珠

十美图一象

掌珠

中国苏州评弹博物馆藏
清代以降弹词评话小说绣像精选图录

十美图像

玲珠

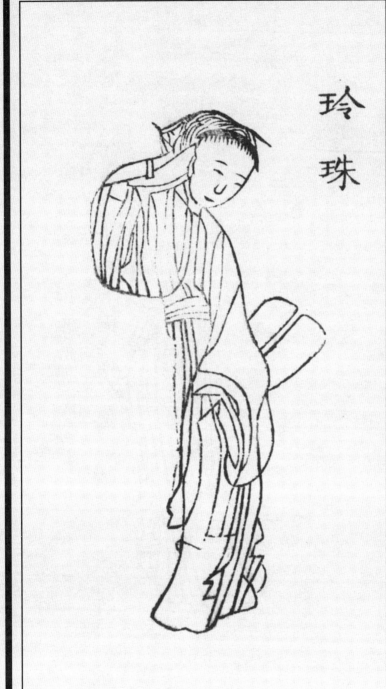

玲珠

十美图一象

夏爱莲

夏爱莲

中国苏州评弹博物馆藏
清代以降弹词评话小说绣像精选图录

十美图像

徐赛金

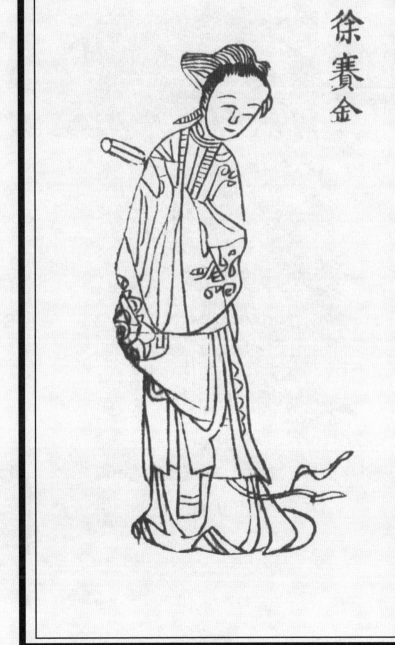

徐赛金

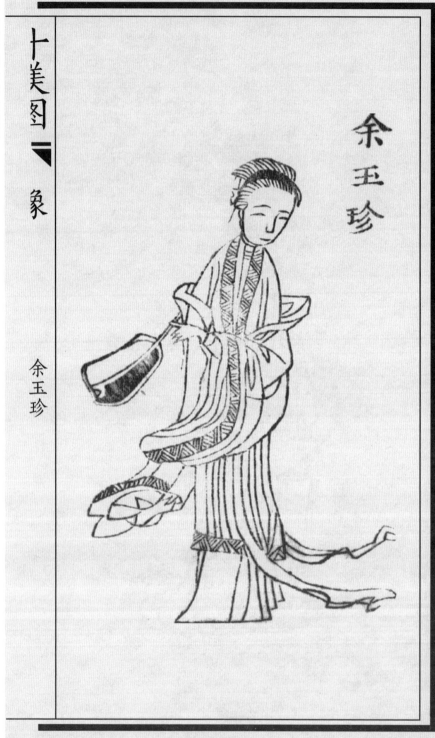

十美图 象 余玉珍

十美图

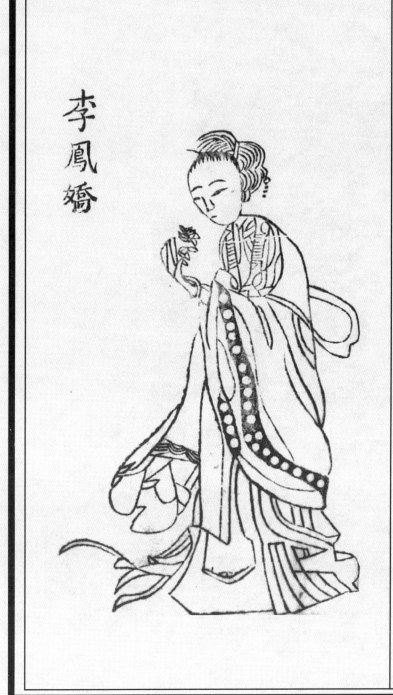

李凤娇

《绘图十美缘图咏》
（民国三年上海文元书庄发兑）

人物

肃象十美象一象

严嵩·赵文华

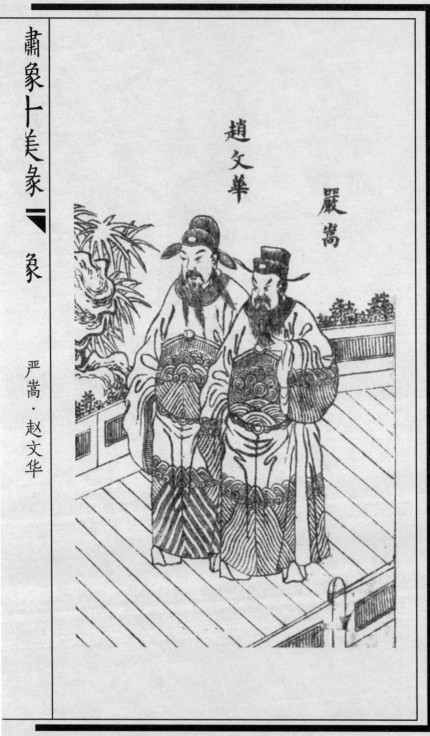

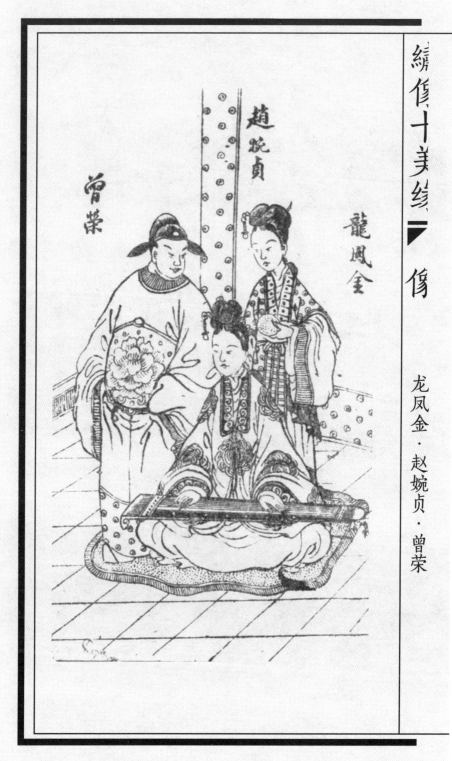

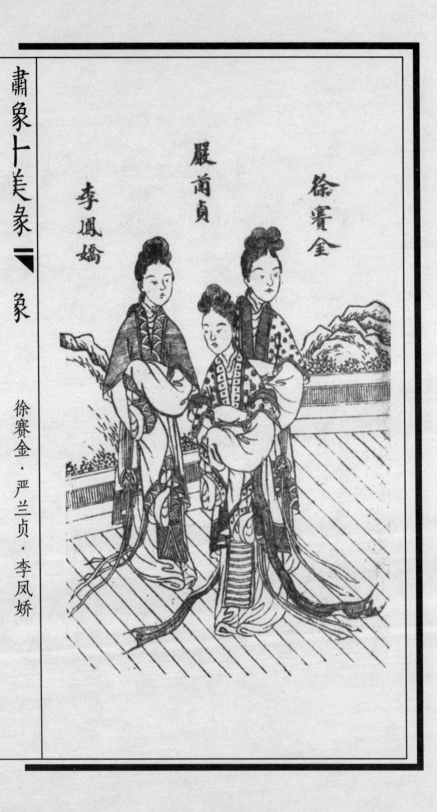

肃象十美象一象

徐赛金·严兰贞·李凤娇

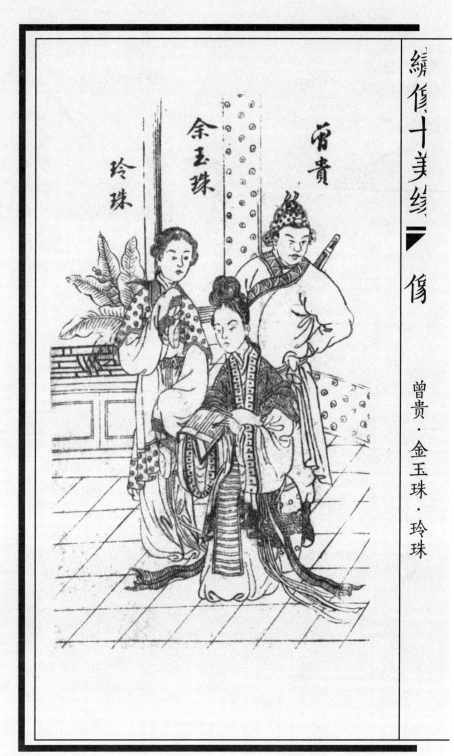

繡像十美緣 像 曾貴・金玉珠・玲珠

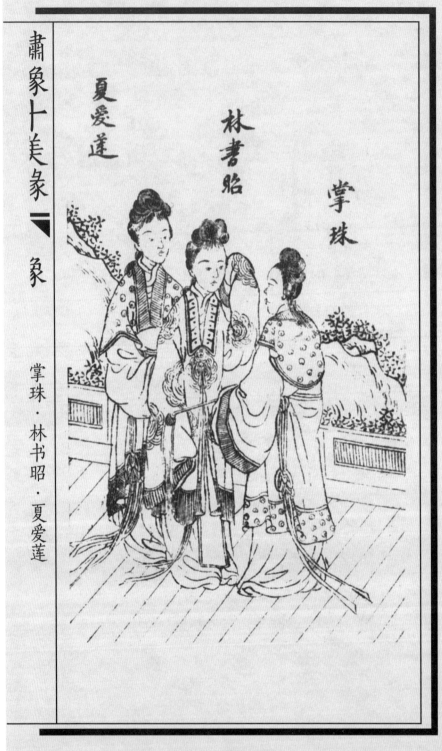

肃象十美象一象

掌珠·林书昭·夏爱莲

文武香球

书情梗概如下：元顺帝时，山东历城县指挥龙山位之子龙官保，偶拾总兵侯公达之女月英用箭射中之黄莺，误入侯家花园，用其香球调换香榻上之香罗帕。月英至花园寻找香球，与官保相见，二人私订终身。官保回家请父母遣媒至侯府说亲，侯公达嫌龙家贫穷，不允，欲将月英另许豪门，串通媒婆诬陷山位，致其入狱，问成死罪。官保出逃，在河南紫平山为寨主张英收留。侯公达逼女另嫁。月英怒杀媒婆，携婢女扮男装出逃，至桃花山，打败山寨寨主，占山为王。得知山位即将问斩，月英率众下山，劫法场，救山位夫妇上山。官府派兵剿桃花山，屡战不胜。官保在紫平山与张英之女桂英私订婚约。桂英之兄张龙、张虎欲杀官保，桂英一马双驮，救官保下山，两人在途中失散。官保流落汴梁，得蒋文杰收留，蒋将女美云许之。官保考中状元，桂英女扮男装，寻夫至汴梁，夫妻重逢。顺帝为挑选将才，开设武科，桂英力挫群雄，夺得武状元。两状元受命率兵征剿桃花山，月英率桃花山众盗归顺朝廷。哈迷国来犯，顺帝命官保与桂英、月英率军御敌，三人得胜回朝，各得封赏，官保与月英、桂英、美云三女奉旨完婚。

《新增全图文武香球南词雅调》
（光绪庚寅夏六月四明三乐轩校印）

人物

文武香求象

元顺帝

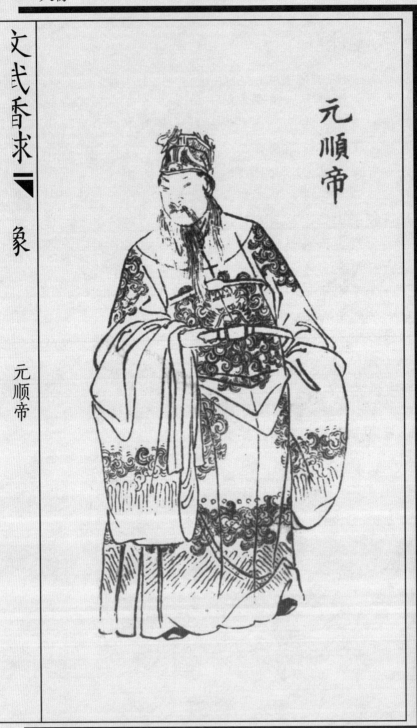

元顺帝

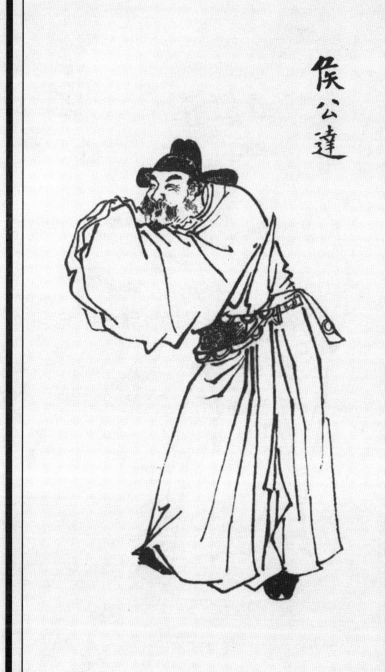

文武香球像 侯公達

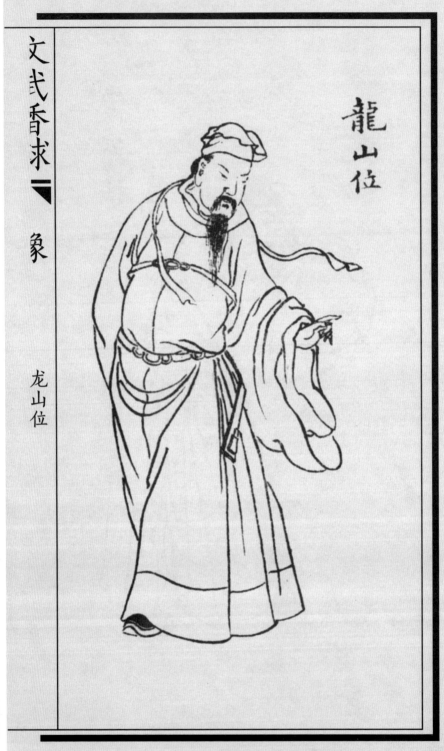

文武香求·象 龙山位

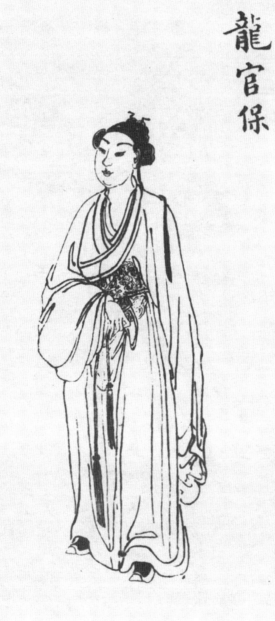

龍官保

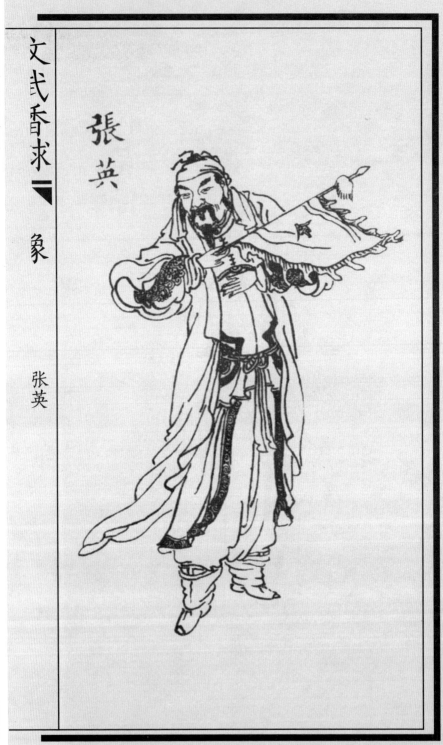

张英

文武香球像

蒋文杰

文武香求 象

侯夫人

侯夫人

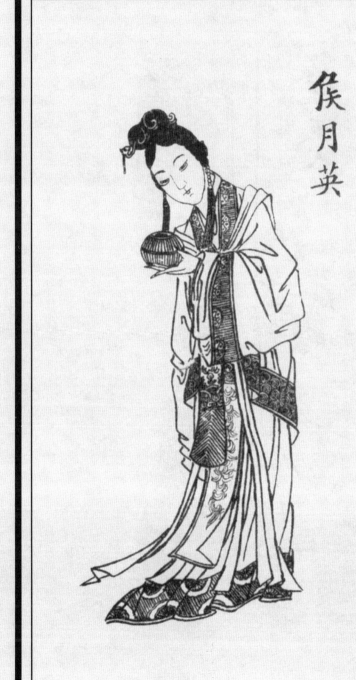

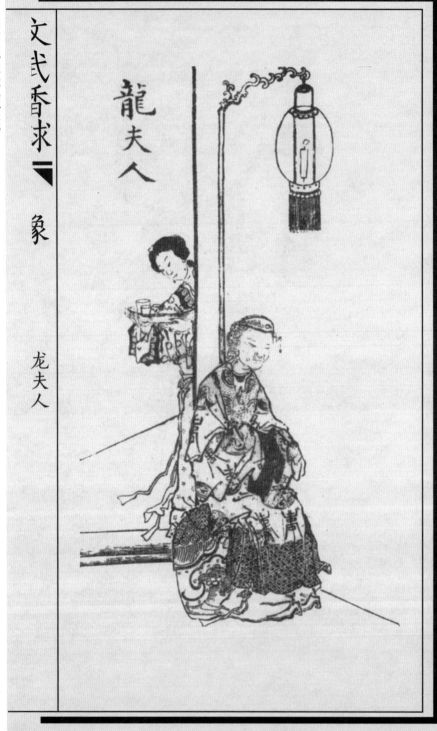

文武香求・象 龙夫人

文武香球像

張桂英

文武香求 象

蒋夫人

蒋夫人

蒋美芸

文武香球像

吉祥

中国苏州评弹博物馆藏
清代以降弹词评话小说绣像精选图录

文武香求·象

双桂

文武香球

哈迷国王像

《新增全图文武香球南词雅调》
（宣统二年龙文书局印行）

人物

文武香求〖象〗

吉祥·侯夫人

文武香球像

侯月英·张桂英

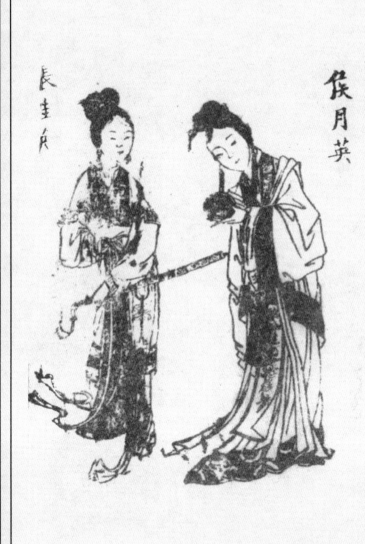

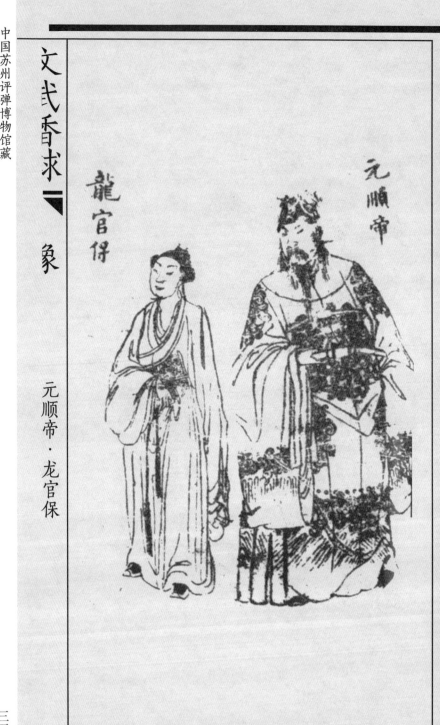

文武香求·象

元顺帝·龙官保

侯公达·龙山位

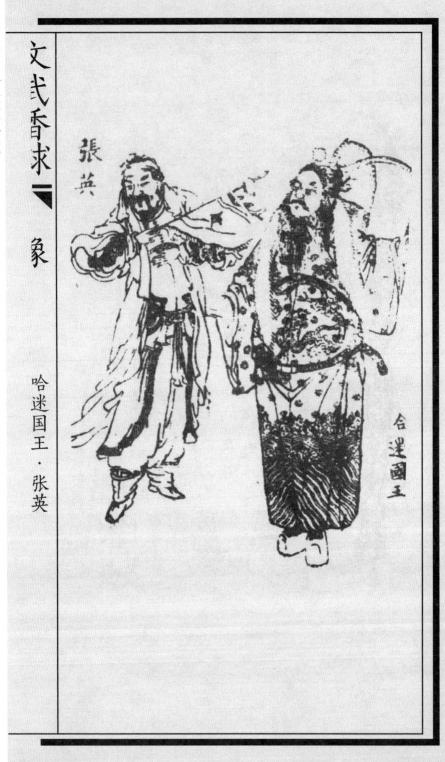

文式香求·象

哈迷国王·张英

文武香球像

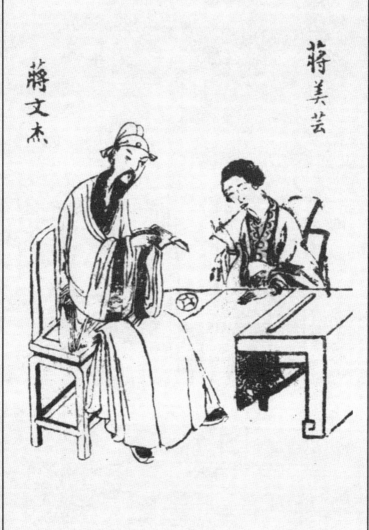

蒋美芸·蒋文杰

《绣像文武香球》
（同治二年荷月申江逸史书序，二酉室主人识）

书情

文武香求〔一〕象 拾箭

文武香球像

赠球

闹观

文武香球

像 打擂

文武香球 像 法场

文武香求 象 私订

文武香球 像 收枪

文武香求 象 三剿

文武香球像　误擒

文武香求

象 诛妖

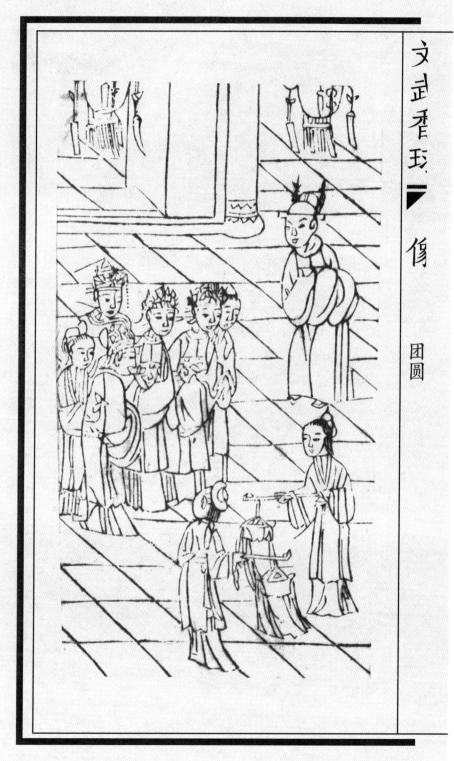

团圆

双金锭

书情梗概如下：明嘉靖年间，山东巡抚王桂林之子玉卿与吏部尚书黄恩之女金凤订有婚约，桂林以双金锭为聘礼。后桂林亡故，其妻裴氏携子女归居扬州，家道中落。黄恩致仕返太仓，其妻李氏迎玉卿至太仓攻读，黄恩却欲悔婚而加以陷害。李氏乃命婢女秋菊传书赠银，使玉卿返扬州。歹徒张进宝劫银，杀死秋菊，黄恩遂诬玉卿因奸杀婢，买通太仓知州杨文定严刑逼供，将玉卿断为死罪，解往苏州。黄恩又贿赂苏州抚台韩通，遂成定案。时玉卿之妹月金适与龙太师之子十三太保龙梦锦订婚，闻兄遭陷，即赶往苏州，投讼师戚子卿。戚为之改状，嘱月金在观前街拦舆告状。韩通当街对月金百般刁难，后不得已收下词状，而欲拖延时日，待京详到来即将玉卿问斩。龙梦锦闻月金去苏州，随即赶往，以韩通为其父门生前往拜访，骗得韩通赃证，大闹辕门。月金探监，梦锦亦前往，两人相见。梦锦得知韩曾刁难月金，怒而再次大闹辕门，迫使韩通调黄恩等到苏州重审此案。黄恩又以送兰花为名再度栽赃，为梦锦识破，梦锦三次大闹辕门。韩通无奈，重新开审，查明真凶，平反冤狱。玉卿与金凤、梦锦与月金成婚。

《绣像双金锭全传》
（观澜阁批发）

嘉靖皇帝

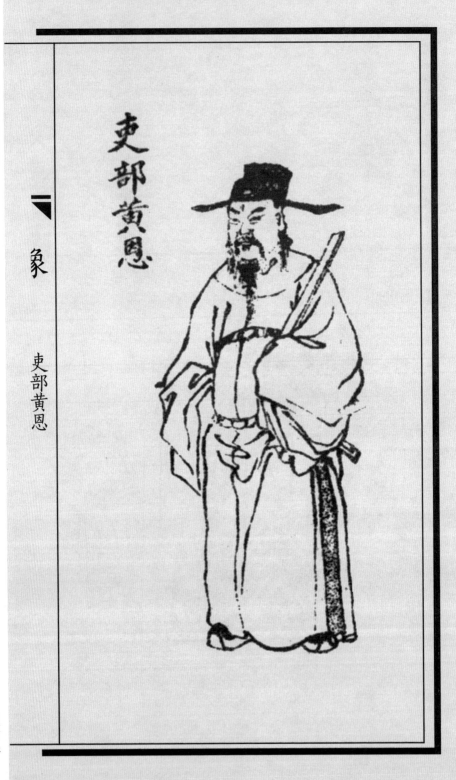

吏部黄恩

双金锭

像　王玉卿

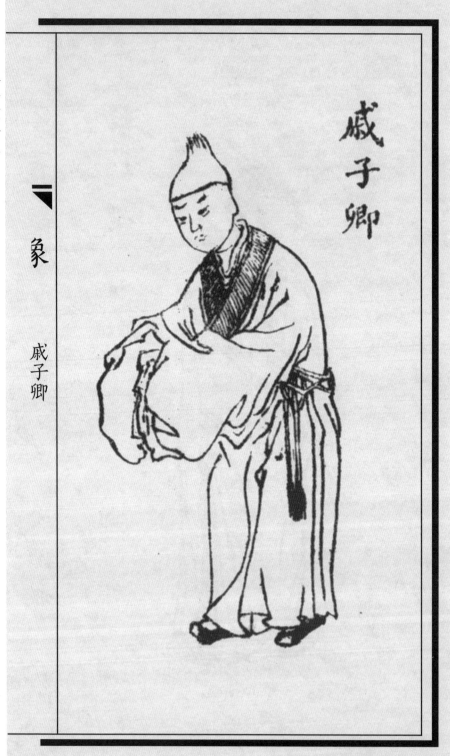

象 戚子卿

双金锭

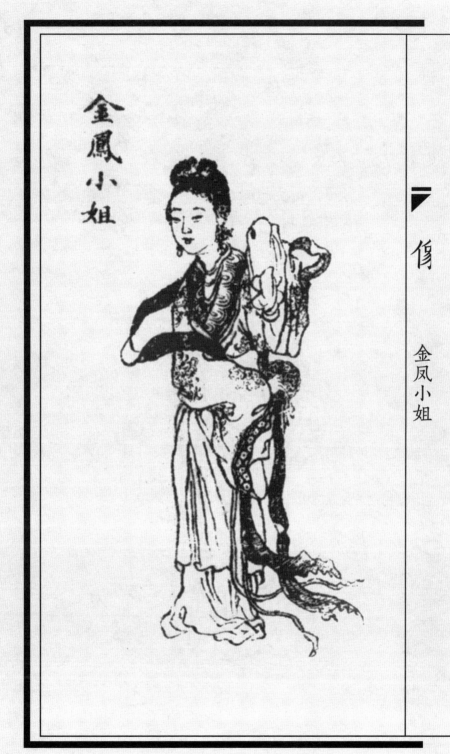

金凤小姐

中国苏州评弹博物馆藏
清代以降弹词评话小说绣像精选图录

一象

裴老夫人

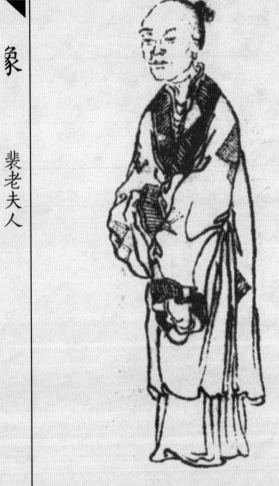

裴老夫人

双金锭

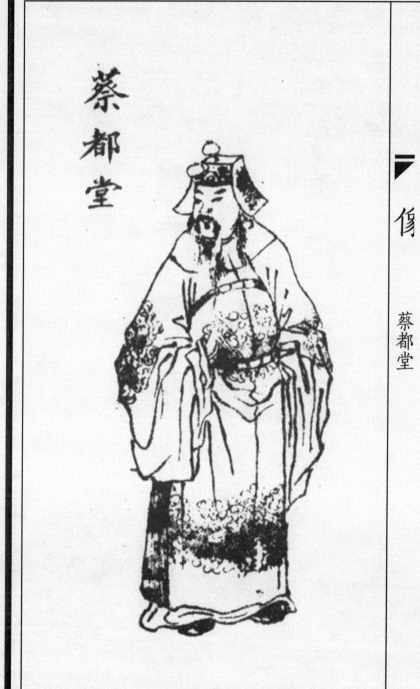

像

蔡都堂

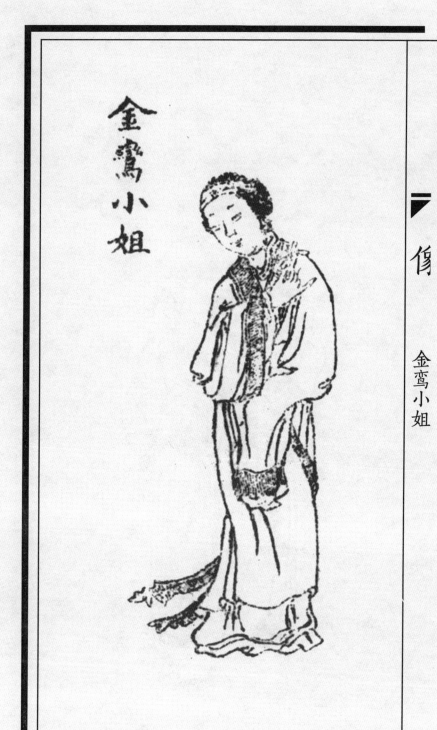

金鸞小姐

中国苏州评弹博物馆藏 清代以降弹词评话小说绣像精选图录

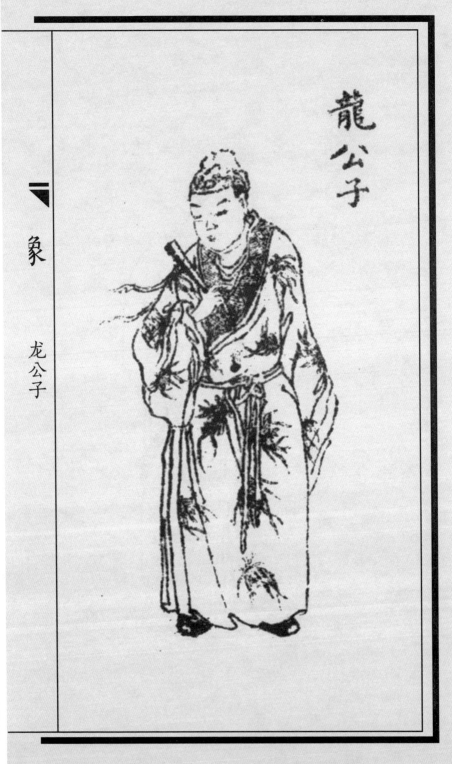

象 龙公子

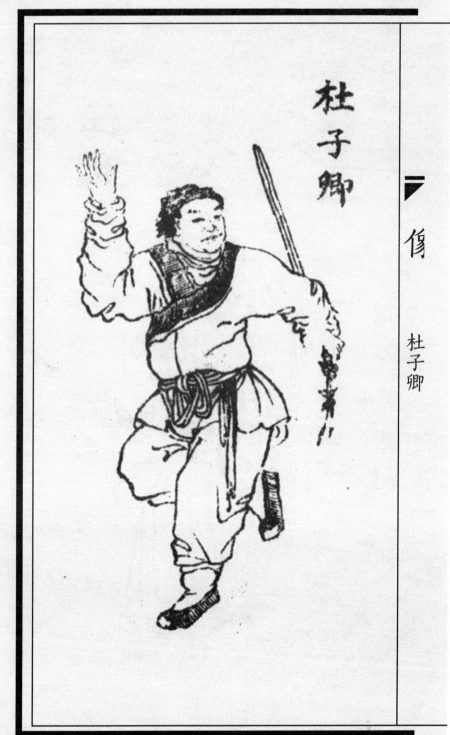

杜子卿

中国苏州评弹博物馆藏
清代以降弹词评话小说绣像精选图录

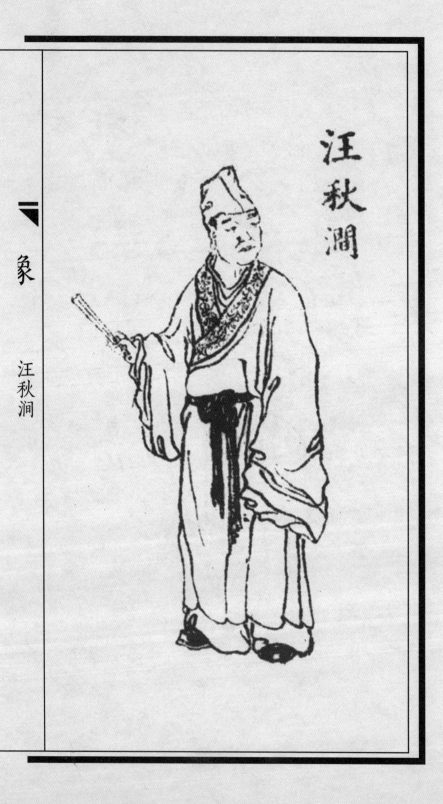

象 汪秋涧

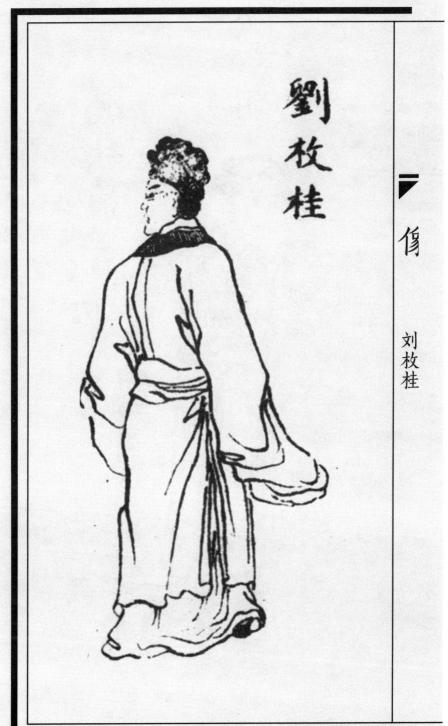

刘枚桂

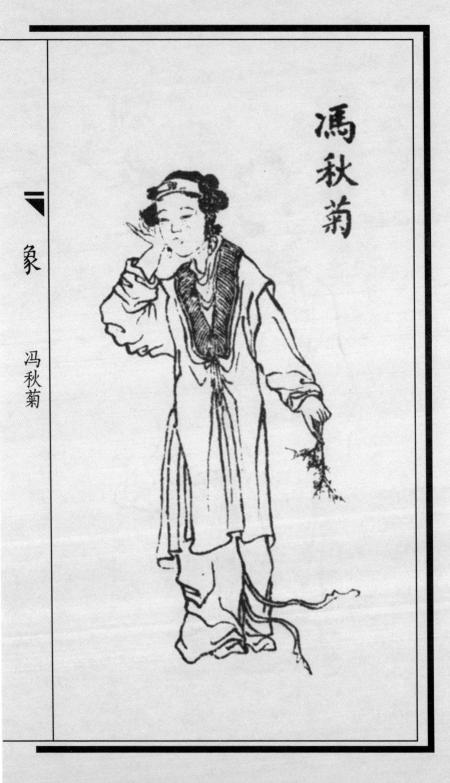

馮秋菊

象　冯秋菊

中国苏州评弹博物馆藏
清代以降弹词评话小说绣像精选图录

双珠凤

　　《双珠凤》又名"珍珠凤",书情梗概如下:明代洛阳才子文必正至南阳闲游时,遇霍天荣之女定金,拾得其遗落的珍珠凤钗一支。必正爱定金美貌,请倪卖婆作保,改名卖身霍府为童,复借送花之机上闺楼,得婢女秋华撮合,与定金私订婚约。文仆因必正失踪,误闻其为虎所害,返洛阳报信,文父母悲恸而绝。及必正潜归,霍天荣向倪卖婆索讨,倪无奈,以己女阿凤入府抵为婢。必正叔父平章欲独吞家产,置毒酒谋害必正,不料己子误饮毙命。县令受贿,陷必正入狱,复命禁头杨虎暗中杀之。杨虎因受文家之恩而以己子哑三官替死,纵必正出逃。必正至湖广,为李员外收留,因思念定金,取出珍珠凤钗诉说相思。李女珠凤闻而误会,必正遂与李女订婚。时定金因其父将她许婚周姓,偕秋华火烧闺楼后男装出走,得刘廷侯推荐,为皇帝赏识,钦赐状元,巡按河南。定金至洛阳,闻必正凶讯,遂着便服至文府吊奠。其时平章妻徐氏与仆来富私通,谋杀平章。定金遇文府邻居陆九皋,尽悉文家变故之究竟,复经审询杨虎,惩办县令及徐氏等。后必正应试,得中状元,与定金等完婚。

《南词雅调绣像双珠凤》
(同治癸亥冬日海上一叶道人题序,净雅书屋本)

书情

秀象又朱凤 象 拾凤

访倪

秀象又朱瓦

象 投靠

中国苏州评弹博物馆藏
清代以降弹词评话小说绣像精选图录

双珠凤

绣儒双珍反像

继环

秀象又朱凡▼象　庆寿

中国苏州评弹博物馆藏
清代以降弹词评话小说绣像精选图录

绣像双珠凤像 赏荷

秀象又朱凡 ▼ 象

送花

中国苏州评弹博物馆藏
清代以降弹词评话小说绣像精选图录

楼会

秀象又朱凡 象 服毒

中国苏州评弹博物馆藏
清代以降弹词评话小说绣像精选图录

秀象又朱卐▼象

吊墓

双珠凤 详梦

中国苏州评弹博物馆藏
清代以降弹词评话小说绣像精选图录

秀象又朱凡▼

象

唱歌

秀象又朱凡 象 露情

中国苏州评弹博物馆藏
清代以降弹词评话小说绣像精选图录

绘像双珠凤像　捉奸

双珠凤

绘像双珠反像 水洒

秀象又朱凡一象 撰表

探环

秀象又朱凡 象 写状

绣像戏玖反像 审问

双珠凤

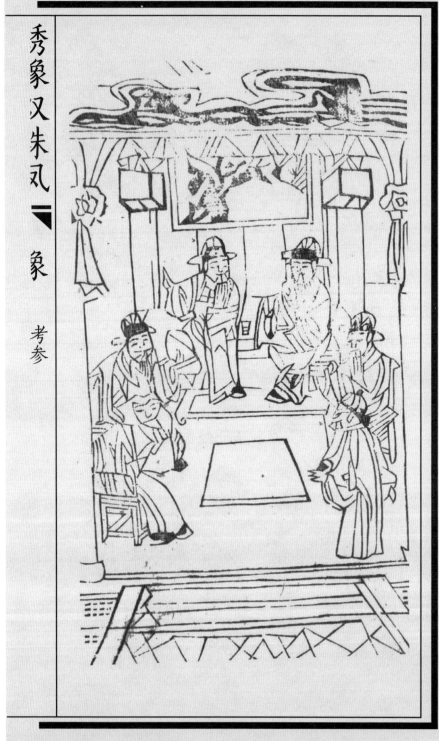

秀象义朱瓦 象 考参

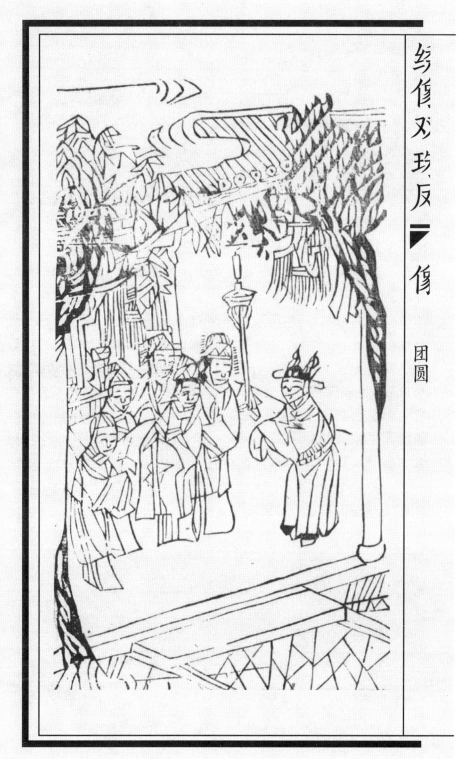

绣像双珠反 团圆

再生缘

书情梗概如下：元成宗时，都督皇甫敬之子少华和国丈刘捷之子奎璧同时向尚书孟士元之女丽君求亲，士元命两人比箭，少华获胜，与丽君订婚。奎璧怀恨，诓少华醉酒而加以谋害，其妹燕玉救之。刘捷则于皇甫敬出征为敌所擒时，诬敬降敌而陷其全家，少华遂出走。元帝命丽君嫁奎璧，丽君乔扮男装出逃，士元乃以丽君乳母之女苏映雪冒名代嫁。映雪洞房谋刺奎璧未果，投昆明湖自杀，为丞相梁鉴所救，收为义女。丽君改名郦明堂入京赴试，中状元，梁鉴招其为映雪婿。洞房之夜，两女相认，假作夫妻。元帝以丽君才华出众，任为丞相。丽君主考武场，少华改名赴考，中武状元，丽君乃推荐他挂帅出征。少华平定敌寇，救出其父，并获刘捷通敌罪证。元帝下刘全家入狱，封少华为忠孝王，立少华之姐长华为后。少华因燕玉有救己之恩，代刘捷求赦，并娶燕玉为妻。时元帝疑丽君为女，屡屡相试，欲纳为妃；少华亦疑郦明堂即丽君，多方试探。丽君怨少华另娶，又碍于元帝逼迫，不愿暴露真相。及士元妻病，丽君前往为母诊治，母女暗中相认。长华则得太后之助，于丽君醉酒时脱其靴辨认，太后遂封丽君为保和公主，与少华成婚，映雪亦归少华。

《绣像全图再生缘全传》
（民国九年上海普新书局石印）

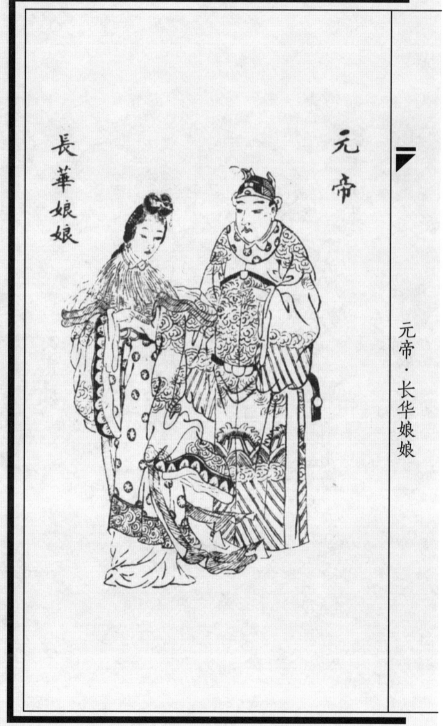

元帝·长华娘娘

中国苏州评弹博物馆藏
清代以降弹词评话小说绣像精选图录

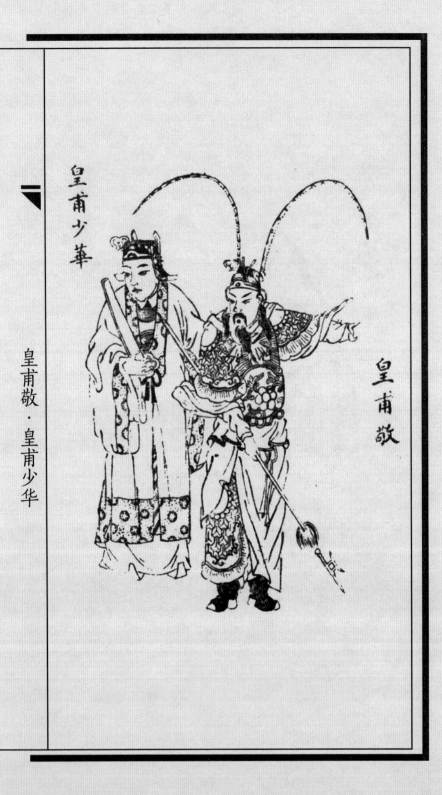

皇甫敬·皇甫少华

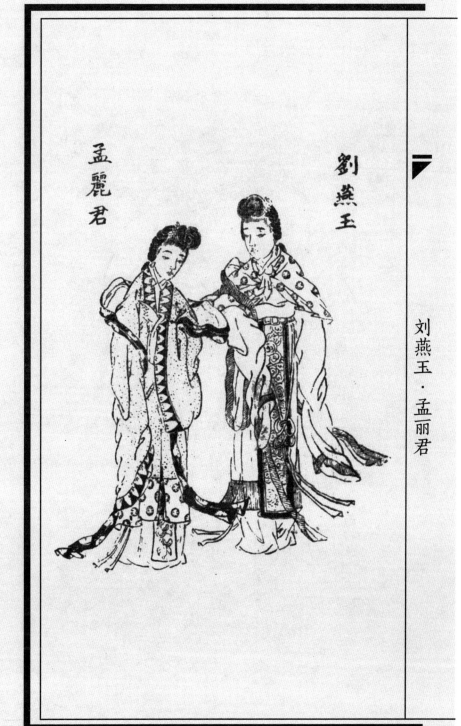

刘燕玉·孟丽君

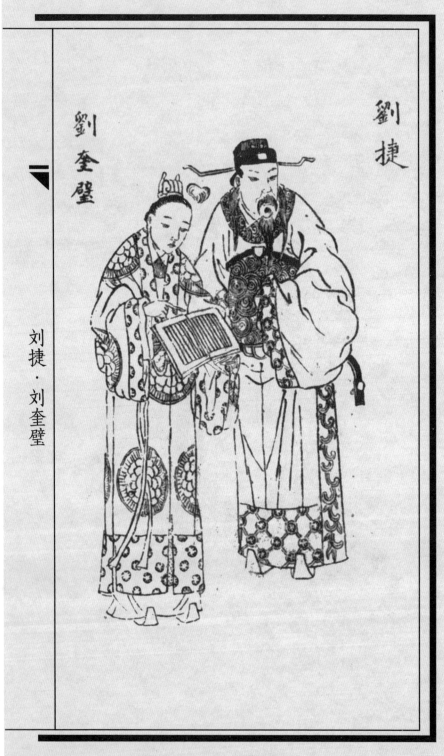

刘捷·刘奎璧

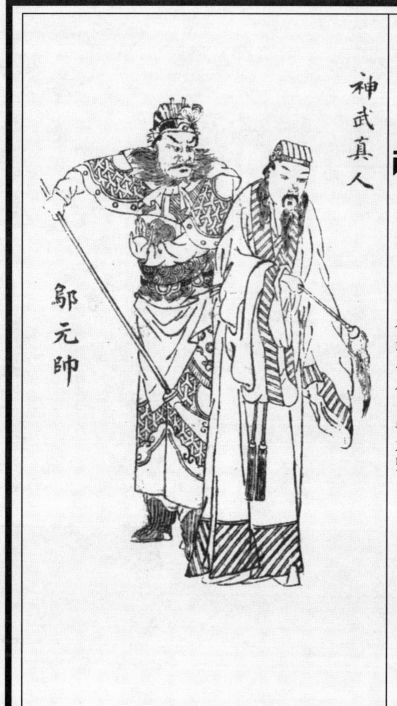

神武真人・邬元帅

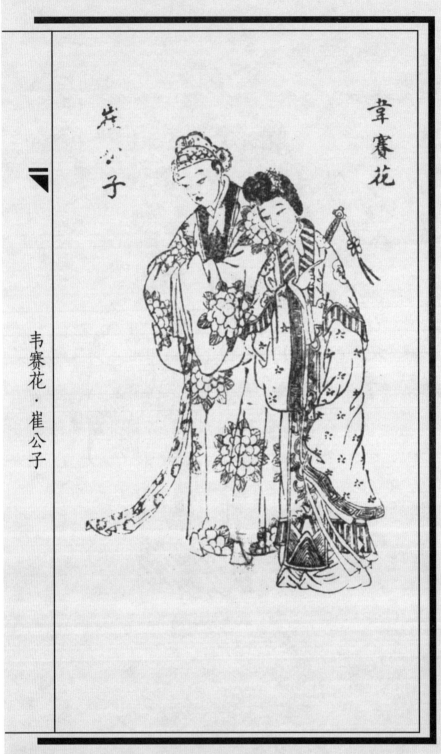

韦赛花·崔公子

被妖僧�917拿主将

韦寨主裙钗结义

官船内情救义女

旅店中爱继佳儿

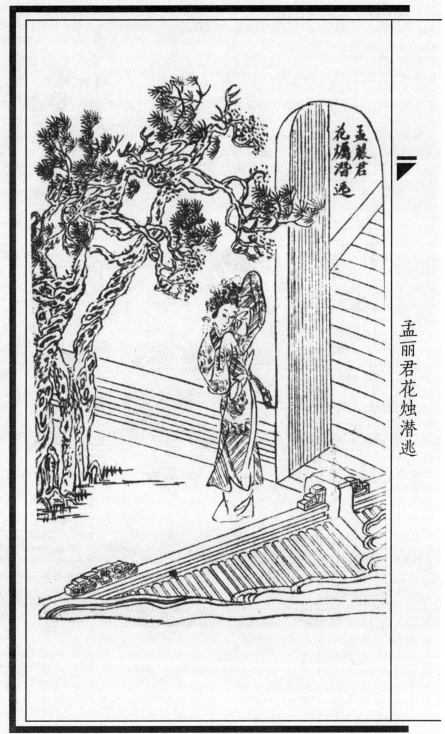

孟丽君花烛潜逃

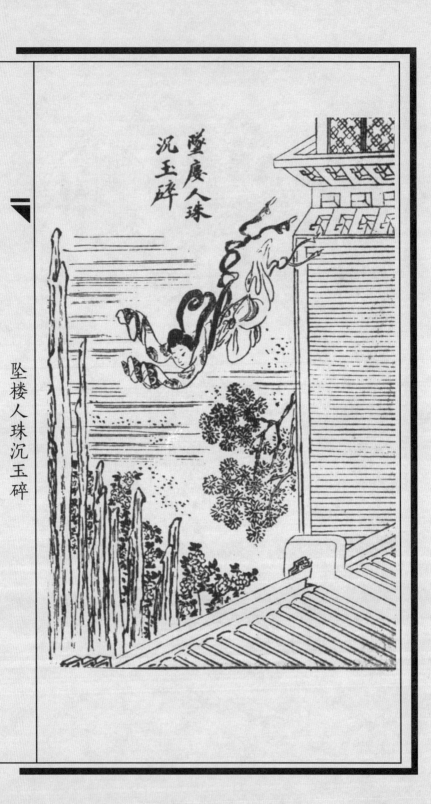

坠楼人珠沉玉碎

貔貅阵师败遭擒

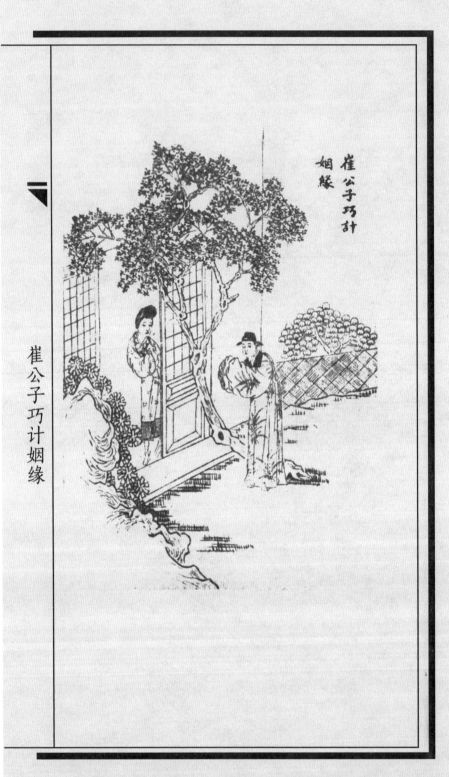

崔公子巧计姻缘

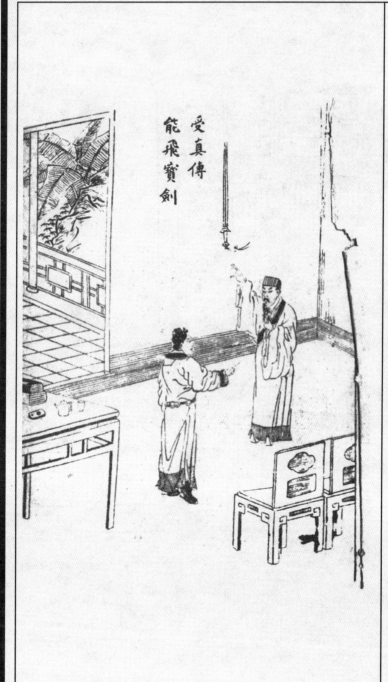

受真传能飞宝剑

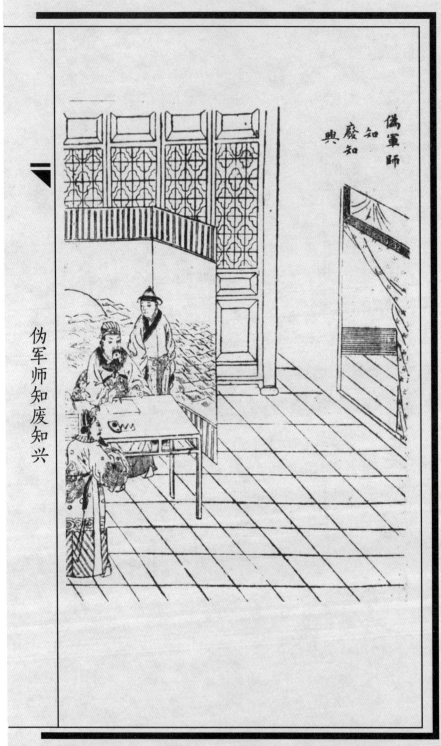

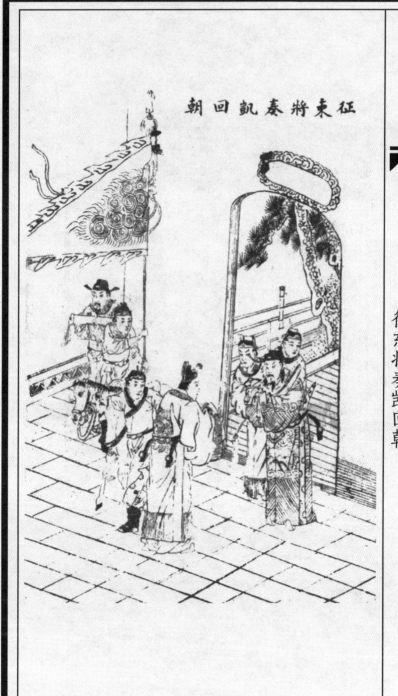

征东将奏凯回朝

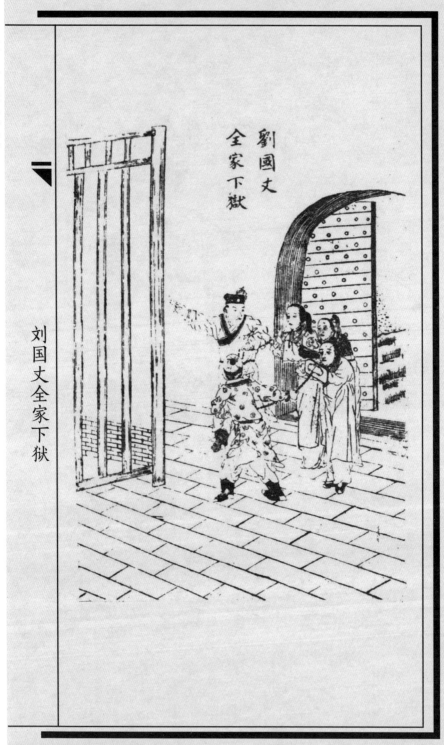

刘国丈全家下狱

救爹娘燕玉登程

孟夫人京都见婿

呈画扇得践前缘

报捷音关前总制

新夫人归宁父母

医亲疾尽吐真情

访丽君圣旨颁行

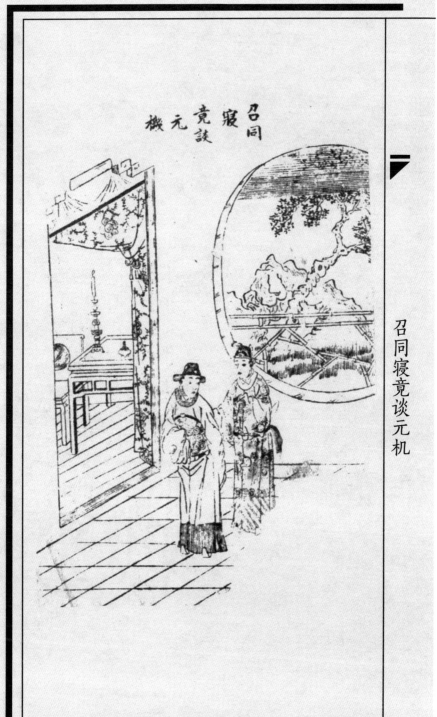

召同寝竟谈元机

真女儿时时妆假

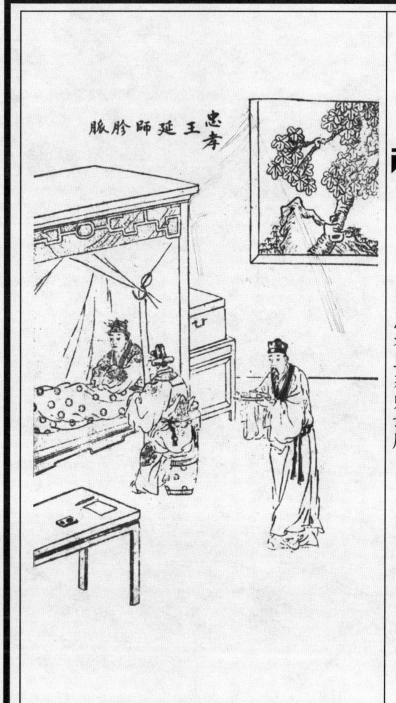

忠孝王延师诊脉

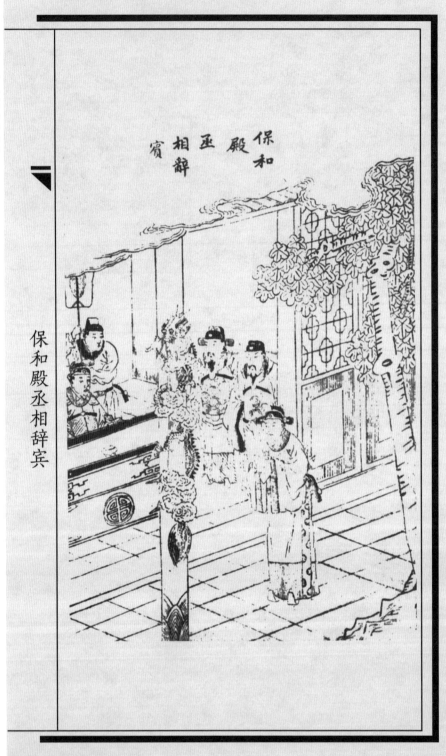

保和殿丞相辞宾

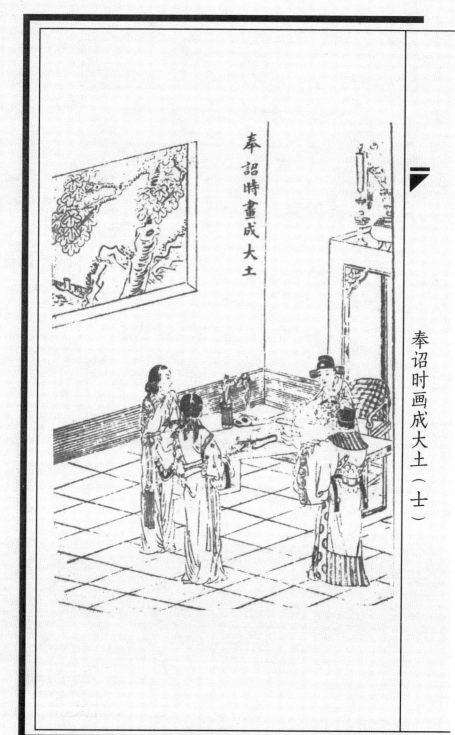

奉诏时画成大士（士）

乘醉后看出闺媛

避尼庵焚玉全贞

挂将印射中金钱

向门生权词唐突

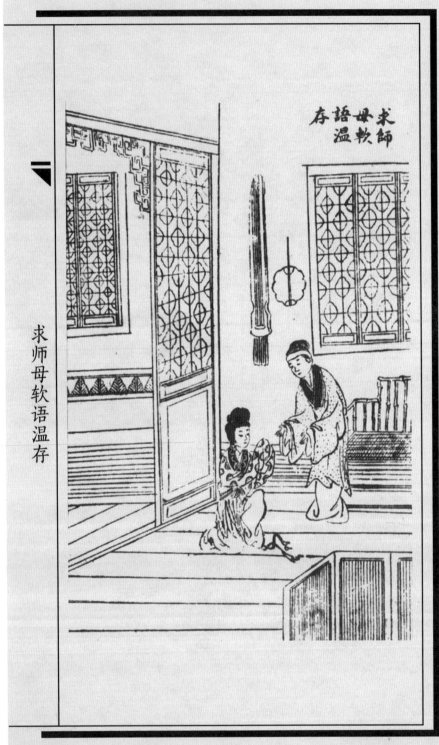

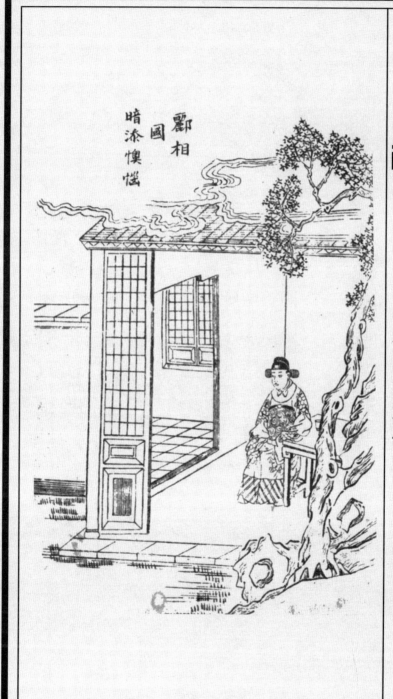

郦相国暗添懊恼

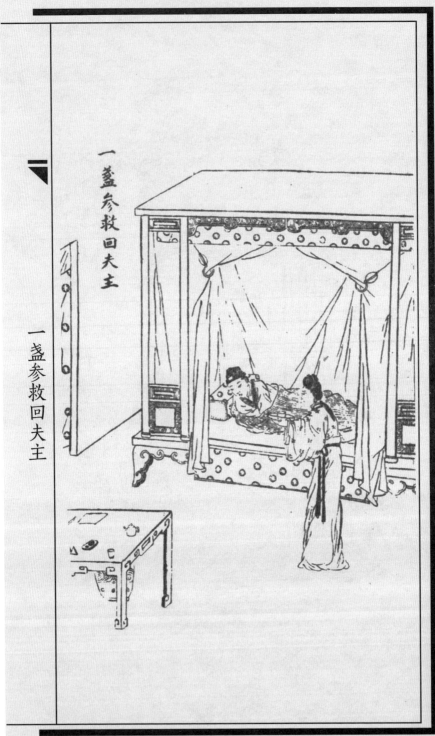

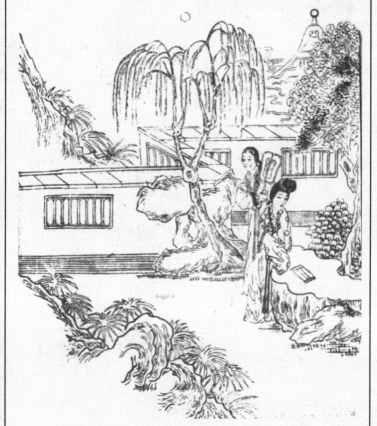
邀赦书恩施闺阃

见小姐父母身安

娶新人翁姑心乐

历风波黄粱梦醒

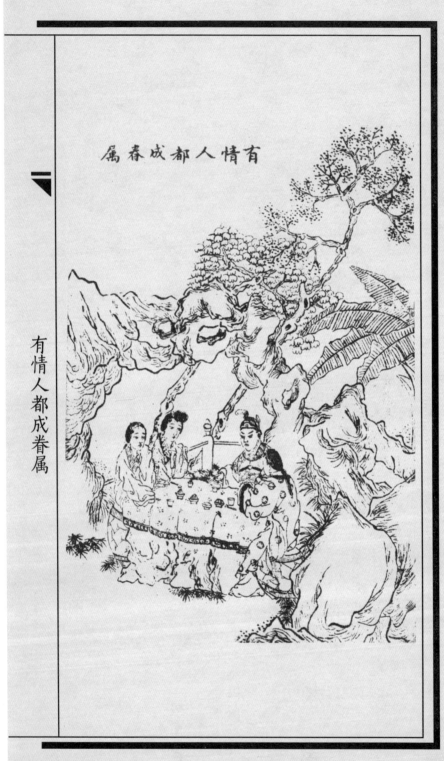

有情人都成眷属

换空箱

《换空箱》又名"后笑中缘",书情梗概如下:明代江南才子文徵明兼祧两房,父母令其娶两妻。徵明倾心于才女吴月芳,而月芳亦素慕徵明,但吴父坚持徵明须一夫一妻,虽经媒妁说合,但两家各持己见。一日,徵明去吴家给吴父祝寿,无意中进入月芳画室,与月芳相遇。两人情投意合,互诉衷肠。不料又有人来到画室,慌张间,月芳将画箱中的画卷搬出,令徵明藏身画箱。此画箱实为李典史所有。李为避权贵抢夺所藏名画而寄画箱于吴家,但权贵仍仗势将李收监问罪。李女寿姑欲以画赎父,着人取回画箱。徵明随画箱被抬入李家,月芳与寿姑皆恐慌不已。事为徵明之好友祝枝山、唐伯虎知悉,祝、唐各施计谋,以空箱换回徵明,并促成文、吴婚姻。

《绘图后笑中缘才子奇书》
（光绪辛丑孟春上海书局石印）

人物

卖艺中象图集

象

杜成尧

中国苏州评弹博物馆藏
清代以降弹词评话小说绣像精选图录

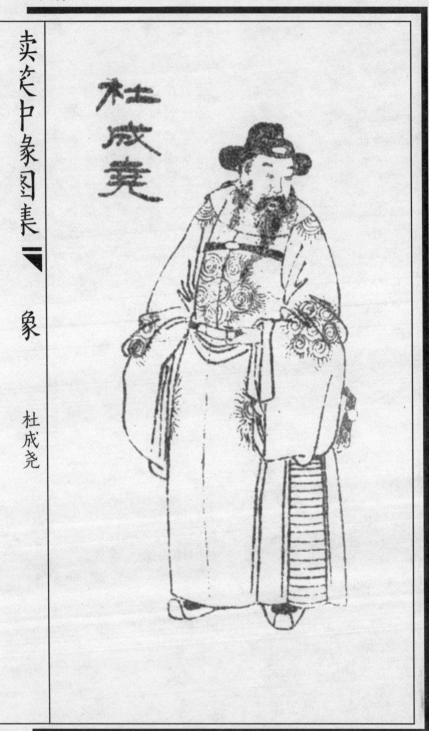

杜成尧

换空箱

绣笑中缘图身 復 杜夫人

杜夫人

卖花中象图集 ▼ 象　杜月芳

杜月芳

中国苏州评弹博物馆藏
清代以降弹词评话小说绣像精选图录

绣笑中缘图叙

翠香

翠香

象

许金姑娘

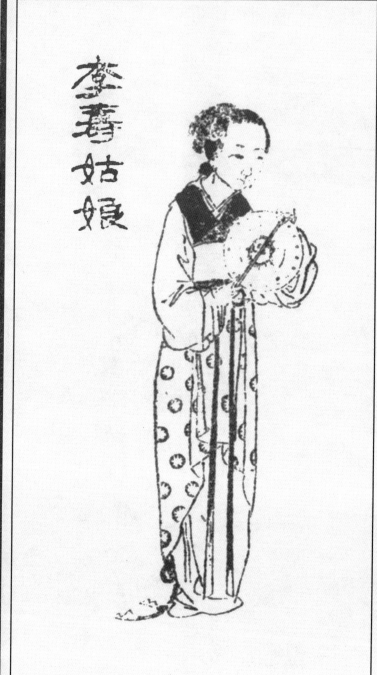

李寿姑娘

中国苏州评弹博物馆藏
清代以降弹词评话小说绣像精选图录

卖花中象图集 ▼ 象

唐伯虎

唐伯虎

绣笑中缘图像 复 祝枝山

祝枝山

换空箱

四五九

书情

卖艺卜象图集

赌看

中国苏州评弹博物馆藏
清代以降弹词评话小说绣像精选图录

绣笑中缘图身 遇金

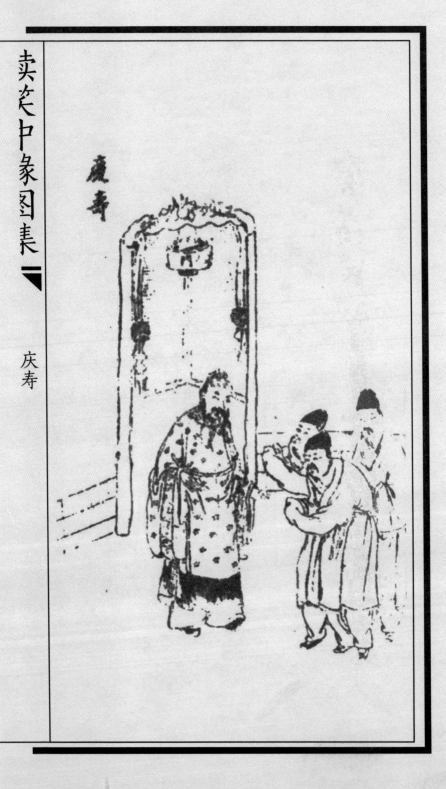

卖衣申象图集

庆寿

换空箱

终笑中缘图身

知道

四六三

长篇苏州评话(小说)

隋唐

书情梗概如下：隋炀帝时，皇叔杨林的三十六万两皇纲银子在山东历城被劫，杨责令山东总管唐璧限期破案。秦琼奉命查缉，三探尤俊达的武南庄，发现银两藏于地窖，知皇纲乃尤俊达与程咬金所劫，不忍告发，独自去登州见杨林。杨爱秦武艺精娴，强逼收为十三太保。秦借口母寿，返济南，与徐茂功、程咬金、尤俊达、单雄信、罗成等贾楼店聚会时，劈烧捕批牌票，三十六人结义。杨林再次筹银，亲自押解进京，尤、程二次劫皇纲，为杨林所擒，徐茂功等劫狱救出尤、程后上瓦岗寨。杨林令秦琼随己进京，贾楼店结义事发，秦得杨林侍姬张紫嫣之助，出逃至瓦岗寨。炀帝多次兵伐瓦岗寨，皆遭败绩，被迫与义军议和。王世充杀恶霸水校，为避祸，至长安向炀帝献琼花图，炀帝命李渊佐次子杨侑留守长安，自己则陆地行舟、开掘运河，去扬州看琼花。孟海公、李子通、程咬金等十八家反王会盟四平山，兵困炀帝，被李渊四子李元霸击退。炀帝抵扬州，琼花却被冰雹打残，炀帝迁怒于李密，欲问斩，朱灿等劫法场救出李密，后李在瓦岗寨称帝。炀帝在江都造迷楼、月馆，沉湎于酒色，各家反王分据天下。杨林发兵与瓦岗军战于岱州，罗成枪挑杨林，隋军覆没。李渊在其次子世民策动下兵进潼关，江都宇文化及缢杀炀帝，自号许帝。李渊立杨侑为恭帝，发兵讨宇文，在紫金山一战，诛宇文化及。隋恭帝禅位，李渊登基，建立大唐。

《精绘全图隋唐演义》
（光绪甲辰夏月上海书局石印）

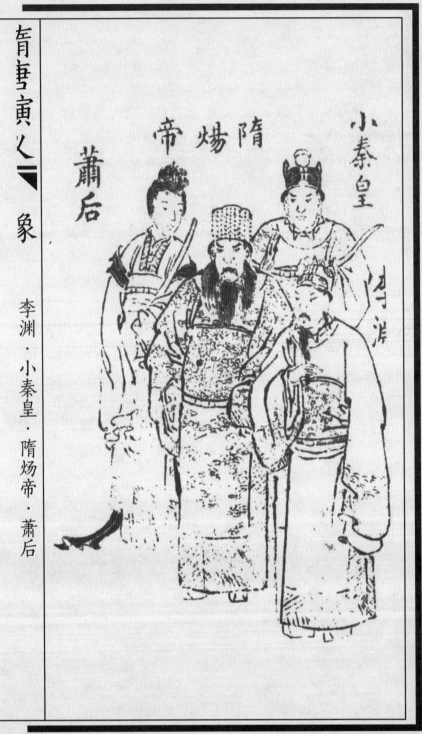

隋唐演义象

李渊·小秦皇·隋炀帝·萧后

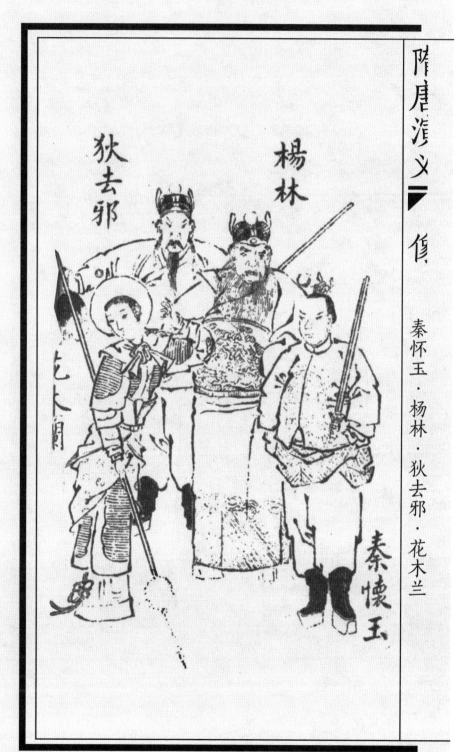

隋唐演义

秦怀玉·杨林·狄去邪·花木兰

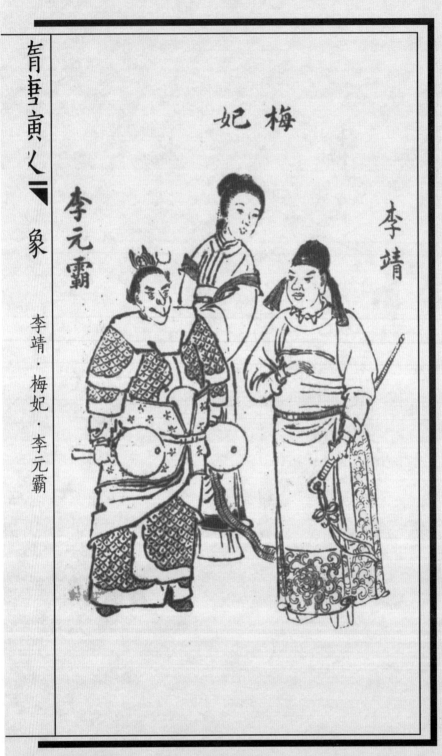

隋唐演义象

李靖·梅妃·李元霸

隋唐演义

徐茂公・宇文成都・魏徵・程咬金

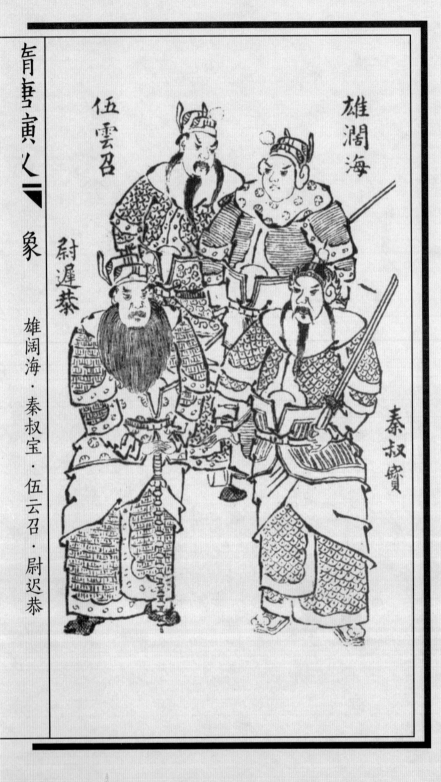

隋唐演义象

雄阔海・秦叔宝・伍云召・尉迟恭

隋唐演义

李密
郭子仪
王伯黨
裴元慶

王伯當・李密・郭子儀・裴元慶

英烈

《英烈》又名"大明英烈传",书情梗概如下:元末,丞相脱脱以开武场为名,诱骗天下英雄入京,欲在武场以地雷火炮加以杀害。刘基洞悉脱脱阴谋,专访隐居务农的常遇春,请常遇春赶至武场通知众英雄。常遇春至武场时大门已闭,遂纵马跳围墙,入武场告脱脱之诈。众英雄反出武场时,元兵放千斤闸以阻。胡大海手托千斤闸,蒋忠扳倒北梁楼,众英雄终脱险。朱元璋于小梁山率军起义,三聘徐达出山。徐达挂帅,率常遇春、胡大海等定濠梁,降泗州,取滁州、和州。脱脱率元兵征濠梁,正与朱军大战时,被奸臣萨敦害死。朱军将领孙德崖叛变,谋害朱元璋,蒋忠保驾阵亡,孙德崖兵败被诛。朱元璋命常遇春兵进金陵,三打采石矶,占太平府,困集庆路,攻占金陵,称西吴王。朱为筹集军饷,没收家藏"聚宝盆"的巨富沈万三之家财。又命徐达挂帅东征张士诚。徐达取镇江,围常州,在牛圹角为张军所困。马头军王玉得胡大海推荐,单枪匹马三冲敌营至金陵求援,汤和率兵解围。常遇春奉命攻打宁国府,招降元守将朱亮祖。汉王陈友谅欲与朱元璋争天下,兵进太平府,朱军守将花云战死。朱元璋率兵亲征,与陈友谅大战九江口。朱将华云龙假扮张士诚之子进阵营,被陈友谅招为驸马。华云龙三吊金鳌,大破陈友谅军。朱元璋进军江西,三打凤阳,在鄱阳湖炮轰陈营,陈友谅兵败被杀。此后,朱元璋降服方国珍,三打姑苏城,擒张士诚。继而胡大海率军进川,常遇春挂帅北伐。常遇春阵亡后,由李文忠挂帅继续征元。最后灭元,统一天下,建明王朝。

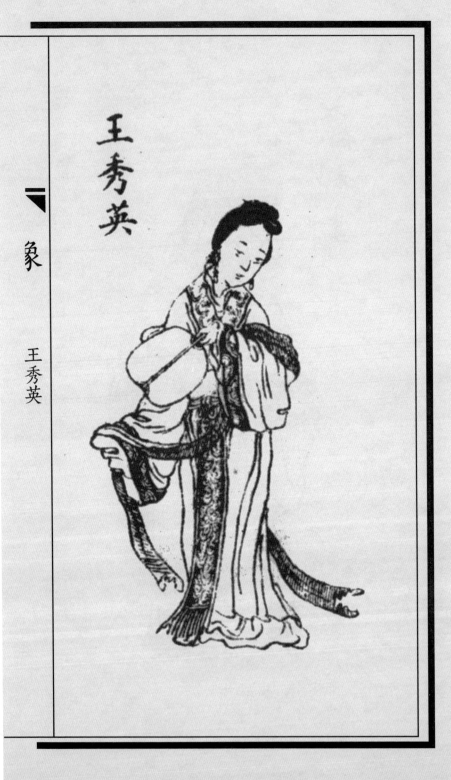

《绣像英烈传》
(民国十四年上海沈鹤记书局印行)

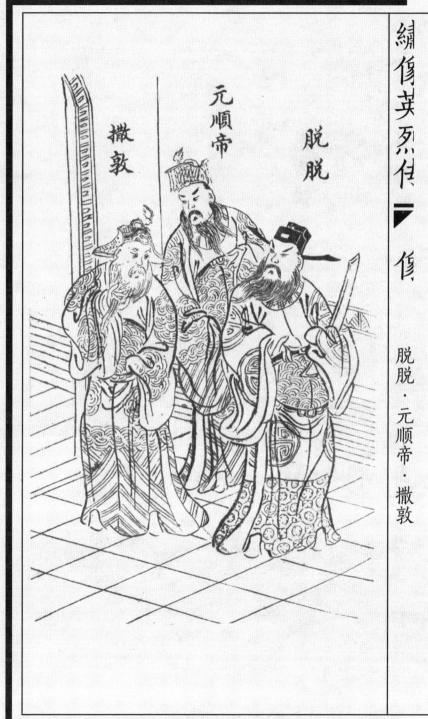

脱脱·元顺帝·撒敦

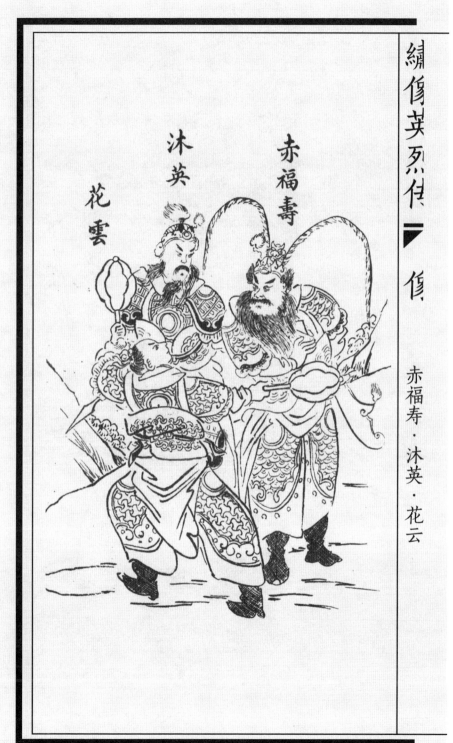

繡像英烈傳　赤福壽・沐英・花雲

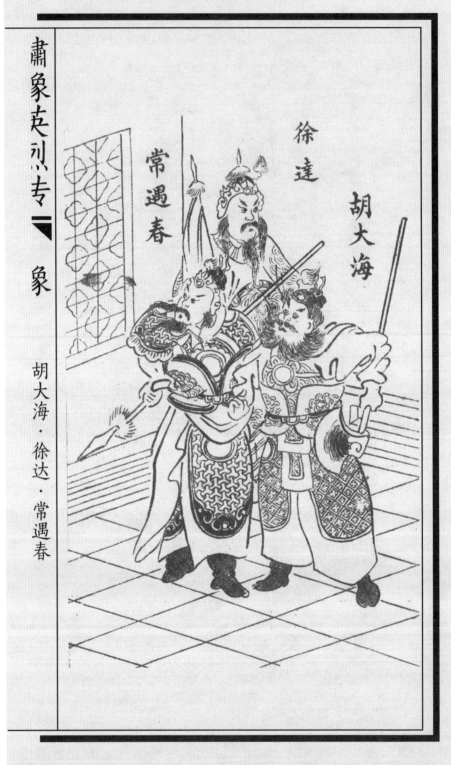

胡大海·徐达·常遇春

岳传

《岳传》分前后两部分,即"前传""后传"。前传从岳飞在宗泽辕门投书开始,岳飞和宗泽结为师生。武场考试,岳飞枪挑小梁王,大败余化龙。因奸臣张邦昌阻难,岳飞未能从军。金兵入侵,韩世忠、梁红玉抵抗失利;潞安州失守,陆登殉难,徽、钦二帝被俘。岳飞应召出征,连败金兵。张邦昌陷害岳飞,诱他误闯皇宫,赖宰相李纲相救。岳飞再次出兵藕塘关,大败金兵。岳飞又受命进军太湖,金兵乘虚而入,围康王于牛头山,岳飞上山保驾,又败金兵。朱仙镇大捷,岳飞将渡黄河。秦桧用十二道金牌召回岳飞,以"莫须有"罪名将其杀害于风波亭。后传述岳飞之子岳雷挂帅,屡败金兵,迫使金兵求和。

《绘图精忠说岳全传》
（光绪二十四年戊戌孟秋之月古吴景云氏程世爵识序）

人物

绣像说岳全传

象 李纲·宗泽·高宗皇帝·梁夫人·陆登·韩世忠

高宗皇帝 梁夫人 宗泽 陆登 李纲 韩世忠

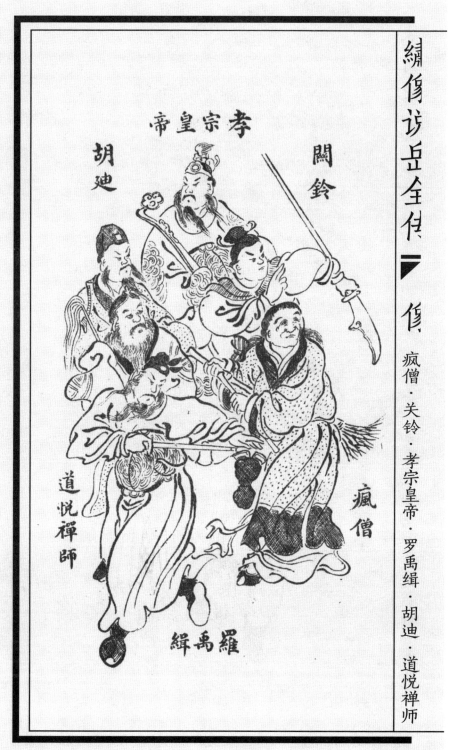

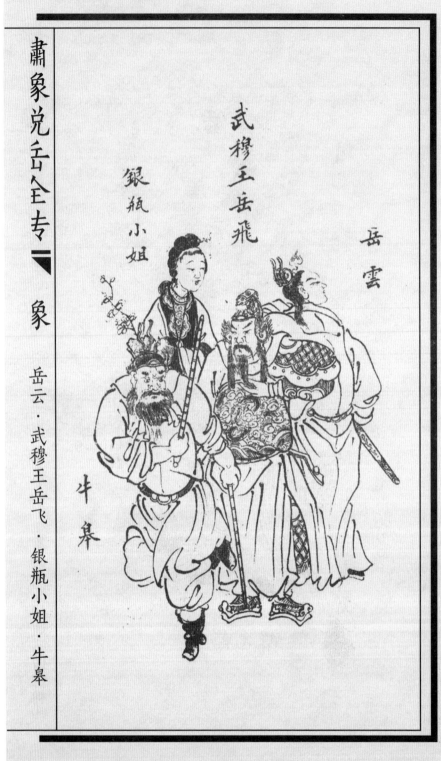

肃象兑岳全专

象 岳云·武穆王岳飞·银瓶小姐·牛皋

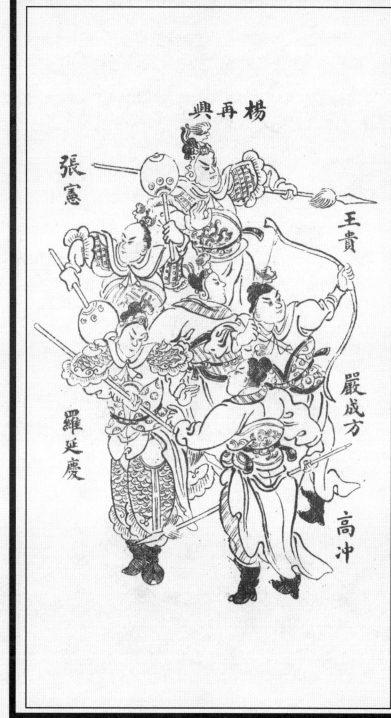

繡像說岳全傳

高冲·严成方·王贵·杨再兴·张宪·罗延庆

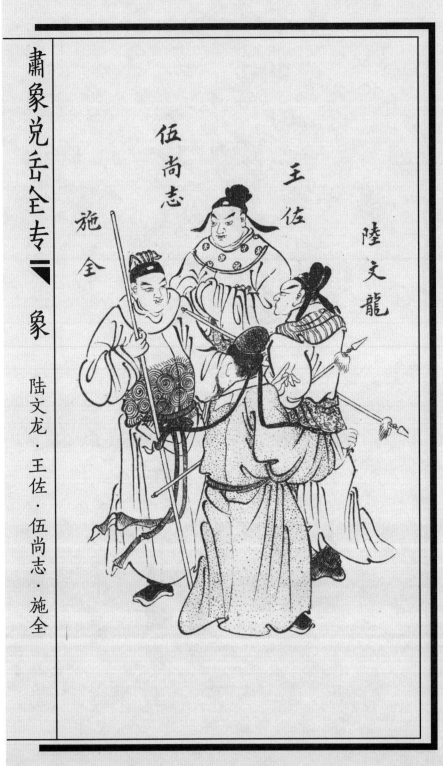

萧象兑岳全专

象 陆文龙·王佐·伍尚志·施全

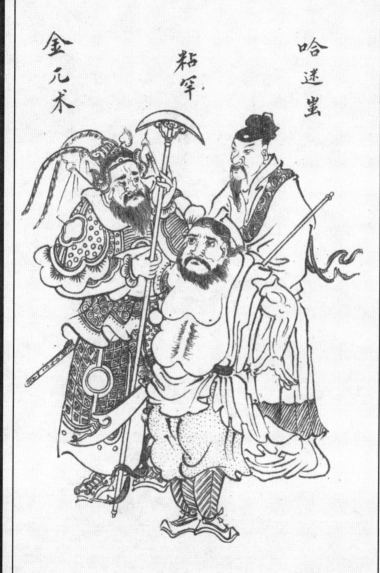

繡像說岳全傳　哈迷蚩・粘罕・金兀术

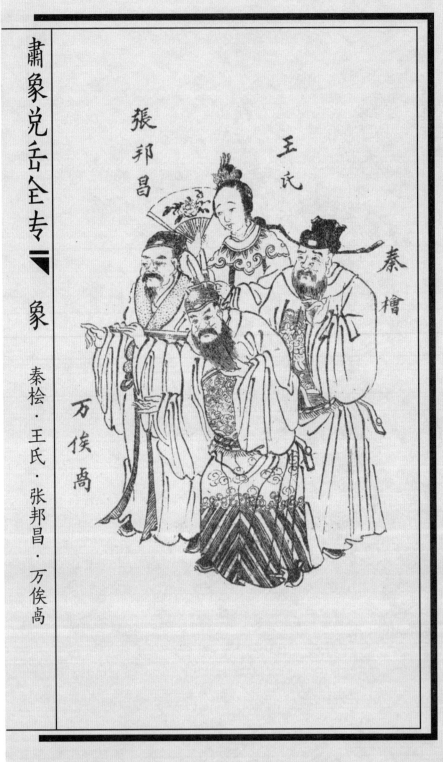

肃象兑岳全专 象

秦桧·王氏·张邦昌·万俟卨

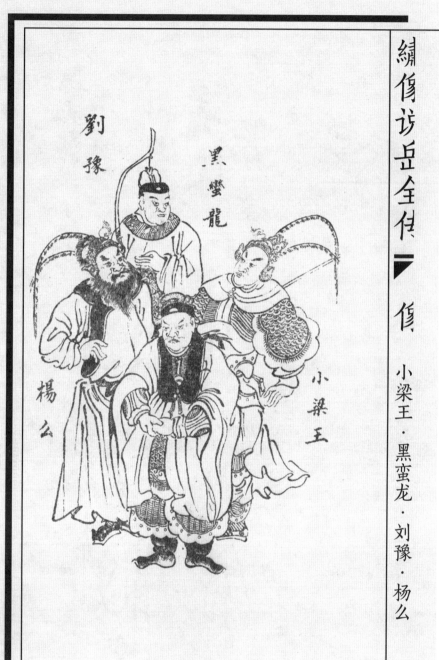

小梁王・黑蛮龙・刘豫・杨么

《绘图精忠说岳全传》
（光绪戊申年仲夏之月桐阴居士重志序于纳凉轩）

人物

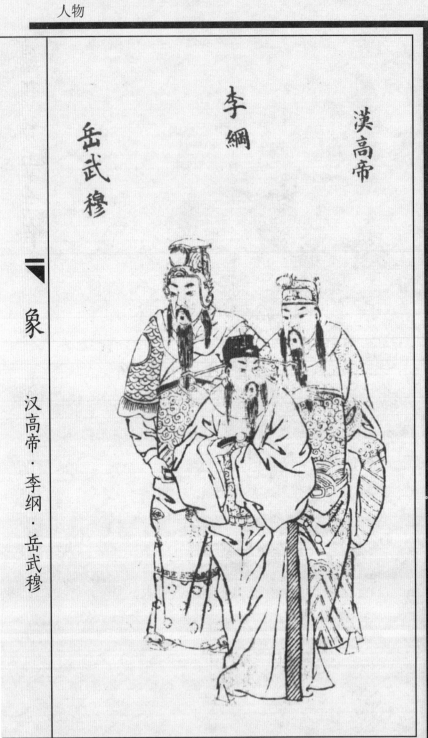

▼象

汉高帝·李纲·岳武穆

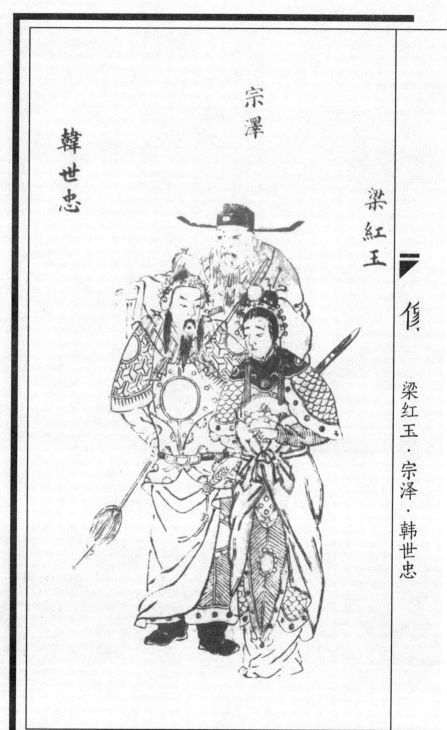

梁红玉·宗泽·韩世忠

象 王氏·秦桧·万俟卨

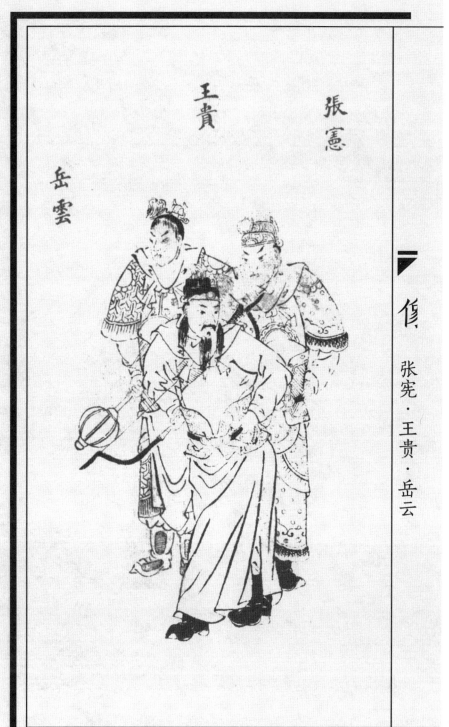

张宪·王贵·岳云

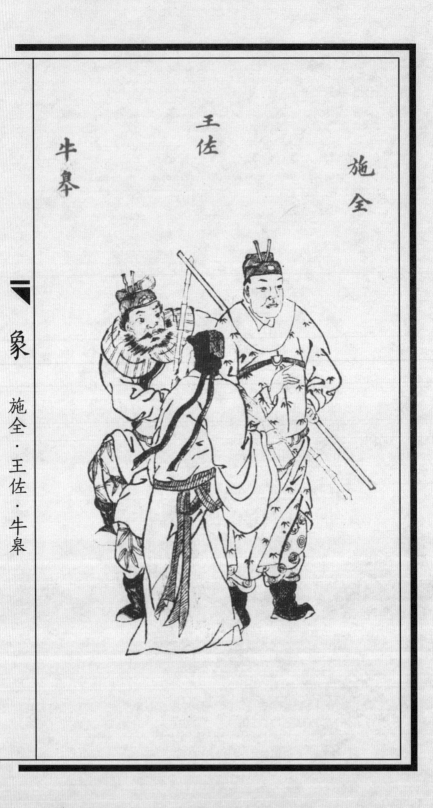

象 施全·王佐·牛皋

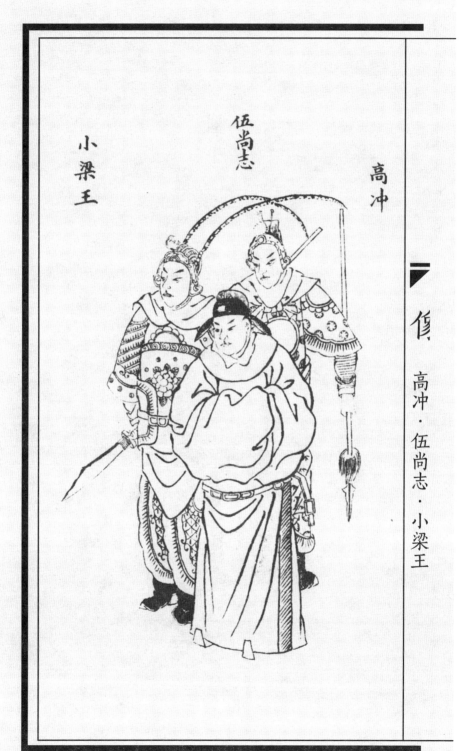

高冲・伍尚志・小梁王

哈迷蚩

金兀术

陆文龙

哈迷蚩・金兀术・陆文龙

楊公

王橫　張保

象

张保・杨么・王横

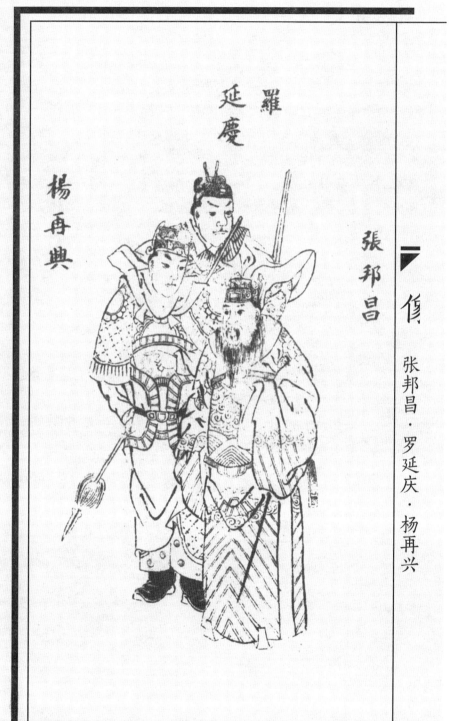

张邦昌·罗延庆·杨再兴

七侠五义

　　书情梗概如下：宋代"南侠"展昭被仁宗帝封为"御猫"后，"锦毛鼠"白玉堂不服，赴开封欲与展昭比武。途中，白与书生颜仁敏相遇，白故作落拓不羁，三试颜仁敏，并与颜义结金兰。颜在岳家蒙冤下狱，白至开封府衙留刀、柬，向包拯鸣冤，包拯平反冤狱。展昭游西湖，结识"双侠"之一的丁兆蕙，随丁至松江茉花村，与丁妹比剑联姻。白之结义兄弟"钻天鼠"卢芳、"入地鼠"韩彰、"穿山鼠"徐庆、"翻江鼠"蒋平先后至开封府，"五鼠"闹东京。白玉堂至皇宫盗三宝，留诗要展昭至陷空岛取宝。展抵陷空岛，被白设计关在通天窟，丁兆蕙偕兄兆兰，与卢芳、韩彰、蒋平等盗宝救展，蒋平水擒白玉堂。白经众人劝说，赴京请罪，得包拯保举，被封为四品带刀护卫。颜仁敏应试高中，出任巡按，微服私访，被霸王庄马强囚于地牢。"北侠"欧阳春与智化在沈仲元、艾虎配合下破霸王庄，救出颜仁敏，马强伏法。襄阳王结党谋反，颜仁敏偕白玉堂奉命巡按襄阳。白玉堂三探冲霄楼，在铜网阵遇害。欧阳春、智化、艾虎等赶赴襄阳，途中灭黑狼山襄阳王党羽，并与展昭、卢芳等众英雄破铜网阵，擒襄阳王。

《绘图七侠五义全传》
（民国八年夏月出版，上海昌文书局印行）

绘图七侠五义 （续）

颜眘敏·白玉堂·包公·宋仁宗·陈琳·智化·公孙策

白玉堂　包公　颜眘敏　宋仁宗　陈琳　智化　公孙策

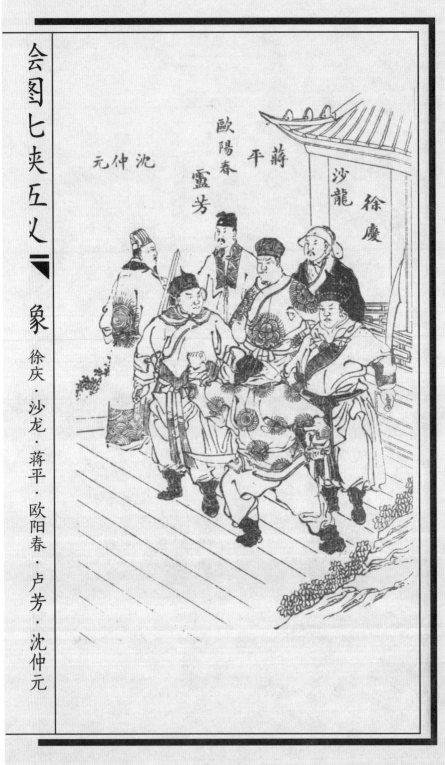

会图七侠五义

象

徐庆·沙龙·蒋平·欧阳春·卢芳·沈仲元

绘图七侠五义 寇珠·李太后·狄妃·充小姐

金枪传

《金枪传》又名"杨家将",书情梗概如下:北宋时辽邦入侵,宋太宗御驾亲征,被困幽州。辽主萧天庆邀太宗至金沙滩赴"双龙会"。宋元帅潘仁美力主赴会,大将杨继业知是辽邦阴谋,命长子延平假扮太宗赴会,余七子随行保护。筵间辽伏兵四起,延平杀死辽主,而本人及二郎延安、三郎延定战死,四郎延辉、八郎延顺被擒,仅五郎延德、六郎延昭、七郎延嗣突出重围。太宗遂免潘仁美职,发在杨继业部下将功赎罪。宋辽再次交战,杨家被困两狼山,七郎突围至宋营求救,潘仁美为报当年七郎擂台比武打死其子潘豹之仇,竟乱箭射死七郎。杨继业盼救兵不至,碰死在李陵碑。六郎进京告御状,太宗迫于朝野压力而除潘。太宗死,真宗赵恒即位,辽邦再犯宋境。时杨家将女多男少,杨继业妻佘太君亲自挂帅,率杨门十二寡妇出征,大破天门阵,杀退辽兵。辽邦将杨继业遗骨藏于洪羊洞,六郎命部将孟良前往盗骨,另一部将焦赞知而暗随至洞,被孟良误伤,及发现,孟良将杨继业遗骨托人带至宋营后自刎而亡。六郎闻耗病故。四郎被擒后改名降辽,被招为驸马,因思母而私回天波府探母,被佘太君拒于门外,四郎碰死在天波府门前。

《绣像北宋杨家将》
(光绪甲辰夏月古歙仙源山人书序于申江客次)

宋太宗

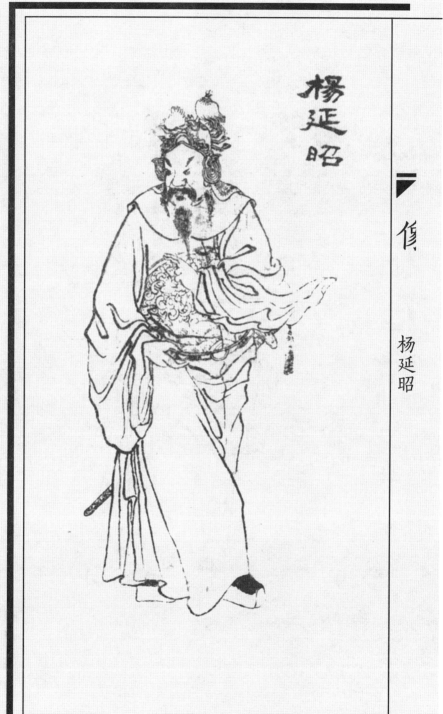

杨延昭

八贤王

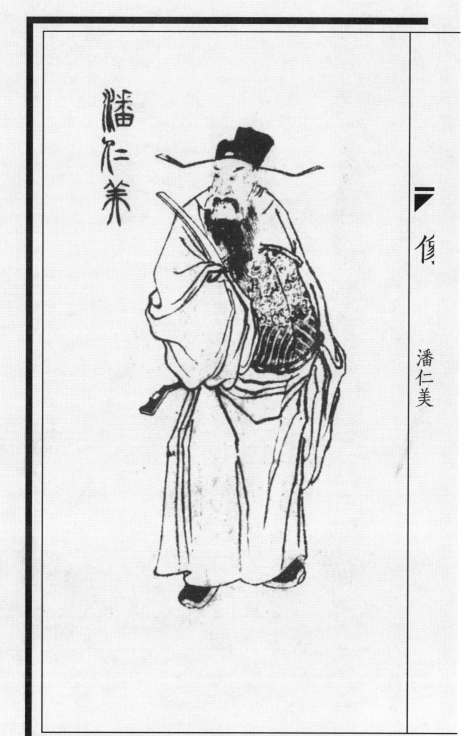
潘仁美

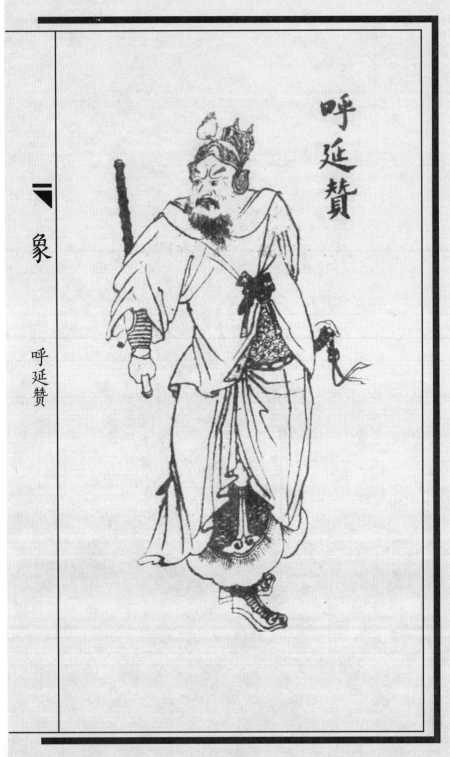

呼延赞
象 呼延赞

杨宗保

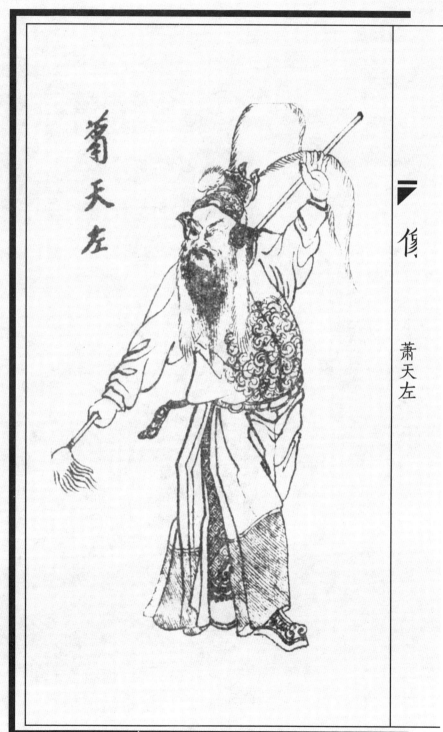

中国苏州评弹博物馆藏
清代以降弹词评话小说绣像精选图录

▎象

萧天右

后 记

"绣像"一词，依据《辞海》《辞源》《现代汉语词典》等当代辞书文献的定义，是指绣成的人像或佛像。抑或明清以来，一般通俗小说（戏曲）前面往往附有书中人物的图像，因为是用线条勾勒，画工精致，描绘细腻，故也称"绣像"；另有画出每回故事内容的，则称为"全图"，绣像和全图均属插图。

首批国家级非物质文化遗产（以下简称"非遗"）苏州评弹，素有"中国最美的声音"之誉。其在400余年的悠久发展史上自然积淀了极为丰厚的文物古籍遗珍，而"绣像本"则是评弹纸质文物中一类特别的存在。然而，截至目前，在国内外已公开出版发行的图录、图说、图谱、图鉴、图典、图集、画集、画册类的文献出版物中，文物古籍中"绣像"的专门合集并不多见；戏曲领域的有，但几无曲艺领域的，更无评弹相关领域的；而付费电子书等新型出版形式则可对此作更丰富、更广泛的尝试和推广。

作为全国范围内目前唯一由文化部立项批准建立（2004）、集评弹各类综合业务职能于一体的专题博物馆，中国苏州评弹博物馆（苏州戏曲博物馆）建馆数十年以来，系统珍藏了《三笑》《玉蜻蜓》《珍珠塔》《描金凤》《再生缘》《义妖传》《英烈》等清代以降苏州弹词和评话（小说）的白描绣像绘图本文物古籍藏品。这些绘图本绣像丰富，版本多样，刊刻精良，藏量可观，收藏集中且系统。《中国苏州评弹博物馆藏清代以降弹词评话小说绣像精选图录》一书，即密切围绕苏州弹词、评话（小说）中近20种最具代表性的经典传统长篇书目，从中国苏州评弹博物馆馆藏中发掘、甄别、梳理和精选近500幅精美的白描绣像资源，进行数字化采集整合，并配以书情梗概，图文并茂，结集出版，与众同享。同时，借助互联网，运用电脑、手机等终端设备，发挥自媒体、各类App应用等网络融媒体平台的线上信息传播优势，实践以付费电子书为主、兼融纸质书籍的"非遗"资源的新型数字出版、数字阅览和社会共享模式。

该书的出版旨在实现"非遗"、文博、文学、美术、曲艺、传媒、数字信息等专业领域的跨界融合。我们殷切盼望该书的出版能实现如下价值和意义：

一、填补我国曲艺专业领域包括苏州评弹作为口头说唱艺术（区别于作为舞台演剧艺术的戏曲）历来匮乏具象、系统、精确的舞台人物艺术形象和情节直观呈现之参考系的历史性、学术性、艺术性空白。

二、对我国"非遗"史、通俗文学史、艺术史、文博等相关专业领域的探究作有益的补充，尤其是对"绣像"资源——作为上述诸专业领域的重要历史现象和历史记载，给予必要的载录、保护、留存、流播和推广。

三、面向当下和未来的全新"读图时代"，通过对馆藏评弹文物古籍珍贵"绣像"资源的发掘整合和合理使用出版，为我国曲艺包括评弹等"非遗"未来的文创开发、社会教育、展览陈列、舞美设计、表演艺术、文物保护、科研出版等提供必要的依据，储备参考性的原始素材。

四、在网络传媒时代，充分利用线上信息传播优势和科技手段，实践以付费电子书为主的"非遗"资源的新型数字出版和社会共享模式，来充分实现和提升文化社会服务的广泛性、迅捷性和便利性。

在本书的编辑过程中，孙伊婷作为项目主持人和负责人，牵头统筹组织本项目的实施，承担了馆藏相关评弹文物古籍、绣像资源及全书书稿的检索、甄别、精选、版本著录和审订，以及"后记"的撰写等；许如清承担了项目相关部分馆藏本的检索和绣像资源的校核、图名标注；陈端承担了项目相关长篇苏州弹词和评话（小说）传统经典书目书情概要的校对和修订；周郁承担了项目全部绣像资源的数字化采集和编序。

最后，衷心感谢中共苏州市委宣传部对本项目给予的姑苏宣传文化人才专项资助，感谢主管单位苏州市文化广电和旅游局的引导和支持，感谢苏州戏曲博物馆（中国苏州评弹博物馆）、苏州戏曲艺术研究所（苏州评弹研究室）的馆藏支撑，感谢苏州大学出版社有限公司对该书出版和数字推广的支持。此外，衷心感谢朱栋霖先生欣然受邀担任本书的学术顾问并倾情作序，感谢施远梅、郭腊梅两位女士对本书给予的指导和关心，感谢刘海女士对本书的出版发行和线上推广给予的悉心帮助。由衷感谢所有对本书出版做出贡献的同仁和朋友！

<div style="text-align:right">编　者
2023 年 7 月</div>